省齋讀書記・海外所見中國名畫錄

朱省齋 原著
蔡登山 主編

南唐·顧閎中《韓熙載夜宴圖》（一）

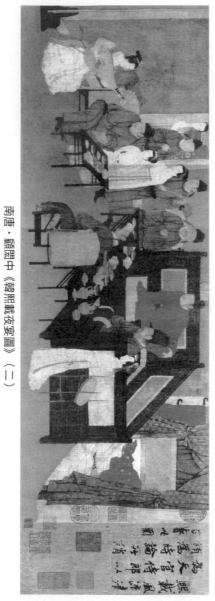

南唐·顧閎中《韓熙載夜宴圖》（二）

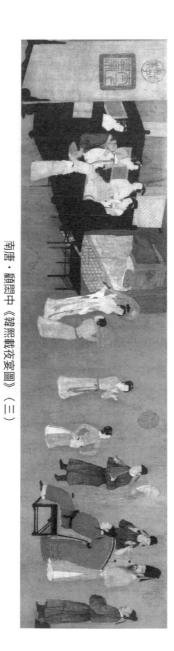

南唐·顧閎中《韓熙載夜宴圖》（三）

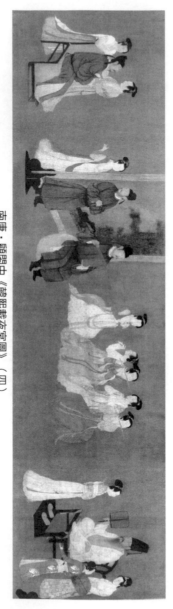

南唐 · 顧閎中 《韓熙載夜宴圖》 （四）

南唐・顧閎中《韓熙載夜宴圖》（五）

南唐·顧閎中《韓熙載夜宴圖》（六）

南唐・顧閎中《韓熙載夜宴圖》（七）

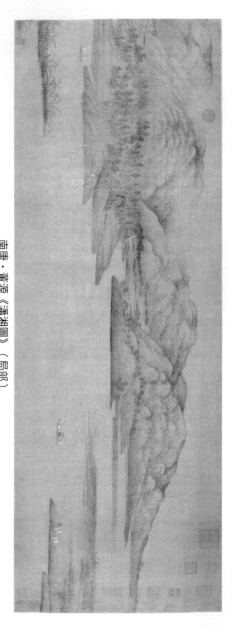

南唐・董源《瀟湘圖》（局部）

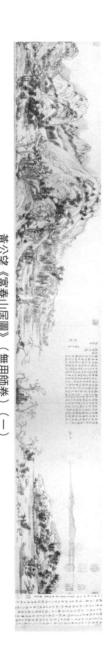

黃公望《富春山居圖》（無用師卷）（一）

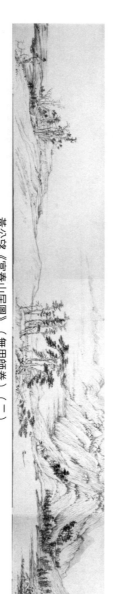

黃公望《富春山居圖》（無用師卷）（二）

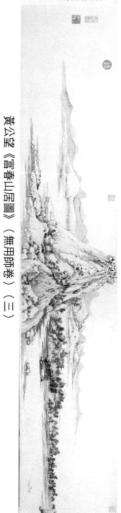

黄公望《富春山居圖》（無用師卷）（三）

黃公望《富春山居圖》（兼用師卷）（四）

至正七年，僕歸富春山居，無用師偕往。暇日於南樓援筆寫成此卷，興之所至，不覺亹亹。布置如許，逐旋填劄，閱三四載，未得完備，蓋因留在山中，而雲遊在外故爾。今特取回行李中，早晚得暇，當為著筆。無用過慮，有巧取豪奪者，俾先識卷末，庶使知其成就之難也。十年，青龍在庚寅，歜節前一日，大癡學人書於雲間夏氏知止堂。

黃公望《富春山居圖》（無用師卷）（六）

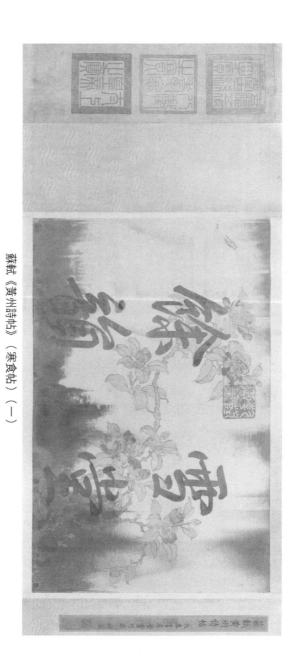

蘇軾《黃州詩帖》（寒食帖）（一）

蘇軾《黃州詩帖》（寒食帖）（二）

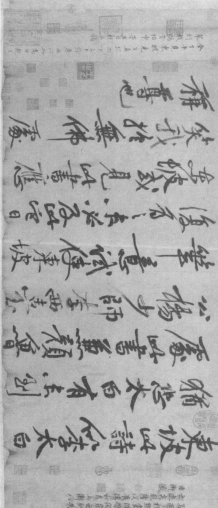

蘇軾《黃州詩帖》（寒食帖）（三）

跋

山暗永世弟公嘗踏莎行詞後有永坂祖東
祖苐府後安福山為淇詩有太三載神安坡
博後不得博禮院之漢詩格其揚太大士仙
好於谷懷可懷院之一也書帖行詞先
朝列此山貼見母代簾山谷詩先
安跋山貼記又禮中絕篇谷帖世
之為此先陽坐貼之之老書先
事志跋記生宴秘夫人谷
博好記曾禮帖書為文世
院於有樣上人於孫本
游記有公言拜本歿能
海先曾樣伯與山於繼
遷生樣嚴谷此山
與女物與其谷
其伯

縣文學張昌齡之長安書

蘇軾《黃州詩帖》（寒食帖）（四）

蘇軾《黃州詩帖》（寒食帖）（五）

蘇軾《黃州詩帖》（寒食帖）（六）

導讀之一：喜好書畫有淵源——從朱樸到朱省齋

蔡登山

朱樸字樸之，號樸園，亦號省齋。有人說朱樸一生有兩個身分，一個是他在四〇年代在上海創辦《古今》雜誌，並在這之前先後出任南京汪偽政府的「中央監察委員」、「中央宣傳部副部長」，乃至「交通部政務次長」等要職，而被視為漢奸文人；但他不同於其他漢奸文人身陷圇圄，他曾一度藏身北京，一九四七年落腳香江，換成另一個身分，周旋於張大千、譚敬等名流藏家之間，成為精鑒書畫的行家掮客，並以「朱省齋」為名，寫了五本著名的書畫鑒藏著作。從朱樸到朱省齋，他在文史雜誌甚至書畫藝林，還是頗多貢獻的，也是不容抹煞的。

在上海淪陷時期，他一手創刊《古今》雜誌，網羅諸多文士撰稿，使《古今》成為東南地區最暢銷也最具有份量的文史刊物。他在《古今》創刊號寫有〈四十自述〉一文，根據

該篇自述及後來寫的〈樸園隨譚〉、〈記蔚藍書店〉等文，我們知道他生於一九○二年，是江蘇無錫縣景雲鄉全旺鎮人。全旺鎮在無錫的東北，距元處士倪雲林的墓址芙蓉山約有五里之遙，居民大都以耕農為生，讀書的不過寥寥一二家而已。而朱樸卻出身於書香門第，他的父親述珊公為名畫家，他本來希望朱樸能傳其衣鉢，但看到他臨習《芥子園畫譜》臨得一塌糊塗，認為是不堪造就，遂放棄了初衷。朱樸七歲入小學，成績不壞。十歲以後由鄉間到城裡，進著名的東林書院（高等小學），因得當時國文教授龔伯威先生的特別賞識，對於國文一門，進步最快。高小畢業後，他赴吳江中學讀書，不到一年轉入輔仁中學就讀。一年後，考入吳淞中國公學商科。一九二二年夏季從中國公學畢業，本想籌借一千元赴美留學，結果到處碰壁，不克如願。後來承楊端六先生的厚意，介紹他進商務印書館《東方雜誌》社任編輯，那時他年僅二十一歲。

當時的《東方雜誌》社共有四位編輯：錢經宇、胡愈之、黃幼雄、張梓生。錢經宇是總編輯；胡愈之專事譯文兼寫關於國際的時事述評（他用的筆名是「化魯」）；黃幼雄襄助胡愈之做同一性質的工作；張梓生專寫關於國內的時事述評。朱樸進去之後，錢經宇要他每期主編「評論之評論」欄，兼寫關於經濟財政金融一類的時事述評。社址是在寶山路商務印書館的二樓一間大房間，與《教育雜誌》社、《小說月報》社、《婦女雜誌》社、《民鐸雜誌》社同一房間。朱樸說：「那時候的《教育雜誌》社有李石岑（兼《民鐸雜誌》）和周予

同；《小說月報》社有鄭振鐸；《婦女雜誌》社有章錫琛和周建人；此外還有各雜誌的校對等共有一二十人之多；濟濟蹌蹌，十分熱鬧。……當時在我們那一間大編輯室裡，以我的年紀為最輕，頗有翩翩少年的丰采。鄭振鐸那時也還不失天真，好像一個大孩子，時時和我談笑。他和他的夫人高女士在一品香結婚的那天，請嚴既澄與我二人為男儐相，我記得那天大家在一起所攝的一張照片，好像現在還保存在我無錫鄉間的老家裡呢。」

在《東方雜誌》做了一年多的編輯，經由衛聽濤（渤）的介紹，朱樸到北京英商麥加利銀行華帳房任職。當時華經理（即買辦）是金拱北（城），是有名的畫家，所以賓主之間，亦頗相得。

一九二六年夏，他辭去北京麥加利銀行職務，應友人潘公展、張廷灝之招，任上海特別市政府農工商局合作事業指導員之職。後因友人余井塘之介紹得識陳果夫，朱樸說：「陳先生對於合作事業頗為熱心，因見我對於合作理論有相當研究，遂於十七年（一九二八）夏以中央民眾訓練委員會的名義，派我赴歐洲調查合作運動，於是渴望多年的出國之志，方始得償。當我出國的時候，我開始對於政治感到無限的興趣和希望。那時國民黨有所謂左派與右派之分，左派領袖是汪精衛先生，右派領袖是蔣介石先生。我對於汪先生一向有莫大的信仰，我認為孫先生逝世後祇有汪先生才是唯一的繼承者。那時汪先生正隱居在法國，我在赴歐的旅途中，且夕打算怎樣能夠追隨汪先生為黨國而奮鬥。」於是到了巴黎幾個月後，朱樸

先認識林柏生，之後又經過幾個月，才由林柏生介紹晉謁汪精衛，那是在曾仲鳴的寓所。

在巴黎期間，朱樸除數度拜謁合作導師季特教授（Prof. Charles Gide）暨參觀各合作組織外，並一度赴倫敦參觀國際合作聯盟會及各大合作組織，復一度赴日內瓦參觀國際勞工局的合作部，得識該部主任福古博士（Dr. Facquet）及幫辦哥侖朋氏（M. Colombain），相與過從，獲益不少。一九二九年春，陳公博由國內來巴黎，經汪精衛介紹，朱樸初識陳公博。後來並陪他到倫敦去遊歷，兩星期後陳公博離英他去，朱樸則入倫敦大學政治經濟學院聽講。

一九二九年夏秋之間，朱樸奉汪精衛之命返回香港，到港的時候正值張發奎率師號稱三萬，由湖南南下，會同桂軍李宗仁部總共約六萬人，從廣西分路向廣州進攻，「張、桂軍」當時亟須奪取廣州來擴充勢力，準備同蔣介石分家，割據華南。不料後來因軍械不濟的緣故，事敗垂成。

香港掌故大家高伯雨說：「我和省齋相識最久，遠在一九二九年在倫敦就時相見面，但沒有什麼交情。一九三〇年我從英國回上海一轉，在十四姊家中又和他相值，原來那時候他正避難在租界裡，住在我姊姊處。那天他還約了史沫特萊女士來吃茶，我和她談了兩個多鐘頭。」對此朱樸在〈人生幾何〉一文補充說道：「至於伯雨所說的關於史沫特萊女士一節倒是的確的，而且非常之秘密，因為她那時正寓居於上海法租界霞飛路西的一層公寓內，我們

不但是『打倒獨裁』的同志，並且是好抽香煙好喝咖啡的同志。所以，我常常是她寓所裡的座上客，我一到她那裡她總是親手煮咖啡給我喝的。那時候她和孫中山夫人宋慶齡女士來往非常親密，她曾屢次說要為我介紹，可是因為不久我就離開上海到香港來了，卒未如願。」

這次倒蔣的軍事行動雖未成功，但汪精衛並不灰心，他頗注意於宣傳工作，遂命林柏生、陳克文、朱樸三人創辦《南華日報》於香港，林柏生為社長，陳克文與朱樸為副社長。

朱樸說：「當時我與柏生、克文互相規定每人每星期各寫社論兩篇並值夜兩天，工作相當辛勞。所幸編輯部內人才濟濟，得力不少，如馮節、趙慕儒、許力求等，現在俱已嶄露頭角，有聲於時。那時候汪先生也在香港，有時候也有文字在《南華日報》上發表，所以這一個時期《南華日報》的社論，博得讀者熱烈的歡迎。還有副刊也頗為精彩，尤其是署名『曼昭』的〈南社詩話〉一文，陸續登載，最獲一般讀者的佳評與讚賞。」

一九三〇年夏，汪精衛應閻錫山及馮玉祥的邀請到北平召開擴大會議，朱樸亦追隨同往，任海外部秘書。同時並與曾仲鳴合辦《蔚藍畫報》於北平，頗獲當時平津文藝界的好評。同年冬，汪精衛赴山西，朱樸奉命重返香港。道經上海時，因中國公學同學好友孫寒冰的夫人之介紹，認識了沈瑞英女士。一九三一年春，汪精衛赴廣州主持非常會議，朱樸被任為文化事業委員會委員。寧粵雙方代表在上海開和平會議，朱樸事先奉汪精衛命赴上海辦理宣傳事宜。一九三二年一月三十日與沈瑞英於上海結婚。兩年間留滬時間居多，雖掛著行

政院參議、農村復興委員會專門委員、外交部條約委員會委員等名義，但實際上並沒做什麼事。

一九三四年六月，朱樸奉汪精衛之命，以行政院農村復興委員會特派考察歐洲農業合作事宜的名義出國。朱樸說：「汪先生因該會經費不充，所以再給我一個駐丹麥使館秘書的職務。我赴歐後先到倫敦，適張向華（發奎）將軍亦在那裡，闊別多年，暢敘至歡。數日後我隨他到荷蘭去遊覽。後來，張將軍離歐赴美，我即經由德國赴丹麥。我在丹麥三、四個月，普遍參觀了丹麥全國的各種合作事業，所得印象之深，無以復加。」一九三六年，張發奎在浙江江山新就閩、贛、浙、皖四省邊區清剿總指揮之職，來函相招。於是朱樸以一介書生，乃勉入戎幕。

一九三七年春，他奉汪精衛命為中央政治委員會土地專門委員再兼襄上海《中華日報》筆政。同年「八・一三」事變發生，朱樸奉林柏生命重返香港主持《南華日報》筆政。不久，林柏生亦由滬來港。一九三八年春節樊仲雲也由滬到港，隨即在皇后大道「華人行」七樓租房兩間，開辦「蔚藍書店」。「蔚藍書店」其實並不是一所書店，它乃是「國際編譯社」的外幕。而「國際編譯社」直屬於「藝文研究會」，該會的最高主持人是周佛海，其次是陶希聖。「藝文研究會」的香港分會，負責者為林柏生，後來梅思平亦奉命到港參加，於是外界遂稱林柏生、梅思平、樊仲雲、朱樸為「蔚藍書店」的四

大金剛。其中林柏生主持一切總務，梅思平主編國際叢書，樊仲雲主編國際週報，朱樸則主編國際通訊。助編者有張百高、胡蘭成、薛典曾、龍大均、連士升、杜衡、林一新、劉石克等人。「國際編譯社」每星期出版國際週報一期，國際通訊兩期，選材謹嚴，為研究國際問題一時之權威。國際叢書由商務印書館承印，預計一年出六十種，編輯委員除梅思平為主編外，尚有周鯁生、李聖五、林柏生、高宗武、樊仲雲、朱樸等。當時所謂「四大金剛」，他們除了本店的職務外，尚兼有其他職務。如林柏生為國民政府立法院委員、《南華日報》社長；梅思平為中央政治委員會法制專門委員；樊仲雲為《星島日報》總主筆；朱樸為中央政治委員會經濟專門委員。

一九三八年十二月二十九日汪精衛發表「豔電」，於是和平運動立即展開。朱樸被派秘密赴滬，從事宣傳工作，經一兩個月的籌備，和平運動上海方面的第一種刊物《時代文選》於次年三月二十日出版。同年八月二十八日，汪偽中國國民黨在上海舉行第六次全國代表大會，朱樸被選為中央監察委員，復擔任中央宣傳部副部長。同年八月至九月間，接辦上海《國際晚報》（後因工部局借故撤銷登記證而被迫停刊）。十月一日創辦《時代晚報》，由梅思平任董事長，到一九四〇年九月一日才遷到南京出版。一九四〇年三月三十日汪精衛在南京成立偽「中華民國國民政府」，其組織機構仍用國民政府的組織形式，汪精衛任行政院院長兼代主席。此時朱樸被任為交通部政務次長。先是中央黨部也將他調任為組織部副部

長。五月二十六日中國合作學會在南京成立，朱樸被推為理事長。

一九四一年一月十一日，朱樸的夫人在上海病逝，同年十月十六日長子榮昌亦歿於青島。一年之中喪妻喪子，給他以沉重的打擊，萬念俱灰之下，他先後辭去中央組織部副部長和交通部政務次長的職務，僅擔任全國經濟委員會委員一類的閒職。一九四二年三月二十五日，朱樸在上海創辦了《古今》雜誌，他在〈《古今》一年〉文中說：「回憶去年此時，正值我的愛兒殤亡之後，我因中心哀痛，不能自己，遂決定試辦這一個小小刊物，想勉強作為精神的排遣。」他又在〈滿城風雨話古今〉文中說：「有一天，忽然闊別多年的陶亢德兄來訪，談及目前國內出版界之冷寂，慫恿我出來放一聲大砲。自惟平生一無所長，只有對出版事業略有些微經驗，且正值精神一無所託之際，遂不加考慮，立即答應。」他在〈發刊辭〉中說：「我們這個刊物的宗旨，顧名思義，極為明顯。自古至今，不論是英雄豪傑也好，名士佳人也好，甚至販夫走卒也好，只要其生平事蹟有異乎尋常不很平凡之處，我們都極願盡量搜羅獻諸於今日及日後的讀者之前。我們的目的在於彰事實、明是非、求真理。所以，不獨人物一門而已，他如天文地理，禽獸草木，金石書畫，詩詞歌賦諸類，凡是有其特殊的價值可以記述的，本刊也將兼收並蓄，樂為刊登。總之，本刊是包羅萬象、無所不容的。」

朱樸在〈《古今》兩年〉文中說：「當《古今》最初創刊的時候，那種因陋就簡的情形

《古今》從第一期到第八期是月刊，到第九期改為半月刊，十六開本，每期四十頁左右。

決非一般人所能想像的。既無編輯部，更無營業部，根本就沒有所謂「社址」。那時事實上的編輯者和撰稿者只有三個人，一是不佞本人，其餘兩位即陶亢德周黎庵兩君而已。創刊號中一共只有十四篇文章，我個人寫了四篇，亢德兩篇，黎庵兩篇，竟占了總數之大半；其他如校對、排樣、發行，甚至跑印刷所郵政局等類的瑣屑工作，也都由我們三人親任其勞，實行『同艱』『共苦』的精神。……那種情形一直賡續到十個月之後才在亞爾培路二號找到了社址（這是承金雄白先生的厚意而讓與的），於是所謂的『古今社』者才名其實的正式辦起公來。」《古今》從第三期開始由曾經編輯過《宇宙風乙刊》的周黎庵任主編（其實是從籌備開始，只是沒公開掛名而已），朱樸說：「我與黎庵沒有一天不到社中工作，不論風雨寒暑，從未間斷。就我個人的經驗來說，生平對於任何事務向來比較冷淡並不感覺十分興趣的，可是對於《古今》，則剛剛相反，一年多來如果偶而因事離滬不克到社小坐的話，則精神恍惚，若有所失。」

周黎庵在〈《古今》兩年〉文中說：「我編《古今》有一個方針，便是善不與人同，戰後作家星散，在上海的只有這幾個人。雖然他們的文章寫得好，但因為每一家雜誌都可以有他們的作品，便算不得名貴了，於是《古今》便開發北方……每期總刊載幾篇北方名家的作品，北方開發成功之後，我覺得還不足以維持《古今》獨有的風格，近期更有碩果僅存的珍貴史料和大江南北無與抗手的書畫刊載，可以說是《古今》特殊的貢獻。」

經過朱樸、周黎庵的努力邀約，在一九四三年七月《古今》夏季特大號（第二十七、二十八合刊）的封面上開列了一個「本刊執筆人」的名單：

汪精衛、周佛海、陳公博、梁鴻志、周作人、江康瓠、趙叔雍、樊仲雲、吳翼公、瞿兑之、謝剛主、謝興堯、徐凌霄、徐一士、沈啟无、紀果庵、周越然、龍沐勛、文載道、柳雨生、袁殊、金梁、金雄白、諸青來、陳乃乾、陳寥士、鄭秉珊、予且、蘇青、楊鴻烈、沈爾喬、何海鳴、胡詠唐、楊靜盦、朱劍心、邱艾簡、陳旭輪、錢希平、陳耿民、白衡、病叟、南冠、陳亨德、李宣倜、周樂山、張素民、左筆、楊蔭深、魯昔達、童家祥、許季木、默庵、靜塵、許斐、書生、小魯、方密、何淑、周幼海、余牧、吳詠、陶亢德、周黎庵、朱樸。

在這份六十五人的名單中，除南冠、吳詠、默庵、何戡、魯昔達是同屬黃裳一人外，可謂名家雲集。其中以汪精衛、周佛海、陳公博、梁鴻志、江亢虎、趙叔雍、樊仲雲等為首，顯示出《古今》與汪偽政權的千絲萬縷的關係。學者李相銀在《上海淪陷時期文學期刊研究》書中，就指出：「無論是汪精衛的『故人故事』，還是周佛海的『奮鬥歷程』，無不是在訴說自己的輝煌過去。⋯⋯作為民族國家的罪人，他們與日本侵略者媾和並將此視為『豐

功偉業』大肆吹噓，不過是為自己荒謬的言行尋找『合法』的外衣而已。其實他們又何嘗不知此舉早為世人所不齒，必將等來歷史的審判。他們焦慮不安的內心充滿了對於『末日』的恐懼，除了借助於文字聊以排遣之外，還能有何良策呢？就此而言，《古今》無疑成了他們『遣愁寄情』的最佳言說空間，《古今》的文學追求也因此被『政治化』。」而舊派文人和學者如吳翼公、瞿兌之、周越然、龍楡生、謝剛主、謝興堯、徐凌霄、徐一士、陳旭輪、陳乃乾等人佔了相當的比重，體現出雜誌的「古」的色彩。這其中有許多是專研掌故之學的，如明末四公子之一冒辟疆之後人——冒鶴亭他的〈孽海花閒話〉在《古今》第四十一期起連載九期；而晚清大學士瞿鴻機之子瞿兌之出身宰輔門第，故舊世交遍天下，是民國筆記小說的重要代表人物；徐一士出身晚清名門世家，與兄徐凌霄均治清代掌故，他對著《凌霄一士隨筆》與瞿兌之的《人物風俗制度叢談》、黃秋岳的《花隨人聖庵摭憶》並稱為「三大掌故名著」。謝剛主原名謝國楨，是明史專家；謝興堯則主要從事太平天國史研究，他對《水滸傳》作者的考證，從胡適考證的遺漏之處入手，認為《水滸傳》最根本的問題是作者問題，發幽探微，溯古追今，既有史實，又有史識。而周越然在二十世紀上半葉，是無人不知的大藏書家，其書室名為「言言齋」，於一九三二年毀於「一‧二八」之役，但他並不因此而稍挫，他移居西摩路（今陝西北路），繼續廣事搜購，不數年又復坐擁書城。他偏嗜禁書，寫有〈西洋的性書與淫書〉等文。陳乃乾則早年從事古舊書業經營，所經眼的版本書籍特別

多，撰著了不少有關版本目錄學方面的專著，並在《古今》上發表了許多目錄學、版本學方面的學術文章。

紀果庵在《古今》第三十期（一九四三年九月一日出版）的〈海上紀行〉一文，談到他們在朱樸的「樸園」雅集的情況：「次日上午我先到黎庵兄處會齊，往樸園，老樹濃蔭，蟬聲搖曳，殊為人海中不易覓到的靜區。樸園主人前在京時曾見過一面，但未接談，這番重見到他清癯的面容，與具有隱士嘯傲之感的風格，不覺未言已使我心折。我常想晉宋之交，有栗里詩人，與遠公點綴了美麗的廬山，五斗米雖不能使他折腰，而我輩卻呻吟於六斗之下（公務員配給米以六斗為限），古今世變，還是相去有間的，然如樸園之集，固亦大不易得，並非我輩『群賢畢至』，良以濁世可以談談的機會與心情太不容吾人日日如此耳。亢德已至，因有他約，先去。隨後來的有覃鏐然先生，推了光頂風趣益可撩人的予且先生，丰度翩翩的文載道、柳雨生三兄，和我最喜歡讀其文字的蘇青小姐，樊仲雲先生則最後至，於是談話馬上熱鬧起來，予且先生在抄寫樸園主人的八字預備一展君平手段，越翁則談到方九霞劫案，載道大說其墨索公辭職的新聞，聲宏而氣昂，蘇青小姐只有在一邊微笑，用小型扇子不住的扇著。我這個北方大漢，插在裡邊，殊有不調和之感，只好聽著似懂不懂的上海話，一面欣賞吳湖帆送給樸園主人的對聯，（聯曰：顧視清高氣深穩，文章彪炳光陸離。）和書架上的書籍，大部是清代筆記掌故和清印的書帖之屬，主人脾胃，可睹一斑，其

與吾輩相近，亦頗顯然也。時主人持出《扇面萃珍》一冊，與黎庵討論《古今》封面材料，此集乃廉南湖小萬柳堂所藏，均明清珍品。主人因談到吳芝瑛女士的字，據云乃是捉刀，余亦久有所聞，而不如主人所知之證據確鑿。飯已擺好，我竟僭越的被推首席，可惜自己不能飲酒，白白辜負主人及黎庵的相勸之意。老饕既飽，本該「遠颺」，（昔人喻流寇云，「饑則來歸，飽則遠颺。」）奈外面紛傳，馬路將要戒嚴，「下雨天留客」，適有餽主人以西瓜者，不免益使老饕堅其不去之心。西瓜吃畢，蘇青女士的文章來了，她掏出小巧精緻的紀念冊，定要樊公題字，樊公未有以應，叫我先寫幾句，我只得馬馬虎虎，塗鴉一番，大意好像是發揮定公詩：「避席畏聞——著書都為——」數語的意思，未免平凡得很。主人堅執請樊公執筆，樊公索詞於我，我忽然說：「您寫繰成白雪桑重綠，割盡黃雲稻正青罷。」樊公未作可否，我已竟感到荊公此語，太露鋒芒，豈唯對樊公不適，即給人題字，亦復欠佳，乃急轉語鋒曰：隨便寫個「文章千古事，得失寸心知」好了，不是蘇青小姐的文章大可「千古」嗎？樊公乃提筆一揮而就。三點了，不好意思再坐下去，於是告辭了雅潔的樸園……」

對於《古今》的創辦，上海電影製片廠離休老幹部、上海作家協會會員沈鵬年在《行雲流水記往》一書中另有一說，他云：「朱樸畢竟出身於書畫世家，深知『國寶』級的兩宋古書畫的價值。而當時號稱『前漢』（汪精衛屬『後漢』）的大漢奸梁鴻志家藏兩宋古書畫，他覬覦之心，無時或已。便以《古今》約稿為名，頻頻登門訪梁。」梁鴻志出身閩侯望

族，曾祖父梁章鉅，號茞林，官至江蘇巡撫，是嘉道間名震朝野的收藏家，外祖林壽圖，號歐齋，工書畫及詩詞。梁鴻志早年結識北洋皖系大紅人、安福系王揖唐，王賞識梁鴻志的詩才，拉其入安福國會任財務副主任，梁鴻志因此搜刮了不少安福俱樂部的公款，後來王揖唐又舉薦梁鴻志任段祺瑞秘書。段歸隱上海，梁就用安福系的巨額贓款也在上海置花園洋房一所，並以祖傳宋代古玩三十三件（一說是兩宋蘇東坡、黃山谷、米南宮、董源、巨然、李唐等書畫名家真跡三十三種），名其居曰「三十三宋齋」。沈鵬年認為這些國寶級的珍藏，不能不令朱樸為之咋舌。因此朱樸在《古今》創刊時，就約得梁鴻志的文章〈爰居閣脞談〉並將其排在首篇，足見其是別有用心的。

後來朱樸更因此得識了梁鴻志的長女，沈鵬年說：「一九四二年四月，朱樸要周黎庵陪伴同去鑑賞。至梁宅適主人外出，由其女梁文若招待。這就是朱樸致文若第一封『情書』中所說『兩年多以前曾經多少友好的熱心介紹，始終未能謀面，而這一次竟於無意之間一見傾心』的這一次。朱樸致文若信中寫道：『我因精神無所寄託遂創辦《古今》以強自排遣，卻不料無形中竟因此獲得了你的重視和青睞。』『在茫茫塵海之中能夠獲得你，可說不虛此生了。』從一九四二年四月至一九四四年三月，整整兩年的苦心追求，文若小姐下嫁朱樸，朱樸成為梁鴻志的『乘龍快婿』。『三十三宋齋』的『肥水』也能分得『一杯羹』。他創辦《古今》的目的初步得逞。」

一九四四年三月三日下午三時，朱樸與梁文若結婚，證婚人原定周佛海，後來因周佛海有事不克前來，改為梅思平主持。據參與盛會的文載道說，新郎著藍袍玄褂，新娘則僅御紅色旗袍，不冠紗也不穿高跟鞋，有許多人頗讚美這種儀式之儉樸而莊嚴。因為梁鴻志與朱樸交友廣闊，因此賀客盈門，有冒鶴亭、趙時棡（叔孺）、譚澤闓、吳湖帆、龔心釗（懷西）、林灝深（朗谿）、夏敬觀、劉翰怡、廖恩燾、顏惠慶、張一鵬、鄭洪年、朱履龢、聞蘭亭、諸青來、李拔可、嚴家熾等名人。另文化界來的有：趙正平、樊中雲、周化人；新聞界有：金雄白、陳彬龢、袁殊、鄭鴻彥、許力求；銀行界有：馮耿光、周作民、李思浩、葉扶霄、錢大櫆、張慰如、吳蘊齋；軍警界有：唐蟒、蕭叔宣、張國元、唐生明、臧卓、熊劍東、蘇成德、林之江等；女賓到的有周佛海夫人楊淑慧，前「標準美人」現唐生明夫人徐來，以及繆斌、任援道、梅思平、丁默邨的夫人等。還有兩位是朱履龢、李祖虞夫人，都是崑曲的名手。更難得的是京劇大師梅蘭芳也來了。文載道說：

「聽說這次爰居閣主（案：梁鴻志）贈與樸園（案：朱樸）的觀禮，也不是世俗的金錢飾物，而是最合樸園愛好的金石古玩。計有宋哥孳水盂全座，漢玉一枚，乾隆仿宋玉兔朝元硯一方，精品雞血章成對。」

朱樸在《樸園日記——甲申銷夏鱗爪錄》文中說：「（一九四四年）八月十五日，下午到《古今》社，鶴老送贈《梁節庵遺詩》一冊，盛意可感。《古今》第五十三期出版，封面

刊登孫邦瑞君所貽鄭蘇戡之『含毫不意驚風雨，論世真能鑒古代』一聯，頗為大方。……

八月二十三日，上午赴中行，與震老閒談時事，感慨良多。下午與文若赴愛居閣，邀外舅（案：梁鴻志）同往孫邦瑞處觀畫。今日所觀者有沈石田畫二卷，董香光畫軸及冊頁各一件，王煙客冊頁九幀，惲南田畫一卷，皆精品。石谷二卷俱係中華時代之力作，頗為外舅所讚美。……邦瑞富收藏，今日因時間匆促，不克飽鑑為憾，異日當約湖帆再往訪之。」孫邦瑞是民國著名書畫收藏家，他與吳湖帆交誼甚篤，且結通家之好，所收藏名跡多經吳湖帆鑑定並題跋。沈鵬年說：「據說孫邦瑞家藏的精品經梁、朱『鑒賞』以後，梁、朱用『金條』為誘餌，反覆談判，威嚇利誘，被掠奪而去……類此者何止孫氏一家？這就是朱樸之用《古今》為幌子，先瞄上梁家『三十三宋齋』，然後再網羅海上著名收藏家的珍品，這就是朱樸辦《古今》最終的真正目的。……朱樸通過《古今》人財兩得，名利雙收。把《古今》停刊以後，集中精力，找到退路，最後去『香港買賣書畫』。」

一九四四年十月《古今》在出版第五十七期後停刊，朱樸離開滬寧的政治圈，他以平民身分幽居北平，以賞玩字畫為樂事。他在〈憶知堂老人〉文中說：「一九四四年《古今》休刊後我舉家遷居北京，到後即往拜訪。」又在〈多難祇成雙鬢改〉文中說：「甲申之冬，余北遊燕都，知堂老人邀讌苦茶庵，陪座者僅張東蓀、王古魯。席間，余出紙索書，主人酒餘揮毫，為集陸放翁句『多難祇成雙鬢改，浮名不作一錢看』十四字相貽，感慨遙深，實獲

我心。聯旁並附小跋曰：「樸園先生屬書小聯，余未曾學書，平日寫字東倒西歪，俗語所謂如蟹爬者是也。此只可塗抹村塾敗壁，豈能寫在朱絲欄上耶？惟重雅意，集吾鄉放翁句勉寫此十四字，殊不成樣子，樸園先生幸無見笑也。民國甲申除夕周作人」盧懷若谷，讀之愧然。」

朱樸在一九四七年到了香港，有論者說他在抗戰勝利前就到香港是不確的。除了他自己在〈人生幾何〉文中說：「我由北京來港是一九四七年，並非一九四八年。」外，香港《大人》、《大成》雜誌創辦人沈葦窗也說：「一九四七年，省齋將來香港，湖帆曾有意同行，於是時常晤面，磋商行止。湖帆有煙霞癖，因此舉棋不定，省齋先於四七年冬來港，我到港後和他時時飲茶，談次總要提起湖帆，認為南張北溥，先後到了海外，若湖帆到港，便成三國鼎峙之局，海外畫壇那就更加熱鬧了！」。

名作家董橋在《故事》一書中說：「朱省齋名樸，字樸之，無錫人，我一九七〇年尾在香港報上讀到他去世的消息。他早歲浮沉政海，中年後來香港買賣書畫，與張大千、吳湖帆友善，《星島日報》社長林靄民請過他編《人物週刊》。省齋與張大千五十年代在香港過從甚密，也許還不斷有過書畫上的買賣。」張大千「《歸牧圖》題識提到的蘇東坡《石恪維摩贊》，大千竟然又是靠朱省齋奔走買進來的。此《贊》曾經由省齋的外舅梁鴻志收藏，四十年代末期忽然在香港為省齋發現，立即轉告大千，大千願意傾囊以迎，懇求省齋力為介

說；幾經磋商，卒為所得。」一九五〇年朱樸和譚敬「同寓香港思豪酒店。一天，譚敬忽遭

覆車之禍，身涉訴訟，急於用錢，打算出讓全部藏品。那時張大千正在印度大吉嶺避暑，省

齋馳書通報，大千立刻回電說：『山谷伏波神祠詩卷，弟寤寐求之者已二十餘年，務懇代為

竭力設法，以償所願！』省齋接電話後幾經周折，終於成事。」

沈葦窗在《朱省齋傷心超覽樓》文中說：「我草創《大人》雜誌，省齋每期為我寫稿，

更提供許多書畫資料。那時，省齋在王寬誠的寫字樓供職，薪水甚少，但有一間寫字間卻很

大，他每天下午到那裡去轉一轉，看看西報，主要的工作是為王寬誠鑑定書畫。因此，他於

一九五七、一九六〇都回過上海，又到北京，而在最後一次他回香港經過深圳之時，卻遇見

一件驚心動魄的事情，從此，他就不敢再北上了。原來省齋到北京，遇見瞿兌之，瞿家有一

件齊白石的山水畫長卷，是他家的一段故事，名為《超覽樓禊集圖》……兌之晚年，境遇不

佳，省齋卻對此卷念念不忘，因之和兌之磋商，以人民幣四百元讓到手上，……省齋得此畫

後，十分得意，已在畫右下角，鈐上陳巨來為他刻的『朱省齋書畫記』印章，並在北京覓人

攝影。不料在返港之際，在深圳遇見虎而冠者，從行李中搜出此物，認為盜竊國寶，罪無可

縮，幾欲繩之於法。幸得長袖善舞最近在港逝世之某君為之緩頰，方保無事。省齋告我，當

時心膽俱裂，確實有此情景，畫件當然沒收，後來再沒有下落了！省齋當年曾說，此件到港

可值萬金以上，如今看來，十百倍都不止，而省齋從此得怔忡之疾，一九七〇年十二月九日

殁於九龍寓邸，享年六十有九。」

朱省齋十幾年來先後出版《省齋讀畫記》、《書畫隨筆》、《海外所見名畫錄》、《畫人畫事》、《藝苑談往》五本專談書畫的書籍。他在一九五四年出版的《省齋讀畫記》〈弁言〉中說：「作者並不能畫，惟嗜此則甚於一切。十餘年前在滬常與吳湖帆先生相往還，初得其趣；近年在港，隨張大千先生遊，朝夕過從，獲益更多。竊謂本書之作，雖未敢媲美《江村銷夏錄》、《庚子銷夏記》等名著，但對於同好之士，或能勉供參考之一助也。」他在《藝苑談往》〈引言〉中又說：「雖然文不足取，但是所謂敝帚自珍，覺得也還有其出版之價值。尤其書中如《石濤繁川春遠圖始末記》、《董北苑瀟湘圖始末記》、《關於顧閎中韓熙載夜宴圖的故事》、《黃山谷伏波神祠詩畫卷始末記》諸篇，其中所述，雖不敢自詡謂鄙人『獨得之秘』，但因都曾經身預其事，知之較切，自非如一般途聽道說，撮人唾餘者之可比。」

與朱樸有數十年友誼的金雄白說：「在香港二十餘年中，他已成為中國古代文物的鑑賞專家。以他的天賦聰明，兼得他丈人長樂梁眾異氏之指點，又因先後與吳湖帆、張大千交遊，耳濡目染之餘，又浸饋於此，乃卓然有成。近來他的著作中，也十九屬於談論古今的書畫人物，遠至美國，每遇珍品，輒先央其作最後的鑑定，以為取捨之標準。」而對於書之鑑定，朱樸寫有一長文《論書畫賞鑑之不易》，他認為賞鑑者，乃是一種極專門又極深奧的

學問，普通一般的書畫家不一定也是賞鑑家，而所謂收藏家者，更不一定就是賞鑑家。余恩

鑅在其《藏拙軒珍賞目》序文說：「近來市肆家變幻百出，遇名畫與題跋分裂為二，每有畫

真跋假，以畫掩字；畫假跋真，以字掩畫。又有前朝無名氏畫，妄填姓名；或因收藏家以印

章題跋為證據，依樣雕刻，照本描摹。直幅則列滿邊額，橫卷則排綴首尾，類皆前朝印璽名

人款識，施之贗本。而俗眼不察，至以燕石為瓊瑤，下駟為駿骨，冀得厚資而質之。」因

此朱樸最後總結說：「賞鑑是一件難事，而書畫的賞鑑則尤是難事之難事，應該是萬古不磨

之論。董其昌有言曰：『宋元名畫，一幅百金；鑑定稍訛，輒收贗本。翰墨之事，談何容

易！』真是一點也不錯。」

二〇一六年一月份，我將五十七期的《古今》雜誌，重新復刻，精裝成五大冊上市，

極獲好評，這是對朱樸前半生在文史雜誌的貢獻之肯定。而對於晚年的朱省齋在書畫的著

錄，我早已注意到，這五本著作當年都在香港出版，臺灣圖書館甚少收藏，如今要重新排版

出版，但由於我並不專研於此，因此特別邀請在上海對書畫史、鑒藏史、古籍版本、碑帖鑒

賞、書畫鑑定學、蘭亭學和張大千有專門研究的書畫鑑賞家、獨立撰稿人萬君超兄來針對朱

省齋的五本著作，做一題解。他在百忙中撥冗寫成〈晚知書畫真有益——朱省齋五本書畫著

作簡述〉一文，精闢扼要地點評這五本著作，也讓讀者有把臂入林之益！另萬兄也特別交代

當年由於排版工人的疏忽，有許多手民之誤，甚至朱省齋在抄錄書畫的題跋都有錯漏，於是

我們盡可能找到原題跟重新核對更正。而原書中對於書畫名和圖書名，本都沒有特別標示，

我們此次特別加上《》號，讓讀者一目了然。至於原書前本有黑白書畫照片，我們也盡可能

找到彩色的畫作替換上，雖然這要花費相當多時間及成本，但為求其盡善盡美，我想這是應

該做的，其前提是這五本書的內容是精彩的，而且可讀性極高，堪稱是朱省齋一生書畫鑑藏

的心血結晶！

導讀之二：晚知書畫真有益
──朱省齋五本書畫著作簡述

萬君超

在一九四九年前後，中國大陸內戰正酣，烽燧彌天，時局動盪難測。許多政要、富商、文化人士以及收藏家等紛紛從內地避居香港，其中許多人隨身攜帶了自己畢生的收藏或祖傳的文物。所以上世紀五十年代，香港市面上有許多傳世文物和書畫名跡在流轉、交易。大陸、日本和歐美的私人藏家或公立收藏機構均聞風而動，麇集香港，競相購藏。使得香港這個「文化沙漠」一時間成為了中國古代書畫和古代文物的流通和轉口交易中心。一些居留在香港的收藏家和古董商人均紛紛參與其中，如張大千、王南屏、譚敬、陳仁濤、朱省齋、徐伯郊、王文伯、黃般若、周遊、程琦等，或買或賣，雲煙過眼，風雲際會，他們見證了一段中國文物在海外的流失或回歸的歷史。

朱省齋（原名朱樸）於一九四七年十月中旬從上海移居香港沙田後，主要以書畫買賣和鑑藏為業。由於他曾出任過汪偽政府的宣傳部次長等職，在上海淪陷時期又曾主編著名的文史雜誌《古今》，所以他在當時的香港收藏界中頗具人脈淵源和名聲，也與中國大陸文物機構及日本公私藏家關係甚密。因此見證了許多古書畫的流失海外或回歸大陸的經過，並在香港報刊上撰寫書畫鑑藏的隨筆文章，讀者追捧，好評如潮。他生前曾將已經發表過的文章先後結集為五本書出版：《省齋讀畫記》（香港大公書局一九五二年初版）、《書畫隨筆》（星洲世界書局一九五八年初版）、《海外所見中國名畫錄》（香港新地出版社一九五八年十二月初版）、《畫人畫事》（香港中國書畫出版社一九六二年八月初版）、《藝苑談往》（香港上海書局一九六四年初版）。在一九六一年七月成立中國書畫出版社，並編輯出版中英文版《中國書畫》（第一集）。

《省齋讀畫記》全書共收入文章七十五篇，其中有幾篇關於張大千舊藏《韓熙載夜宴圖》和《瀟湘圖卷》的文章，如〈董北苑瀟湘圖〉、〈再記瀟湘圖〉、〈顧閎中韓熙載夜宴圖〉、〈再記顧閎中韓熙載夜宴圖〉。朱氏曾經是此二件名作回歸大陸的參與者之一，也可能是受當時特殊環境所致，所以未能透露其中的某些真實內情，以致後來出現了許多疑點和矛盾的「傳說」。據說此二件名畫最初曾抵押給收藏家陳長庚（仁濤），後幾乎導致張、陳二人進行法律訴訟。但朱氏是當時唯一一位詳細記錄二圖題跋文字和著錄史料的鑑賞

家，在當年的香港收藏界可謂鳳毛麟角。

其他有關張大千書畫及收藏的文章還有：〈陳老蓮《出處圖》〉、〈藝苑佳話〉（大

千偽贋石濤《探梅聯句圖》）、〈趙子昂《九歌》書畫冊〉、〈黃大癡《天池石壁圖》〉、

〈戴鷹阿畫〉、〈石濤《秋林人醉圖》〉、〈張大千臨撫敦煌壁畫〉、〈陶雲湖《雲中送別

圖》〉、〈王蒙《修竹遠山圖》〉、〈蘇東坡《維摩贊》〉、〈巨然《流水松風圖》與方方

壺《武夷放棹圖》〉、〈王詵《西塞漁社圖》〉、〈董源《漁父圖》〉、〈馬麟《二老觀瀑

圖》〉等，這些文章記錄了上世紀五十年代，張大千在香港、日本等地鑒賞、購藏、交易

古書畫的諸多訊息。其中許多名跡今均為日、美等國博物館（如美國紐約大都會藝術博物館

等）和海內外私人收藏。

本書還有朱氏自藏的部分書畫，如劉玨《臨安山色圖》卷（今藏美國佛利爾美術館）、

項聖謨《招隱圖》卷（今藏美國波士頓美術館）、宋高宗、馬麟書畫團扇、潘恭壽畫、王文

治題《翠濤閣待月》軸、文徵明《關山積雪圖》卷（今為私人收藏）、盛懋《秋林漁隱圖》

軸、《明賢書畫扇面集錦》（周臣、唐寅、陸治、莫是龍、邵彌五家七開）、吳湖帆、張大

千、溥心畬三家《樸園圖》（今為私人收藏）等，上述有些作品近年曾出現於海內外拍賣市

場，買家競投，「天價」屢出，也體現了當今收藏家、投資家對其藏品的認可與青睞。

朱省齋讀書頗勤，用功亦深，尤其熟悉歷代書畫著錄，所以本書中還有許多轉錄前人

文字而撰寫的文章，比如〈鑒賞家與好事家〉、〈論畫南北〉、〈論畫

品及鑒賞〉、〈黃公望《秋山圖》始末記〉、〈黃公望《富春山居圖卷》始末記〉、〈唐伯

虎與張夢晉〉等。此類文章大多延續了傳統文人士大夫的鑒賞筆記風格，讀文賞畫，相得益

彰。《省齋讀畫記》是朱氏第一本書畫鑒賞之書，也堪稱其「代表作」。張大千特為之繪一

高士讀畫圖作為封面，並題曰：「省齋道兄讀畫記撰成為寫此。大千弟張爰。」可謂殊榮。

《書畫隨筆》收入文章三十一篇，其中〈八大山人《醉翁吟》書卷〉、〈記大風堂主

人〉、〈黃山谷《伏波神祠詩》書卷〉、〈《大風堂名跡》第四集〉、〈趙氏三世《人馬

圖》〉、〈王羲之《行穰帖》〉、〈宋明書畫詩翰小品〉、〈宋元書畫名跡小記〉等，均與

張大千及其收藏有關，也是今人研究張大千鑒藏具有相當參考價值的文章。

本書出版之前，朱、張二人還處在「蜜月」期，交往甚密。一九五二年秋天，朱氏

在香港購得八大山人行書《醉翁吟》卷（今藏日本泉屋博古館），並在卷首鈐朱文連珠印

「省齋」、朱文方印「梁溪朱氏省齋珍藏書畫之印」。卷後有張大千恩師曾熙（農髯）癸

亥（一九二三年）新秋跋記。後朱氏攜此書卷赴日本，得到島田修二郎和住友寬一的「大

加讚賞，歎為罕見」，並由京都便利堂珂羅版影印出版。此書卷原為張大千所藏，朱氏於

一九五三年夏遂將此書卷割愛寄贈南美，並在卷末跋記因緣，楚弓楚得，完璧歸趙，可謂藝

林佳話。但若干年後，張大千或因建造八德園而急需資金，遂將此書卷售與住友寬一。試想

朱氏後來在得知此事時，內心之鬱悶、苦澀之情。

在〈名跡續紛錄〉一文中，記錄了佚名絹本設色〈宋惲王題《吳中三賢像》〉卷（今藏美國華盛頓佛利爾美術館），畫范鑫、張翰、陸龜蒙三人像，無款，有宋端惲王題七絕三首，卷末拖尾紙上有溥心畬依韻題七絕三首，跋中有云：「宋惲郡王楷題吳中三賢畫像，運筆超邁，傅色古豔，當是五代宋初人筆，豈王齊翰、王居正流輩之所作耶？因步卷中原韻題後。溥儒並識。」朱氏曾與溥心畬、張大千在日本某藏家（香宋樓主）處同觀此圖，他在文中寫道：「案此圖為項子京所舊藏，圖身首末除有項氏藏章數十外，並有『晉國奎章』『晉府圖書』大方印二。原卷必有宋元明人跋記，惜已不存，以致無可稽考。但筆墨之高古，鄙意當在故宮所藏孫位《高逸圖》之上；大千、心畬與我同觀此圖，亦頗同意於我的見解。」殊不知此圖卷正是在旁一同觀賞的張大千數年之前偽贗之作，頗令人發噱。一九五七年七月，佛利爾美術館從紐約日籍古董商瀨尾梅雄處購藏此圖卷。詳情可參閱傅申〈張大千仿製李公麟《吳中三賢圖》的研究〉（《雄獅美術》一九九二年四月號）。

本書中的〈讀《畫苑掇英》〉和〈評《中國歷代書畫選》〉二文，分別對上海人民美術出版社的《畫苑掇英》三冊（南京博物院、上海博物館、上海圖書館藏品）和臺灣「教育部中華叢書委員會」出版的《中國歷代書畫選》（臺灣國立故宮博物院、中央博物院藏品）兩部畫冊進行了書評。朱氏評價前者「是近年來所見關於影印中國名畫的難得之作」，而批評後

者的印刷水準和編輯的常識與眼力（所選用書畫作品不精）皆「不能不大失所望」；並另擬

了應該增加的書畫名作四十件目錄，不得不說他的鑒賞眼力確實遠遠高出此書的編撰者。所

以，他在文末略帶嘲諷地寫道：「鄙人記得於三個月前，曾在東京看到《蔣夫人畫集》的精

印樣本，富麗堂皇，無以復加。竊思臺灣諸公倘能將這種『努力』也同樣地用之於印行《中

國歷代書畫選》上，則此集之盡善盡美，定可預卜。」

《海外所見中國名畫錄》全書分圖片和二十四篇文章兩部分，主要是日本關西地區公私

收藏中國古代繪畫的鑒賞隨筆，或詳或簡，其中涉及大阪市立美術館藏品有十二篇，如吳道

子（傳）《送子天王圖》卷（晚清羅文俊舊藏）、李成、王曉《讀碑窠石圖》軸（清末完顏

景賢舊藏）、龔開《駿骨圖》卷（清宮內府舊藏）、宮素然《明妃出塞圖》卷（民國顏世清

舊藏）、宋人《盧鴻草堂十志圖》卷（完顏景賢舊藏）、鄭思肖《墨蘭圖》卷（清宮內府舊

藏）、易元吉《聚猿圖》卷（清末恭王府舊藏）、王淵《竹雀圖》軸、八大山人《彩筆山水

圖》軸、石濤《東坡詩意圖冊》（民國廉泉舊藏）、吳歷《江南春色圖》卷（清張庚舊藏）

等，均為阿部房次郎之子阿部孝次郎於一九四三年（昭和十八年）捐贈之物。

另有山本悌二郎澄懷堂藏宋徽宗《五色鸚鵡圖》卷（清末恭王府舊藏，今藏美國波士頓

美術館）、《澄懷堂藏扇錄》（明代名家書畫扇面冊三種）；藤井善助有鄰館藏宋徽宗《寫

生珍禽圖》卷（清宮內府舊藏，今藏上海龍美術館）、《宋元明各家名繪冊》（《宋元合璧

冊》、《宋元明各家山水集冊》、《宋人集繪》三種）、王庭筠《幽竹枯槎圖》卷（清宮內府舊藏）；黑川古文化研究所藏董元（源）《寒林重汀圖》軸（董其昌題詩堂「魏府收藏董元畫天下第一」）；其他還有牧溪與梁楷畫作、倪瓚《疏林圖》軸、吳鎮《湖船圖》卷、馬文璧《幽居圖》卷、角川源義藏沈周《送吳匏庵行》卷（今為海外私人收藏）、住友寬一泉屋博古館藏清初「四僧」書畫七件等，均為中國古代書畫傳世名跡。朱氏在本書〈大阪美術館之收藏〉一文末感慨說道：「祖國之寶，而竟淪落異邦，永劫不返，殊可歎也！」

在〈記蘇東坡《寒食帖》〉一文中有一段記載：「（抗戰）勝利之後，大千與余，同寓香港，大千對於斯帖及李龍眠《五馬圖》兩卷，深為關懷，而尤惓惓於前者。良以二十五年前（唐宋元明展覽會與宋元明清展覽會之間）曾在菊池惺堂私邸中獲睹此卷，念念不忘，當時並承菊池氏贈以珂羅版影印本一卷，旋為譚瓶齋所見，愛而假去，後即永未歸還者也。五年之前，大千囑余馳函東京日友探詢，嗣得覆書，兩卷索價美金萬二，當時以如此鉅數，籌措不易，因覆以先購蘇書，備金三千，議既成矣，大千即專程赴日，不意早二日已為臺灣王雪艇所知，立電所謂『駐日代表』郭則生，益以一百五十金而先落其手中矣。」此文寫於戊戌（一九五八年）驚蟄（三月六日），故文中「五年之前」即一九五三年。現根據《王世杰日記》可知，王世杰於一九四八年已託人向日本藏家商購《寒食帖》；最終於一九五〇年十二月委託郭則生以三千五百美金購得（見王氏手書購藏書畫記錄冊：蘇軾《寒食帖》卷

卅九年十二月　美金三千五百元）。故何來朱氏所說的張大千於一九五三年專程飛赴日本購

買《寒食帖》之事？即便是一九五○年，則張大千此年旅居印度大吉嶺，未曾去過日本。

朱省齋一生曾多次到日本鑑賞和購藏中國古代書畫，與日本的一些著名收藏家、繪畫史

學家和公私博物館等均關係良好，比如著名學者神田喜一郎、島田修二郎、田中一松、今村

龍一，收藏家藤井紫城等。如果沒有這些一流學者和名人的引見或介紹，那些公私收藏者或

許根本就不可能會接待他，更不用說是鑑賞藏品了。

《畫人畫事》全書收錄文章四十二篇，附錄二篇，文章主要可分為幾大部分內容：古代

繪畫鑑賞和畫家史料、近現代畫家逸事和作品鑑賞、古代繪畫集閱讀和古代畫展參觀等。

在現代畫家中有關於齊白石、余紹宋、溥心畬、張大千、黃賓虹、吳湖帆、于非闇、

黃永玉父子等的文章。在〈溥心畬風趣獨具〉一文中，將溥心畬與張大千兩人作比較時說：

「溥心畬與張大千雖是幾十年的老朋友，但彼此之間，貌合神離，一則是胸無城府，一則

工於心計，兩個人的性格，完全是不相投的。心畬最不滿意大千的是常被大千所『利用』，

例如請他題簽古畫，而那些古畫又從來沒有經他看過的。比如說吧，好幾年以前心畬在臺

北，他接到大千自南美寄去的信，內附簽條一紙，請他寫『董元萬木奇峰圖無上神品』十個

字，並請他署名蓋章。他說：『誰知道那幅畫是真是假呢？但又不好意思不寫啊。』其天真

可見。」所述基本屬實可信。

在〈吳湖帆的寶藏——一角富春圖〉一文中，朱氏將吳湖帆與張大千兩人的藏品作了比較：「當代以畫家而兼藏家名聞於世的，嚴格地說來，只有二人：一是大風堂主人張大千先生，一是梅景書屋主人吳湖帆先生。可是大千所藏，遠不如湖帆之真而可信。因為大風堂的東西，除了海內外皆知的顧閎中《韓熙載夜宴圖》及董源《瀟湘圖》兩件名跡，已經由不佞介紹售於北京故宮博物院繪畫館之外，其餘諸件，大多虛虛實實，實實虛虛，未可完全徵信。尤其是他所自詡收藏最富的明末四僧八大、石濤、石溪、漸江，以及陳老蓮諸跡，其中固不乏佳品，可是大多混有他自己的『傑作』在內，所以更令普通人捉摸不清。（雖然在明眼人看來是不難辨別其真假的。）梅景書屋的所藏則不然，諸如文、沈、仇、唐以至『四王』、吳惲，沒有一件不是真實可靠，很少有疑問的。」以上所述有失偏頗，亦似明顯帶有某些恩怨情緒。

朱、張兩人後來「交惡」（張大千對此終生未置一詞），且老死不相往來。朱在〈讀《藝苑菁華錄》〉一文中寫道：「張氏寬袍長鬚，談吐風生，他的儀表足令任何人一望而知其為一個藝術家，鄙人在拙著《書畫隨筆》之〈記大風堂主人〉一文中，亦嘗極稱之。可惜近年來他好戴一隻類似京劇中員外帽，並且有時手裡還牽了一隻猴子，於是不倫不類，頗像一個江湖術士。」朱氏此文看似是借一位臺北姓虞人士對張大千做偽進行抨擊，而實是朱氏自己在發洩對張大千的諸多不滿。

本書附錄中的〈論書畫鑒賞之不易〉一文，引經據典地闡述書畫鑒賞絕非易事。並以圖片來說明許多出版著錄的畫冊中的名家作品實是偽作，有些甚至是低仿之作。被朱氏批評鑒賞眼力不精的有著名古文字學家董作賓、瑞典研究中國繪畫史學者喜龍仁博士、日本著名鑒賞家長尾甲、著名收藏家住友寬一等人。朱氏認為中國古代可以稱為名副其實的真正書畫鑒賞家有宋代米芾、明代董其昌、清代安岐，當代數一數二鑒賞家有張珩、吳湖帆、葉恭綽、他在文章結尾中說：「總而言之，統而言之，本文開頭第一句曰：『賞鑒是一件難事，而書畫的賞鑒則尤是難事之難事，』應該是萬古不磨之論。」

《藝苑談往》收錄文章八十五篇，其中有兩篇日記摘要：〈宋元明清名畫觀賞記：「北京十日」摘要〉、〈《天下第一王叔明畫·青卞隱居圖》拜觀記：「上海一周」摘要〉，記錄朱氏一九五七年五月十一日至五月二十六日在北京、上海兩地訪友和鑒賞書畫的歷程。在北京遇見的故友曹聚仁、冒鶴亭、邵力子、周作人、徐邦達、何香凝、張珩、徐一士等人，參觀故宮博物院古書畫庫房和北京文物調查小組古書畫展覽，應文化部邀請參觀北京中國畫院成立紀念畫展，應葉恭綽邀請參加北京國畫院成立午餐會，還順訪北海、琉璃廠等。在上海期間見了故友徐森玉、謝稚柳、吳湖帆、周黎庵、瞿兌之、金性堯、馬公愚等人，參觀上海美術館、博物館、上海文物管理委員會等，還觀看了龐萊臣之子龐冰履的書畫收藏，與吳湖帆等人聽戲、宴敘。從上述日記中可知，他與大陸文博界和書畫界關係甚密，而且官方接

待的規格也頗高。因為在當時一般人是無法進入故宮博物院、上海博物館和上海文物管理委員會的庫房參觀的。也由此可知，朱氏有可能是當年大陸文物部門在香港地區秘購古代書畫的「內線」之一。

〈董北苑《瀟湘圖》始末記〉、〈顧閎中《韓熙載夜宴圖》的故事〉兩篇長文，曾屢被海內外研究張大千的學者所引用。朱氏在二文中敘述了自己如何勸說張大千將此二圖買給大陸文物部門的經過，並說：「這兩幅歷史上的劇跡，在外面流浪了幾十年之後，居然又復歸祖國的懷抱而為人民所共有共用了，這該是何等慶幸的事啊。尤其以我個人來說，一則幸得適逢其會，身預其事；二則對大千的卒能『深明大義』，而且名利雙收，是感覺得非常可以欣慰的。」暫且不管此事的真相究竟如何，但朱氏似可能從中參與了「斡旋」工作。從朱氏以往的從政經歷和生平履歷來看，他似對當時的臺灣當局並無好感，也註定了他在個人情感上明顯傾向於大陸。

本書中還有朱氏在香港和日本購藏的部分書畫，以及在私人收藏家處鑒賞書畫的文章。

他曾經收藏一卷《王寵詩帖》，行草書自作七絕三首，擘窠大字，雄壯飛逸。款署「壬辰九月二日」（即嘉靖十一年），是王寵三十九歲時所作。此詩帖原為清宮內府舊藏（《石渠寶笈初編·御書房》著錄），亦見《故宮已佚書畫目錄》，帖後有吳湖帆跋記。此詩帖與《白雀寺詩卷》（現藏蘇州博物館）、《訪王元肅虞山不值詩卷》（現藏重慶博物館）和《荷花

蕩六絕句詩卷》（現藏美國佛利爾美術館），堪稱王寵晚期四大行草書卷，可惜不知此帖今藏何處？

本書末有一篇短文〈羅振玉與王國維〉，影射他與張大千兩人的「交惡」恩怨：「讀《溥儀自傳》，世人乃知羅振玉與王國維關係之真相，令人慨然。客有問余者曰：『子與今之「國畫大師」，昔日非契同金蘭，何今日之情若參商耶？』余曰誠然。所謂『國畫大師』與余之關係，蓋亦猶羅振玉與王國維之關係也，此中經過，一言難盡；大白於天下，終有其日。所不同者，此「國畫大師」之手段，則尤比羅氏為詭譎，而王氏之行為，乃更較鄙人為愚蠢耳！客聞之恍然大悟，嘖然而退。」在〈記吳漁山〉一文中說：「石谷（注：即王翬）是名利場中人，與今日所謂『藝術大師』（注：即張大千）相同。」在一九六四年一月的〈王羲之《行穰帖》〉一文中也寫道：「大千十年來僑居巴西，朝夕與達官鉅賈為伍，也經營『有術』，聞其所居廣有千畝，蓄有珍禽異獸，且兼有庭園之勝，宜其躊躇滿志，樂不思蜀，而反視祖國為異域矣！」關於朱氏與張大千「交惡」始末，筆者已經寫有〈張大千與朱省齋〉一文（拙著《百年藝林本事》，北京中華書局出版），在此不再展開詳述。

朱省齋通常在鑒賞一件古書畫時，會盡可能記述作品的材質（紙絹）、尺寸、題簽、題跋、印章、著錄、流傳和現在藏家等的資料；如果有可能，他還會記錄作品的當時成交價格等相關資訊。而這些當時看似有意或無意的文字，卻對後人研究一件作品的遞藏歷史提供了

頗為珍稀的參考史料。但其中也有訛誤，如一九五七年張大千將韓幹《圉人呈馬圖》卷以六萬五千美金售與巴黎博物館。此圖卷今藏美國紐約大都會藝術博物館，該館於一九四七從某基金會購入，與張大千無關。

一九七〇年十二月九日，朱省齋因心臟病突發而病逝於香港九龍寓所。他晚年非常喜歡宋代詩人陳師道（後山）的兩句詩：「晚知書畫真有益，卻悔歲月來無多。」這也或許是他晚年旅港生涯的真實寫照吧？今從他的五本著作來看，他在對某些古書畫作真偽鑒定時所出現的斷代偏差或真偽誤鑒，是受到了當時資訊有限的制約，不足為怪，可以理解。因為他是一個文人型的以藏養藏的鑒藏家，而並不是一個嚴格意義上的書畫史學者。但他在當時已經做到了他力所能及的一切，後人對此不應苛責。與同時代的一批香港收藏家相比，他堪稱此道「麟鳳」，也的確高了同儕至少一二個檔次。在他一生的鑒藏生涯中，有幾人對他的影響不容忽視。早年曾得到過著名畫家、鑒藏家金城（北樓）的指點，中年得益於好友吳湖帆和外舅梁鴻志（眾異）的傳授解惑，而且受益終身。朱省齋晚年因財力所限（無法與陳仁濤、王南屏等人相比），而最終未能成為頂級的大鑒藏家，但卻憑自己的眼力、學識成為了當時一流的鑒藏家，並時有「撿漏」的佳話。

平心而論，朱省齋的著作至今仍值得一讀。雖然其中某些內容的參考價值已並不很大（如摘錄前人著錄文字等），但他注重作品本身的筆墨風格和歷代遞藏流傳的研究，而不人

云亦云，絕非一般附庸風雅的「好事家」可比。另外，他還是上世紀五六十年代，中國古代書畫在海外流失或回流過程中重要的「適逢其會，身預其事」者之一，所以今人不應將其輕易遺忘。

二〇二一年二月於上海

萬君超

人生幾何

朱省齋

今年六月十九日星加坡《南洋商報》的副刊上載有一篇署名「文如」所寫的小文如下：

〈朱樸之未歸道山〉

偶在書櫥上發見一張舊報，是香港的《新生晚報》，有趙天一所作的「天一閣人物譚」，某日的一個題目是〈朱樸之未歸道山〉。在十六年後讀之，不禁感慨，感慨之餘，又覺得很有趣。這個朱樸之就是在香港寫書畫文章的賞鑑家朱省齋。他是無錫人，名樸，字樸之，又號樸園，一九四八年後到了香港才取省齋為號。（幾個月前他曾為本報寫〈書畫拾零〉。）

趙天一是曹聚仁的筆名，這個時候，我和省齋，曹聚仁幾乎每天都在《南洋商報》香港辦事處見面。（東亞銀行十樓，創墾出版社亦附設其中）曹聚仁先生那篇文章說：

「王新命近談新人社舊友，從孫寒冰、陳白虛、趙南公、曹靖華、吳芳吉、王靖說到朱樸之，而且說朱樸之已歸道山。樸之昨天讀到這段文字，不禁莞爾而笑：『朋舊零落，樸之幸而未歸道山，亦已垂垂老矣！』樸之一直就在香港，做鑑賞書畫似雅非誰的買賣。……近兩年多居日本。……朋友們公意，暫時不讓他歸道山，為塵世間多留一點鴻爪云云。（世變之餘，不獨大陸與臺北的音訊十分隔膜，連港臺之間，消息也不十分靈通，海外東坡之謠，已數見不鮮矣）提起樸之往事，他是天馬會會員之一。張緒當年，翩翩風度，最合佳人的心懷。他的第一位太太，乃是上海麥加利銀行華經理的千金，嫁奩卅萬，（案：此說有些未合事實，記得省齋有文辨正）西湖上還有別墅一所。因此，他研究藝術，搜集古董，周遊世界，可以稱心如意。後來，那位手面很闊的太太『歸了道山』（一笑）；繼配梁小姐，那是風雅世家，她的父親梁眾異，便是閩中有名的詩人。這麼一來，夫唱婦隨，更是在藝術圈中打觔斗。樸之，可說是逐漸琢磨起來的斌玉，他的藝術修養，夠得上做一個高級鑑賞家的。假使世界不這麼動亂，柴米油鹽不這麼迫人，他大可以在那個世界中優哉游哉的。而今，頭童禿髮，

不堪回首憶當年了。」（《新生晚報》一九五四或五五年八月十二日。我在這張剪報

上只寫八月十二日，沒有寫年份，後來詳查一下，乃一九五四或五五也。）

案：省齋不止沒有「歸道山」，而且還精神奕奕，老當益壯，一個月前才從日本遊覽

歸來。他今年已六十九歲了，明年便是古稀之年；而那個王新命，卻早已在六七年

前死在臺灣了。

我和省齋相識最久，遠在一九二九年在倫敦就時相見面，但沒有什麼交情。一九三〇

年我從英國回上海一轉，在十四姊家中又和他相值，原來那時候他正避難在租界裡，

住在我姊姊處。那天他還約了史沫特萊女士來吃茶，我和她談了兩個多鐘頭。自此之

後，就沒有和他見面，一直到一九五四年在香港又從新訂交。至於那個王新命，也

是我的舊同事，一九三九年他在香港的《國民日報》做主筆，我做編輯，共事六個

月，我離開該報後，就很少和他來往。

讀了上文，我才恍然大悟這位「文如」原來就是老友高伯雨的筆名。

以上所說種種，都是舊事重提，有的是確的，有的是不確的。例如聚仁說我是天馬會會

員，先岳是上海麥加利銀行華經理，先室的嫁奩有卅萬；這些都非事實。又省齋是我上海模

園時代的齋名，我由北京來港是一九四七年，並非一九四八年。還有講到先室沈夫人，她雖出身於豪華之家，可是她並非「手面很闊」，倒是一個持家非常節儉之典型的賢妻良母。至於伯雨所說的關於史沫特萊女士一節倒是的確的，而且非常之祕密，因為她那時正寓居於上海法租界霞飛路西的一層公寓內，我們不但是「打倒獨裁」的同志，並且是好抽香煙好喝咖啡的同志。所以，我常常是她寓所裡的座上客，我一到她那裡她總是親手煮咖啡給我喝的。

那時候她和孫中山夫人宋慶齡女士來往得非常親密，她曾屢次說要為我介紹，可是因為不久我就離開上海到香港來了，卒未如願。

我少時對於國事的確有一番極大的「抱負」的，可是後來歷經世變，才知道人心之險惡與難測，灰心之餘，遂寄情於書畫的。二十年來，見聞不少，雖自己覺得對於此道的確略有所得，可是，國內自張蔥玉、葉遐庵、吳湖帆三氏之逝，區區捫心自問，連做廖化的資格還不夠，遑論其他？

但是，另一方面，我最近看到了臺灣當局舉行的一個所謂「中國古畫討論會」的全部文件，它所鄭重其事邀請的一百多個「中外專家」所發表的偉論中，竟有說宋代的夏圭並無其人並無其畫者！這樣的荒誕不經，幼稚無聊，而竟自命為研究中國古畫的專家！而竟被臺灣當局謙恭下士的邀請出席！更奇怪的，為什麼那位所謂「國畫大師」的竟噤若寒蟬而不挺身出來加以反駁呢？據我所聞，他這次應邀，其目的並不在什麼討論中國古畫，事實上他帶

了兩大箱的所謂中國「古畫」，暗中向各代表兜售，希望大有所獲！結果，他果然如願以償了，所以，他就神氣活現的，大吹大擂的到紐約去住美金九十八元一天的醫院毫不在乎了。

我雖然並不是一個悲觀主義者，但是鑒於目前一般人性之不存，人格的破產，道德的淪亡，廉恥的喪盡，不能不感到所謂世界末日之先兆了。

閑話少說，言歸正傳。一九五五年，王新命在臺灣出版了《新聞圈裡四十年》一書，裡面記述三十六年前（現在算起來是五十一年前了）的往事，其中有一段是關於孫寒冰的，從他入「新人社」起一直到他最後在重慶北碚殉難時止，相當詳盡。因為我是寒冰的摯友，所以他末了也帶了我一筆曰：「此外，聽說朱樸也已歸道山，不能不感慨系之」！

當時聚仁先看到此書，他拿來給我看，我起先哈哈大笑，後來仔細想想，倒真的也不能不感慨系之了！隨即於該年九月一日在《熱風》半月刊第四十八期中寫了一篇〈已歸道山——悼念摯友孫寒冰〉，發表了一些感想。文首並錄引韓愈的「所謂天者誠難測，而神者誠難明矣！所謂理者不可推，而壽者不可知矣！」兩句頗含哲理的名句以為開頭。寫了以後，覺得意猶未盡，於是接著又在《熱風》第四十九期中寫了一篇〈自擬『墓誌銘』〉以為解嘲。文首又錄引張宗子題像一則如左：

功名耶落室，富貴耶做夢，忠臣耶怕痛，鋤頭耶怕重，著書三十年耶而僅堪覆甕；之

人耶有用沒用？

這簡直十足足的天造地設的好像形容區區的過去一樣，我非常欣賞。我的那篇文字居然當時給《上海日報》轉載，讚許為「好文章」，真使我慚愧萬分。

說到這裡，倒令我想起了另一件趣事來了。

一九六七年春天，是英國蒙哥馬萊元帥八十歲的生辰，全世界各國的朋友，都紛紛以函電致賀。事後，他的一個好朋友問他，他所接到的函電中以那一件為他所最欣賞而感興趣。

他答道，有一個九歲的小孩子名傑克的寫信寄到他的家裡，其文如下：

親愛的蒙帥：

我以為你已經死了！我的爸爸告訴我說你還沒有死，但是恐怕不久也就要死了。

請你趕快寄給我你的親筆簽字一張吧。

你的忠實的傑克上

據蒙帥說，這個小孩子很周到，信內附了一個空信封，並且還貼上了郵票。所以，他收到該函後就欣然立即寫了一封親筆信覆了他。

蒙帥又說，這個小孩子膽大心細，將來是很有前途的。

這一段新聞是登載於一九六七年四月十二日本港的英文《南華早報》的，同時並刊載了蒙帥的照片，可見該報的編輯也認為此事很有趣呢。（我因亦有同感，所以特地把它剪貼留存，有時且常常拿出來讀讀作會心之一笑的。）

還有，在〈金冬心自寫真題記〉中有一則曰：

「十年前臥疾江鄉，吾友鄭進士板橋宰濰縣，聞余捐世，服緦麻設位而哭。沈上房仲道赴東萊，乃云：冬心先生雖攖二豎，至今無恙也；板橋始破涕改容，千里致書慰問。余感其生死不渝，賦詩報謝之。近板橋解組，余復出遊，嘗相見廣陵僧廬，余仿昔人自為寫真寄板橋。板橋擅墨竹，絕似文湖州，乞畫一枝洗我滿面塵土可乎？」

後來冬心於乾隆二十八年癸未（一七六三）卒於揚州僧舍，年七十七歲。板橋則於乾隆三十年乙酉（一七六五）歸道山，年七十三歲。

本來，「死生有命，富貴在天」，誰也不會事先知道的。尼采嘗說道：「許多人死得太遲了，有些人又死得太早了！」這一點也不錯的鐵的事實。所以，對於生死這個問題，一切宜聽其順乎自然，泰然處之，千萬不要看得太過嚴重。曹孟德說得最曠達：「對酒當歌，人生幾何？」鄙人雖不善飲酒，但是喝咖啡也可以勉強算得是一樣的了吧？一笑。

目次

省齋讀畫記

朱省齋　著

弁言

（一）本書中所刊之文，均係三年來在香港各報所零星發表者。作者初無意出集問世，惟以散佚可慮，爰彙集成冊，用誌鴻爪而已。

（二）各文因所刊各報之篇幅及體裁各異，是以長短詳簡，未能一律。又各文皆係隨時隨寫者，茲亦一仍其舊，未加詮次。

（三）作者並不能畫，惟嗜此則甚於一切。十餘年前在滬常與吳湖帆先生相往還，初得其趣；近年在港，隨張大千先生遊，朝夕過從，獲益更多。竊謂本書之作，雖未敢媲美《江村銷夏錄》、《庚子銷夏記》等名著，但對於同好之士，或能勉供參考之一助也。

（四）此書因作者急於遠行，匆促付刊，舉凡關於圖片之搜集，材料之補充等，俱未能盡如所願，只能俟諸將來，再行增訂。讀者亮之。

陸、左〈招隱詩〉

項聖謨凡三繪《招隱圖》卷，其第一卷現歸寒齋收藏，長幾三丈，精工絕倫，有董其昌、陳繼儒、李日華諸氏題跋，卷末並有費念慈書「二十年來所見項孔彰畫此為第一」云云，彌可珍玩。項氏除自題詠五言二十首外，並記其作圖之始末，謂「因讀陸機、左思〈招隱詩〉，有興於懷，遂補是圖。」

按：機，晉人，字士衡，三國陸遜之孫，天才秀逸，詞藻宏麗，與「三張」、「兩潘」、「一左」齊名太康，《文心雕龍》所謂「張潘左陸，比肩詩衢，采縟於正始、力柔於建安」者也。其〈招隱詩〉云：

明發心不夷，振衣聊躑躅。
躑躅欲安之，幽人在浚谷。
朝採南澗藻，夕息西山足。
輕條象雲構，密葉成翠幄。
激楚佇蘭林，回芳薄秀木。
山溜何冷冷，飛泉漱鳴玉。

哀音附靈波，頹響赴曾曲。至樂非有假，安事澆醇樸。

富貴苟難圖，稅駕從所欲。

思亦晉人，字太冲，博學能文，詞藻壯麗。所作以〈三都賦〉及〈詠史詩〉為最有名。

其〈招隱詩〉云：

林策招隱士，荒塗橫古今。巖穴無結構，邱中有鳴琴。

白雲停陰岡，丹葩曜陽林。石泉漱瓊瑤，纖鱗或浮沉。

非必絲與竹，山水有清音。何事待嘯歌，灌木自悲吟。

秋菊兼餱糧，幽蘭間重襟。躊躇足力煩，聊欲投吾簪。

《李白行吟圖》

《李白行吟圖》為當代畫宗張大千夙擅勝場之筆，比承以新作一葉見貽；題云：

此清高宗所仿澄心堂紙，從行篋中檢得之，以減筆法寫《李白行吟圖》，風神爽朗，當不在梁風子下也。

其自負可見。按太白豪情盛概，詩雜仙心，魏顥在〈李翰林集序〉中謂其「眸子炯然，哆如餓虎；時或束帶，風流蘊藉。」今觀大千此圖，誠所謂呼之欲出也。

黃山谷法書

山谷法書，與蘇並稱，劉墉〈論書絕句〉云：

蘇黃佳氣本天真，姑射豐姿不染塵；
筆軟墨豐皆入妙，無窮機軸出清新。

可以概見。其妙在於瘦硬通神，雄放飄逸；有如文人名士，峻介自高，不受羈束。晚年書尤精，近頃獲見其建中靖國元年所書之《伏波神祠詩》，文衡山跋謂「正晚年得意之筆」，葉遐庵題謂「世傳山谷法書第一吾家宋代法書第一」者也，誠可謂眼福不淺。按是卷歷經沈石田、華中甫、項墨林、梁棠村、詒晉齋、劉石庵、陳壽卿、顏瓢叟、葉遐庵、譚區齋諸氏珍藏，最近歸吾友張大千所得，其自印度來書，謂對於是卷寤寐求之者幾已二十年云云，今一旦願償，喜可知也！（猶憶曩在盛氏思補齋嘗見一贗本，婢學夫人，瞠乎遠矣！）

周東村人物

明代畫家之長人物者，咸推仇、唐，其實十洲、六如，俱師承周東村者也。今春港中諸藏家聯合舉行古畫展覽，余購得何氏田谿草屋所藏之東村泥金扇面一葉，事後為葉遐庵所見，極嘆其精，並為題曰：

唐子畏學於周東村，厥後冰寒於水，誠昔人所云智過於師，乃可傳法。然東村畫本自不惡，如此幅殆與子畏亂真，且精密或非子畏所及；披沙揀金，要在具眼。

所見略同，彌足欣賞。

李唐《晉文公復國圖》

李晞古為南宋畫院之冠，其邱壑布置，雖唐人亦未有過之者，此文衡山之評語也。宋高宗雅喜其畫，謂可比唐李思訓，其《晉文公復國圖》，尤為高宗所讚嘆，堪稱煊赫一時之作。余於三月前獲見斯畫，絹本細潔，神采煥發。惟題跋俱偽，均已割去，不久斯圖即以出國聞矣。

按《清河書畫舫舫》所記：李唐《晉文公復國圖》上卷一名《晉公子奔狄圖》，趙松雪有詩云：

阢隉居蒲日，艱難奔狄時。天方興霸者，數子實從之。
歲久丹青暗，人賢簡冊悲。至今綿上路，尤憶介之推。

又張丑《銘心籍》詩其六十八首詠此圖云：

晞古丹青得正傳，晉文歸國寫前賢，

院人雅有昂霄意，何事聲名次大年？

《雲煙過眼錄》記此圖曰：

喬達之簣成號仲山，所藏李唐《晉文公復國圖》一卷，又一卷高宗題，並三御璽，人物樹石，絕類伯時，尋常以李唐為院畫忽之，乃知名下無虛士也。

《志雅堂雜鈔》記曰：

王子慶嘗為李唐所畫《晉文公復國圖》一卷，本有下卷，今只有上卷，乃思陵御題，上有乾卦印，下有希世藏小印，其所作人物樹木之類，絕似李伯時所作，自成一家。信知名下無虛士，而余則未見也。

嗚呼，余生何幸，得睹斯圖，誠可謂眼福不淺也矣。

按此圖原為清宮所藏，聞數年前為潘公弼在東北接收所得，旋售與丁惠康，今則已歸寓居美國之王季遷，合記於此。

董北苑《瀟湘圖》

大風堂主不僅當代畫宗，且其鑑藏之精，亦冠絕一時。如顧閎中之《韓熙載夜宴圖》，董源之《瀟湘圖》及《江堤晚景圖》，巨然之《江山晚興圖》，劉道士之《湖山清曉圖》，皆並世無偶之絕品也。《瀟湘圖》余凡兩見，寤寐不忘。是圖原為董玄宰所藏，過去所見著錄甚多，不及備舉。茲節引近見安儀周《墨緣彙觀》所記如下：

《瀟湘圖》卷：絹本，高一尺四寸五分，長四尺餘，著色，人物五分許，山水以花青運墨，不作奇峯峭壁，皆長山複嶺，遠樹茂林，一派平淡幽深，具蒼茫深厚之氣。其遠近明晦處，更無窮盡。人物開卷作二妹，衣紫，並立，前一宮裝女，回顧，灘頭有樂者五人，作樂而待，江流一舟，一人著朱衣端坐，一人擎蓋，一人後侍，一人前跪，作啟事狀，前一人持篙，後一人執櫓，徐徐而來。思翁跋稱「取洞庭張樂地，瀟湘帝子遊」詩意。後段漁者十人，共布一網捕魚，取次登岸，甚為奇古。其沙汀葦渚

間，數艇隱隱，觀之如睹真境。余向見耿都尉家北苑《夏景山口待渡圖》臨本，亦是大卷。其山勢皴法，蘆荻沙汀，與此無二。真蹟曾入元文宗御府，後為耿氏所收。世傳董源畫山，多作麻皮皴，惟此二卷，俱用點子皴法，真登峯造極之作也！此卷絹素完潔，神采煥然，傅色古雅，近於唐人。

按：北苑真蹟，傳世極少，即故宮亦無真本。如煊赫一時之《龍宿郊民圖》，乃宋人臨本，且尚非高手。又《洞天山堂圖》，則高房山、黃子久以後筆墨，更無足論。就余所知，世傳北苑真本，僅此《瀟湘》與《江堤》、《夏山》三圖而已。

賞鑑家與好事家

董其昌曰：「翰墨之事，談何容易！」旨哉斯言。王思善曰：

看畫如看美人，其丰神骨相，有出於肌體之外者；今人看古蹟，必求形似，次及事實，殊非賞鑑之法也。米元章謂好事家與賞鑑家不同，家多資力，貪名好勝，遇物收置，不過聽聲，此謂好事。若賞鑑則天資高明，多閱傳錄，或自能畫，或審畫意，每得一圖，終日飽玩，如對古人，雖聲色之奉，不能奪也。

《燕閒清賞箋》載：

周公謹邀趙子固各攜所藏書畫，放舟湖上，相與評賞飲酬，子固脫帽，以酒晞髮箕踞歌《離騷》，傍若無人。薄暮，入西泠，掠孤山，艤舟茂樹間，指林麓最幽處，瞪

目絕叫曰，此洪谷子、董北苑得意筆也！鄰舟驚嘆，以為真謫仙人。其鑑賞如此！

《鬱岡齋筆塵》云：

柯敬仲云，看畫乃士大夫適興寄意而已。有力收購，有目力鑑賞，遇勝友好懷，彼此出示，較量高下，政欲相與誇奇鬥異。今之輕薄子則不然，縱目力略知一二，見人好物，故貶剝類疵，用心計購，至於必得，倘不得則生造毀謗，必欲此物名譽不彰。賞鑑之士，固不待說破，平常目力不定者，或為所惑。已收一物，妄自稱譽，人或欲之，必作說阻難，得善價而後已。此皆心術不正，不可不鑑。

綜上所述，賞鑑家與好事家之分，固明若涇渭也。

再記《瀟湘圖》

張大千所藏之第一名蹟董北苑《瀟湘圖》，余既已略述之矣，頃閱姚際恆《好古堂書畫記》，關於是圖之所述如下：

董北苑《瀟湘圖》，大卷，高一尺五寸，長五尺許，縑素完好，作大江疊巘，深林稠木，含煙蓄雨之狀，備極奇觀。前作著色小人物，濱巨野之地，樂工數人，奏樂，擁二妹及侍女，一舟抵岸，舟中坐紅衣人，上張蓋，群從環列，嘗見《雲煙過眼錄》云，趙松雪所藏有董元山水一卷，長丈四五，絕佳，乃著色小人物，為娶婦故事，今案之，即此卷也。所云長丈四五者，蓋截其後多矣。

明董思白得此卷，始定為《瀟湘圖》，跋中云：卷有文壽承題董北苑，字失其半，不知何圖也，既展之，即定為《瀟湘圖》，蓋《宣和畫譜》所載，而以選詩為境，所謂

「洞庭張樂地，瀟湘帝子遊」耳。觀思翁此語，因知周草窗未喻此，故以為娶婦故事，壽承所題，亦必相傳以為田家娶婦圖，思翁勘出，不欲道破，以彰前人之短，故云字失其半，其鑑賞既精，而盛德又若此，可敬也。惜其未曾印合草窗之書，其為吳興所藏，歷傳為娶婦故事，及為後人裁割大半，均未之知耳。

此卷思翁篤愛，每十年一題，三十年凡三題之，前二題並見《容臺集》，茲不錄，後一題止署年月，下云「射陽湖舟中閱」，卷首標題及卷末私記，自云得於京師彭孔目之家。思翁歿後，為中州袁伯應所得，伯應名樞，乃思翁年侄，崇禎十五年權滸墅，購諸其家，亦私記於後。王覺斯跋云：「袁君收藏如此至實，葵邱城墮家失，有此數幀，不宜鬱，宜快也！」蓋以袁獲此歸，旋遭流寇之亂，此卷無恙，故云。

康熙庚申，此卷忽在武林，為余所得，顧此卷前後為趙、董兩文敏所實藏，而余亦得暫留雪中之爪，何幸何幸！今計三十年以來，此卷自北之南（雲間），既復自南之北（中州），又復北之南（武林），無翼而飛，遷流奚速，吁，寧可作滯相觀耶？已巳為卞令之中丞強易去，又復自南之北（北直），尋聞取入祕府矣。

按此圖數年前自東北散入關內，遂復由北之南，大千以高價購得，珍祕逾恆，左右不離，前此再度赴印，臨行以攜帶不便，特囑代為保管，因再記其經過於此，藉誌不忘云爾。

《元人法書大觀》

吾友譚君區齋最近讓與周君游子書畫一批，珍品無數，《元人法書大觀》，即其一也。

是冊凡二十開，為安儀周所藏，載《墨緣彙觀》。首葉為趙子昂陶靖節飲酒詩，並有虞集題跋，堪稱雙美。其次為趙麟《衡唐帖》、袁桷《雅譚帖》、龔璛《教授帖》、張淵《詩帖》、戴表元《動靜帖》、白珽《陳君詩帖》、虞集《白雲法師帖》、段天祐《安和帖》、楊維禎《詩帖》、饒介《士行帖》、黃鶴山樵《書杜工部詩帖》、沈右《詩簡帖》、張暎《毅論詩帖》、陸廣《詩簡帖》、俞和《留宿金栗寺詩帖》、張雨《送柑詩帖》、王彥強《臨樂《詩帖》、陳鐸《詩帖》、庾益生《詩帖》、葉葉珠璣，美不勝收，誠哉其為「大觀」也！就中俞紫芝字絕似趙松雪，大有虎賁中郎之妙，尤可賞玩。

案：安儀周所藏為歷來收藏家中之鑑別最精者，其法書部分，尤稱卓絕，不但非高江村輩所能夢見，即項子京亦當愧勿如，茲周君竟獲兼收並蓄，其欣幸為何如耶！

金冬心題畫

今日藝壇怪傑之齊白石，嘗自比於揚州八怪之一之金冬心者也，其實其字、其畫、其詩、其印，皆不逮冬心遠甚。冬心之字、畫、詩、印雖貌似怪奇，實則頗具功力。余尤賞其題畫之詞句，其妙趣雋永，誠有非常人所能及者，姑引二則，以見一斑。

其題贈鄭板橋之自為寫真一圖曰：

十年前臥疾江鄉，吾友鄭進士板橋宰濰縣，聞余捐世，服緦麻設位而哭，沈上舍房仲道赴東萊，乃云冬心先生雖攖二豎，至今無恙也，板橋始破涕改容，千里致書慰問。余感其生死不渝，賦詩報謝之。近板橋解組，余復出遊，嘗相見廣陵僧廬。余仿昔人自為寫真寄板橋，板橋擅墨竹，絕似文湖州，乞畫一枝，洗我滿面塵土可乎？

又題其另一自為寫真圖曰：

天地之大，出門何從？隻鶴可隨，孤藤可策，單舫可乘，片雲可憩。若百尺之桐，愛其生也不雙，秀澤之山，望之則巋然特然而一也。人之無偶，有異乎眾物焉，余因自寫枯梅庵主獨立圖，當覓寡諧者寄贈之。嗚呼，寡諧者豈易覯哉！余四影失群，悵悵惘惘，不知有誰。想世之瞽者，喑者，聾者，癭者，躄者，癩者，癲者，秃簡者，毀面者，癅者，癬者，拘攣者，褰縮者，此中病有寡諧者在也。

梅花百詠

冬去春來，又是一年，遙想江南，正踏雪訪梅時也。

元梅道人吳仲圭嘗畫墨梅長卷，支指生書梅花百詠於後，堪稱雙絕。明文衡山亦畫有《鐵幹寒香圖》卷，長三尺餘，並書梅花百詠於後（實得九十六詠）長幾二丈，洋洋大觀。

九十六種詠梅名目如下：

古梅，早梅，庭梅，官梅，江梅，溪梅，
嶺梅，野梅，憶梅，夢梅，尋梅，問梅，
探梅，索梅，觀梅，賞梅，友梅，寄梅，
評梅，歌梅，別梅，惜梅，折梅，剪梅，
浴梅，浸梅，簪梅，黃梅，鹽梅，蟠梅，
接梅，補梅，苔梅，杏梅，臘梅，竹梅，

雪梅，月梅，風梅，烟梅，千葉梅，鴛鴦梅，

綠萼梅，胭脂梅，西湖梅，東閣梅，清江梅，孤山梅，

廨舍梅，漢宮梅，江上梅，書窗梅，琴屋梅，棋墅梅，

釣磯梅，樵徑梅，僧舍梅，道院梅，柳營梅，茅舍梅，

蔬圃梅，藥圃梅，前村梅，照水梅，山中梅，城頭梅，

水竹梅，水月梅，擔上梅，杖頭梅，隔簾梅，照鏡梅，

未開梅，初開梅，半開梅，全開梅，妝梅，孤梅，

移梅，疎梅，老梅，新梅，矮梅，遠梅，

落梅，瘦梅，宮梅，傍堦梅，寒梅，咀梅，

盤梅，紅梅，粉梅，青梅，玉笛梅，紙帳梅。

是卷詩書畫俱極精妙，堪稱三絕。

江建霞畫

讀陸時化「吳越所見書畫錄」，有江標一序，因憶乙酉之春，余寓北京，承老友吳湖帆自滬送贈江建霞畫屏條四幅，極可賞玩。

第一幅仿趙仲穆江村遠岫，湖帆題曰：

江建霞先生少年科第，文采斐然，以金石書畫照映一時，於此可徵。

第二幅仿高房山煙樹雲巒，湖帆題曰：

江建霞太史以已丑成進士，一度督湘學時，投先尚書公門下執弟子禮，惜戊戌政變被黨禍黜官，未幾即逝，其畫絕不經見。

第三幅仿黃子久層巒疊嶂，湖帆題曰：

江建霞丈與費屺懷、葉菊裳、王勝之，為己丑四名翰林，皆以書畫文章，齊名一時。惟丈年最輕，去世亦最早，故手跡傳世又最尠。此其僅存者。

第四幅仿倪雲林水竹幽居，湖帆題曰：

建霞畫殊少見，此為錢塘許星叔尚書作，越成進士後二年也。余獲於丁丑變亂中，轉贈省齋吾兄鑑存。

建霞自題曰：

辛卯二月，臨元四家畫本，呈星叔夫子大人鈞誨，門下士江標謹繪。

字既秀麗，畫尤清逸，誠不愧為畫翰林也。

黃鶴山樵畫

元四家中，余最賞山樵，其畫初似松雪，祖述右丞輞川，晚入董巨之室，其體縱橫離奇，莫可端倪，王麓臺嘗評謂「空前絕後之筆」者也。

四家之一倪雲林嘗題山樵《岩居高士圖》曰：

臨池學書王右軍，澄懷觀道宗少文，
王侯筆力能扛鼎，五百年中無此君！

其推崇可見。

十年前余在滬濱，獲見狄平子所藏「天下第一王叔明畫」之《青卞隱居圖》，繼見龐虛齋所藏之《葛稚川移居圖》，二幅筆法迥異，而精采相同，誠傑作也。

年來在港所見亦多，如陳氏金匱室所藏之《惠麓小隱圖》及《西郊草堂圖》，龐虛齋舊

藏《秋山蕭寺圖》，大千所藏之《林泉清集圖》及《太乙觀泉圖》，其尤著者也。今夏大千在港舉行畫展，其所臨《林泉清集》一幅，不特幾可亂真，抑且神采過之，允稱全場各畫之冠。

是畫大千題曰：

山樵《林泉清集》，董思翁極讚賞之，稱在《青卞隱居》之右者。二十年前為張漢卿所得，日本既降之明年，從瀋陽散入關內。吾友胡冷庵得之，知余酷好山樵，遂舉以為贈，南北東西，携在行篋。己丑冬日，客台北，臨此，越半歲始成，因並識之。

畫展之日，琳琅珠玉，目不暇給，而余獨對斯圖，賞嘆擊節，大千知余之酷愛斯圖也，慨以相贈，因記於此，藉誌感銘，儻亦得謂之藝林佳話歟？

宋牧仲論畫絕句云：

《青卞》一圖文敏拜（指董玄宰），

風流不愧鷗波甥。

黃鶴山樵吾最許，

省齋讀畫記

100

誰其繼者虞山生（指王石谷）。

嗚呼，惜牧仲之不及見大千之傑構也！

項聖謨《招隱圖》

項聖謨《招隱圖》卷，為寒齋收藏中之一鼎，費念慈題謂「二十年來所見孔彰畫卷此為第一」者也。是卷長三丈餘，除董其昌、陳繼儒、李日華諸氏之題跋精妙外，項氏自題亦極雋永，文曰：

余畫此卷，自乙丑秋涉吳江，舟次無事，檢得此紙共六幅，接為長軸，始落墨也。自吳放流，遠至松江，將匝月矣，未及盈尺，有好事者已聞之董玄宰先生，及見，先生索觀甚急。乃退而辟舟，泊白龍潭，先了前一紙，袖見先生，點頭不語，久許而問之曰：「山高谿秀，林翠撲衣，人不回顧，甚有超逸之風，此何圖也？」曰：「因讀陸機、左思〈招隱詩〉，有興於懷，將補是圖。」薄暮留酌，豪飲劇談，因論及先王大父所藏法書名畫，夜半方起，索之而歸。是歲十月，復會玄宰先生於吳江，急謂余曰：「前觀此卷之後，又開得幾層丘壑，耕得幾頃煙雲？」余曰：「因未得尋山侶，

志未竟也。今將借硯田以隱焉，抒懷適志，亦足了生平，蓋世人於出處之際，不能割裂，以世念未銷耳。」先生聞之解頤，蓋亦有心人也。言畢謝退，歸事筆墨，若忘歲月。

此卷計成，雖九易朔晦，病愁相半，及病起展卷，日未免為塵鞅所妨，兼應酬徵索者命，煩亂不敢草草，每至落日，滌硯挑燈，絕不飲酒，所食者松花餅，茗葉湯，命侍兒焚香研墨，遂擱筆，或秉燭看花，或捲簾對月，爽則援毫，越子丑而方寢焉，累其功不二月也。因自展閱，林巒映發，草木欣向，氣爽神怡，流風絕俗，遂題曰「招隱圖」，並賦五言二十韻，書於卷末。

我固知世人皆非隱者也，皆思隱而未能隱者也，噫嘻哉，其必有先我而隱之者矣。曰招我隱可也，曰自我招隱可也，即曰自招亦無不可也。我將隱朝市而不得，隱陵藪而不得，將隱於詩畫而詩畫已散落人間，又不得收拾姓字矣，亟懷此而善藏，以俟夫同志者。天啟丙寅六月既望，蓮塘居士項聖謨並記。

案：孔彰卒於清順治十五年，壽六十有二，明天啟丙寅時年僅三十，宜思翁題跋中之以

與王摩詰、潘安仁相並論也。又《容臺集・畫旨》中有云：

孔彰所畫樹石屋宇花卉人物，皆與宋人血戰，就中山水又兼元人氣韻，其天骨自合，要亦工力深至，所謂士氣作家俱備，項子京有此文孫，不負好古賞鑑百年食報之勝事矣。

今觀此卷，洵不謬也！

劉完庵《臨安山色圖》

劉完庵有詩、書、畫三絕之稱，其畫不經見，寒齋藏有《臨安山色圖》一卷，乃完庵為沈啟南之弟繼南所作，畫端自題曰：

山空鳥自啼，樹暗雲未散，當年馬上看，今日圖中見。

史鑑題曰：

山光凝暮雲，風來忽吹散，借問在山人，何如出山見。

陳蒙題曰：

雨餘松竹潤，日出烟雲散，彷彿藍田人，虹光眼中見。

鎦英題曰：

山頭雨氣消，石面泉流散，何處發樵歌，林深人不見。

沈宣題曰：

天涯初會合，家路又分散，空聞詩畫名，十年不相見。

沈周題曰：

雲來溪光合，月出竹影散，何必到西湖，始與山相見。劉斂憲挈余三人遊臨安，阻雪於橋李，斂憲為繼南弟作小景短吟，種種可羨，湖山之勝，恍在目前，尚何待於南遊哉。史明古偕余和之，聊遣客懷爾。辛卯二月己酉燈下，沈周書。

是卷係一時興到之作，天趣盎然，非識者不能領會其佳妙。比以困窘，已廉價割讓與王季遷，念之可傷。

陳老蓮《出處圖》

大風堂寶藏之寄存寒齋者，除天下第一董北苑《瀟湘圖》外，尚有陳老蓮《出處圖》一卷，畫意奇妙，極可珍玩。是卷引首有林寵書「出則為孔明處則為元亮」十大字，隔水綾上大千題曰：

老蓮畫法勾勒位置，出於六朝石刻，設色渲染，一以宋人為依歸，無一點仇、唐習氣。此卷去世前一歲為周亮工作，尤為精到。

畫後隔水綾上大千復加跋曰：

嘗見歸去來辭一卷，亦同歲為櫟園作者，無補景，且為依擬趙漚波舊稿，不若此卷之為創作。寫淵明孔明在一卷已奇，淵明手招孔明尤奇，此老蓮畫之絕無僅有者也。

最後殿以林寵楷書〈前、後出師表〉及郭鼎京楷書〈歸去來辭〉全文，字俱拘謹。

猶憶舊日海上寒齋藏有明王士麒輯「忠武靖節合編」一書，蓋即取「進則當為亮退則當為潛」之意，然則《出處圖》如名之謂《進退圖》，儻亦無不可歟。

藍瑛《四時山水圖》

田叔之畫，識者不取，具作雖貌似石田，而雅俗之分，奚啻天壤。近見其《四時山水》長卷，設色艷麗，極盡渲染能事，可謂田叔型之精作也。

是卷見《古芬閣書畫記》，頗為杜鶴田所賞。杜氏之論是畫曰：

王摩詰山水論春景則霧銷烟濃，水如藍染，山色漸青。夏景則古木蔽天，綠色無波，穿雲瀑布，近水幽亭。秋景則天如水色，簇簇幽林。冬景則借地為雪，漁舟倚岸，水淺沙平。摩詰為南宗開山之祖，大旨如此，後人自不能離其宗。田叔此畫，實能遠承衣鉢，妙契元宗，展卷視之，雖婦孺亦能辨其四時佳興也。

復加以贊曰：

山中佳趣，自春徂冬。同此流水，猶是奇峯。隨處變換，頓分淡濃。右丞妙諦，能得其宗。

誠可謂善頌善譽者矣。

頃聞是卷已為「外國高江村」以重價購去，斯卷也而為斯人所賞，誰曰不宜。

趙子昂字畫

自來書家能畫，畫家能書者，代不乏人，惟或書勝於畫，或畫勝於書，欲求書畫並妙，不分軒輊者，則絕無其人，有之其唯趙松雪乎。

松雪之字，篆籀分隸，真行草書，無一不精，其畫則山水木石，花竹人馬，莫不神妙，誠古今一人也。

年來所見松雪真蹟，於書有《七言絕句》軸、《陶靖節飲酒詩》頁、《十七帖》卷、《胆巴禪師》卷、《湖州妙嚴寺記》卷、《一門三札》卷。於畫有《雙松平遠》卷、《三代人馬》卷、《一門三竹》卷、《秋江垂釣》軸。書畫合璧則有《九歌冊》及《樂志論》卷。類皆銘心絕品，寤寐不忘者也。

案：松雪宗室王孫，文采風流，其書足比晉之二王，唐之歐、虞，其畫具唐人之致而兼宋人之雄，宜其為一代宗主而群流景從也。

董其昌山水冊

思翁之畫，善於臨摹，不長自運。曩見北京故物陳列所所藏香光縮臨宋元名蹟冊，功力湛深，為之驚嘆。比見龐虛齋故物山水高冊，精工絕倫，唯有傾服。

是冊共十幅，第一幅臨李龍眠雲錦浣，題曰：

《盧鴻草堂圖》李龍眠臨本，今在京口張脩羽家，余數得寓目，因倣雲錦浣一幅於此，玄宰。

第二幅法燕文貴，題曰：

此擬燕文貴筆，與元人氣韻相近，倪元鎮似窺其一斑，王叔明遠矣。玄宰。

第三幅法王叔明，題曰：

癸亥四月仿黃鶴山樵筆，玄宰。

第四幅仿倪雲林，題曰：

玄宰仿雲林筆。

第六幅畫楊用修雨中遣懷曲意，惟題謂：

第五幅法李成，題長不錄。

並錄雲林六言一詩，字亦倣之，絕肖。

書以題畫，不必與畫有合。

第七幅畫香山詩意，詩略。

第八幅畫杜陵詩意。

第九幅題曰：

趙大年每作佳山水卷，人輒謂是上陵回耶，宋時宗室有遠遊之禁故也。余此圖在上陵回日，因識之。甲子重九後三日，玄宰。

第十幅題曰：

吾家有趙集賢《水村圖》及文太史臨本，皆從輞川得筆，二卷久已失之，彷彿為此。甲子九月晦記，玄宰。

是冊余最賞其中第二、第三、第四三幅，閱之心曠神怡。又憶去春另見香光《金箋書畫合璧》一冊，內有仿楊昇沒骨山水一頁，艷麗奪目，時縈腦際也。

元明古德法書冊

吾友譚氏區齋藏有元明古德法書冊，共十二開，為夷簡、德清等十二高僧所書，裴伯謙氏故物也。

是冊各書俱極精妙，余尤賞良琦一札及普莊一頁，良琦札曰：

絕句一首奉答乞米帖，聊博一笑。

隣僧乞米送盧仝，久矣眼前無此風，

獨愛清貧王太守，交情能與古人同。

白粲三石，杜醬一缶，菜一盤，先此進上。酒餅無吝見賜，當以新酒奉答也。良琦頓首，肅齋太守相公尊先生。

普莊頁曰：

明人不作暗事，何須半夜傳衣，五祖自家搖櫓，老盧從此南歸。徑山比丘普莊拜書。

案：普莊字敬中，仙居人，洪武中被詔入天界寺，自號呆庵，作歌云：

呆庵呆道人，不識世間秋與春，
無榮無辱無疎親，讚亦不喜罵不嗔。

上見《壯陶閣書畫錄》，合識於此。

釋智舷字

曩在京師，承蒲子雅姻丈以智舷字卷見貽，極為欣賞。是卷書齊已詩五首，題曰：

右齊已詩，余讀而喜之，葉龕上人喜余詩，坐索不已，勉為拈出，知其亦必喜此也。

乙卯六月既望，智舷。

後項聖謨跋曰：

秋潭舷公，詩僧也。此卷不書自詩而書齊已之詩，則知其詩之所自出典，上人復好其好，得真衣矣，毋謂項子饒舌。戊寅撲蝶會日題，易庵。

馮玄鑑跋曰：

黃葉老人書法，世所知重，余方慮其門限易於摧毀，一旦化去，有足悲者，惜乎惜乎！此卷為大雲庵詮源上人書，皆唐釋齊已詩也，筆法精勁，超出尋常，詮源其永寶之。馮玄鑑書。

案：智舷號黃葉頭陀，《六研齋筆記》云：

後尚有姚士粦、蒯叔粦、徐柏齡諸跋，不贅錄。

黃葉老人書力祖顏行，稍涉雙井，風義成就，如霜後擘柑，香味俱絕。

洵不謬也。

觀劬學齋藏畫

上月中旬，偶在友人處獲見《劬學齋敦復書室所藏古書畫碑帖石刻展覽目錄》，封面為葉遐翁題簽，私意或有可觀，因即驅車赴馮平山圖書館作一小時之瀏覽，略志所感如下。

唐畫兩本：（一）張萱繪《士女按胡旋舞圖》軸，雖係吳榮光舊藏，但未可據以為證。

（二）唐人畫《蓮汀九鷺圖》軸，係近代人仿摹之作（不出百年），且非高手，庸俗不堪。

鄙意此種畫不應出以展覽，因離題太遠，足以貽笑大方也。

宋畫十一本，以燕文貴繪《雪山行旅圖》大軸，宋人繪《灌口搜山圖》長卷，宋人繪《林和靖探梅圖》軸，勉可一觀。（燕畫頗精，惜絹底破殘不堪耳）。尚有崔白繪《唐賀知章遊鑑湖圖》大軸，亦尚不惡，惟山水樹石人物，完全為馬遠筆意，《目錄》中雖謂崖壁墨痕中有崔字暗款云云，似未可為據。

元畫六本，一無可觀，尤以吳仲圭兩幅為劣。

明畫五本，沈周《觀音像》軸及《秋山閒眺圖》軸真而不精，王穀祥《墨筆花卉》卷亦

然。董其昌《山水》軸甚精，惜係絹本。且原題明明書「倣黃鶴山樵筆意」，而《目錄》及簽條上則大書為「仿黃大癡」，豈藏者併此亦不知耶？

清畫八本，以王原祁仿黃大癡《青綠山水》軸為最精。四王之中，麓台畫本為余所最不喜，惟就畫論畫，此幅堪稱為全場之冠，餘可概見。

董其昌曰：「翰墨之事，談何容易！」旨哉言也。

吳、張、溥《樸園圖》

讀易君左兄〈梁溪詩意〉文，極言五里湖畔蠡園風景之勝，為之根觸萬端。八、九年前，余在蠡園之旁，購地十畝，謀作樸園園址，俾遂耕讀之願。不意人事無常，旋即售以償逋，中心悒悒，未能去懷。甲申之春，因乞吳湖帆先生為繪《樸園圖》一幀，聊以寄意。前年張大千先生蒞港，亦乞為繪一幀，遂成雙璧。客歲郎靜山先生赴台，復懇代求溥心畬先生為繪一幀，乃成三絕。

湖帆畫用舜舉法，筆意高古，極見工力。大千畫師北苑，復略參清湘筆意，逸氣滿紙。心畬畫雖頗潦草。但沉鬱蒼老，亦不失其本色，可謂各有千秋也。

二者相較，銖兩悉稱。

嚴嵩、夏言字卷

近見嚴惟中、夏公謹法書各一卷，嚴書《遊西山詩》，夏書《遊覽海山詩》，俱張葱玉舊藏，有吾友吳湖帆題跋。嚴卷湖帆跋曰：

若夫人不能以大賢、大忠傳而攫大奸、大憝之名以千秋者，智哉猾也！宋之秦檜、明之嚴嵩，初以狀元及第竊柄枋國，排異植黨為事，雖受人唾罵，而其各與岳忠武楊忠愍同垂矣。秦書有《華嚴經偈》，藏蒼梧關氏。嚴書則此《遊西山詩》及一札，札今藏余姻潘君博山處，與馬瑤章、阮圓海合裝池。據徐紫珊跋，尚有趙文華札，不知尚在世間否？癸酉六月，吳湖帆。

夏卷跋曰：

夏忠愍公以剛正嫉於嚴介谿，遂與於少保同垂不朽，其書僅見此卷，筆法結習與文衡山相似，可知書名為忠所掩耳。癸酉六月，吳湖帆謹識。

嚴卷上款書「上儼翁老先生」，下款書「介谿」，案儼翁為陸深，字子淵，號儼山，上海人，嘉靖中為太常卿兼侍讀，《明史‧文苑傳》稱其工書，《雲間志略》云：

深真行草書，如鐵畫銀鈎，道勁有法，頡頑北海，而伯仲子昂，為一代之名筆。

夏卷上款「為方洲兄書」，下款「夏言」，蓋一陽文「公謹」之篆章，特精。案：《藝苑卮言》曰：

文愍以才雋居首揆，天下重其書，貞珉法錦，視若拱璧。

是卷筆法剛勁嶙峋，遠非介谿柔媚無骨之可比，而詩中有「怪鳥啼多山更寂，閑花落盡樹還香」之句，尤可玩味。

記馬一角

馬一角者，宋馬遠之徽號也。遠字欽山，興祖孫，世榮子，世有畫名。光宗、寧宗兩朝，為畫院待詔。畫師李唐，工山水、人物、花鳥，獨步畫院。下筆嚴整，專繪焦墨樹石，並好用夾筆，以大斧劈帶水墨皴，自杼機軸，不倚傍他人之樊籬。並一變古來諸家畫山水全境之法，更換佈局：或峭峯直上而不見其頂，或絕壁直下而不寫其腳，或近山參天而遠山則低，或孤舟泛月而一人獨坐。作人物衣褶，小者鼠尾，大者柳梢，有軒昂閒雅氣象。亭台樓閣，用界畫襯染分明。畫樹多斜科偃蹇，且多拖枝，松尤瘦硬，如屈鐵狀。畫西湖不滿幅，多一角半邊之山水，人因譏之為「馬一角」。實則遠之所以祇畫殘山剩水者，蓋隱寓南渡偏安之意，其苦心孤詣，固足令人蕭然起敬也。

比承大風堂主及馬遠冊頁二開見貽，一為《荷亭追暑圖》，一為《雪溪圖》，俱係絕品。寒齋之有宋畫，尚以此為嚆矢，私衷欣感，誠非言可宣也。

崔子忠畫

近得崔子忠扇面一葉，極可珍玩。子忠明順天人，初名丹，字開予，更名後，字道母，號北海，又號青蚓，善畫人物，規撫顧、陸、閻、吳遺蹟，唐以下不復措手，是以筆意高古，遠超仇、唐。性傲兀，人以金帛求其畫者，不之許，（是以其畫流傳甚少，絕不經見），明亡，入土室死，一妻二女，亦嫺點染。

是葉畫山水人物，湖中一茅亭，一高士閑坐作遠眺狀，極瀟洒出塵之致。題曰：

尺水寸山，而有萬里煙波之致。崔子忠為孟翁老先生畫。

讀者讀其題語之雄邁豪放，當可想見此畫之精妙為何如矣。案：是畫原為何氏田溪書屋所藏，因大千之介而慨承割讓者。何氏為粵中名鑑賞家，所藏多精品，如李唐《采薇圖》，尤為聲聞遐邇，中外皆知者也。

藝苑佳話

卅年前大千未成名時，頗多倣古之作，尤及摹八大、石濤、石谿三人之作為精，不特可以亂真，抑且冰寒於水。此類作品，流往日本最多，舉凡《支那名畫寶鑑》、《支那南畫大成》等書所刊印三氏之所謂「真蹟」，大半為其手筆。甚至國內上海商務印書館、有正書局，以及神州國光社等所刊印之歷代名畫集中，除上述三氏外，尚有梁風子、張大風等「真蹟」，亦多係其所作，誠可謂神乎其技，不讓米元章專美於前也。

客冬偶訪黃般若先生於思豪畫廊，適有一人携來苦瓜和尚《探梅聯句圖》一軸求售，審視之下，疑係大千所作，遂笑而購之。月前大千海外歸來，因出以示之，果其舊作也。拊掌之餘，並承加題畫端曰：

有人携此求售，省齋道兄一展閱便定為余少時狡獪，且為購之。一發援臂之矢，遂中

魚目之珠，敢不拜服。辛卯二月同客香港，大千張爰。

謬贊愧不敢當，惟如此妙事，誠可發一大笑也。

顧閎中《韓熙載夜宴圖》

大風堂珍藏之聲譽最著，名震中外，而舉世無匹者，至少有二劇跡焉：一為山水第一之董北苑《瀟湘圖》，一即人物第一之顧閎中《韓熙載夜宴圖》也。[1] 《瀟湘圖》為元、明兩「文敏」（趙孟頫與董其昌）所藏，名貴自不待言，余嚢已略記其梗概矣。《夜宴圖》則曾先後經嚴嵩、年羹堯，及梁蕉林收藏，疊見《宣和畫譜》、《清河書畫舫》、《鐵網珊瑚》、《鐵網珊瑚畫品》、《珊瑚網畫錄》、《書畫見聞表》、《鈐山堂書畫記》、《佩文齋書畫譜》、《式古堂書畫錄》、《石渠寶笈》、《大觀錄》、《墨緣彙觀》、《無益有益齋讀畫詩》、《眼福編》，諸家藏畫錄等各家著錄，為閎中生平之唯一傑作。

是圖絹本，高一尺，長八九尺，人物高六寸許，絹素極精，但設景界，不著樹石。首繪

1 現在國畫之人物第一原為閻立本之《歷代帝王圖》，嘗經先外舅收藏，今已流往美國，現藏波斯頓博物院。至倫敦大英博物院所藏之顧愷之《女史箴圖》，則顧係贗本，無甚價值。是以今日國內所有古畫言之，則人物第一自不能不推此顧閎中之《韓熙載夜宴圖》也。

夜宴，男七，女五。次繪歌舞，男五，女二，僧一。次繪盥頮，男一，女七。次繪清吹，男

三，女九。末繪狎客祕戲，男三，女三。金鑪金燭，妙舞清歌，綺席瓊筵，飄裙揚褂，絳脣

玉貌之子弟，翠圍砥室之麗人，狎眤迷藏，橫陳縈擾，莫不盡態極妍，其筆墨精妙，有非言

語所能形容者，誠生平僅見之絕品也。

是卷引首「夜宴圖」三字為程南雲篆書，2 次乾隆御題。圖後有宋人書韓熙載傳，班惟

志、年羹堯、王鐸及近人龐虛齋、葉遐翁諸跋。虛齋跋曰：

　　唐人真跡，傳世絕少，而顧閎中尤不易覯。此《夜宴圖》為著名之品，向藏內府，不

意流落人間，為大千道兄所得，出以示余，始知尚有如此奇跡。余何幸，暮年獲觀此

卷，眼福真不淺也。丁亥閏二月三日，八十四叟龐元濟。

遐翁跋謂此卷無宋代題識，亦未入明人真賞，然其為原物，毫無可疑者。或者經人割截

真跋，以隸贗畫，遂不能為延津之合，未可知也云云，誠然。頃案大觀錄記載，則有趙昇、

鄭元祐、張簡、張雨、何廣、顧瑛、任子明、錢惟善等八家題跋，皆元季名跡。（其他著

2 程南雲，明南城人，字青軒，號遠齋。工書法，篆隸行楷，無不精妙。又能詩，並善畫雪梅、雪竹。筆緻清
麗。永樂間，徵修大典。正統中為南京太常卿，題此卷首，正其時也。

錄，必有宋代題識，可以斷言，容續詳查。）趙題云：

顧閎中，南唐人，事後主為待詔，善畫，獨見於人物。是時中書舍人韓熙載，以貴游世胄，多好聲伎，專為夜飲，雖賓客糅雜，歡呼狂逸，不復拘制。李氏惜其才，置而不問，聲傳中外，頗聞其荒縱。然欲見尊俎鐙燭，觥籌交錯之態度，不可得，乃命閎中夜至其第竊窺之，目識心記，圖以上之。此圖乃閎中之所作者也，其不化為神物也幸矣，宜寶藏之。泰定改元仲秋既望，天水趙昇識。

鄭題云：

熙載真名士，風流追謝安，每留賓客飲，歌舞雜相歡；
卻有丹青士，鐙前密細看，誰知筵上景，明日到金鑾。

　　　　　　　　——遂昌鄭元祐

張題云：

長夜留賓飲，平生氣亦粗，鐙前傾國貌，一笑總歡娛；

李煜非英主，韓郎欲自汙，誰知偷眼客，明日進新圖。

——白羊山人張簡

張題云：

絳帳金杯滿席春，紅妝歌舞樂逾新，

堪憐此際歡無極，豈顧堂前有瞰人。

——句曲外史張雨

何題云：

人物風流獨占魁，娛賓清夜綺筵開，

醉眸頻看紅妝舞，疑是姮娥月裏來。

——江右山林何廣

顧題云：

銀燭金鑪夜若春，紅妝一顧一迴新，

觀圖不獨丹青表，又必知其繪畫人。

——玉山顧瑛次韻

任題云：

右《夜宴圖》乃顧閎中之所作，而寫韓熙載之豪俠。吁，閎中名筆，熙載名士，可謂聯璧矣。而況得參政趙君之題識，盡增其聲價焉。癸卯冬十月六日，月山道人書，任氏子明。

錢題云：

觀熙載郵亭之計，可以賺陶穀之多欲，而熙載之荒於夜宴，又豈可逃乎後主之覷哉？所以君子必慎其獨也！至正二年三月既望，曲江錢惟善。

是卷大千深自珍祕，不輕示人。月前有自名「外國高江村」之美國人侯氏來港，堅求一觀，卒未之允。最近復有瑞典人喜氏（瑞京博物院顧問，著有《八大與石濤》英文書一冊，為西人研究中國畫之權威者。）過港，因久慕此名，倩人介大千，遂得飽觀。事後喜氏語人，謂展閱是卷，驚心動魄，嘆為觀止云云。嗚呼，若斯人者，庶不愧為識者也矣。

又案：《大觀錄》所記《夜宴圖》有二：一即是卷，另一卷引首「韓熙載夜宴圖」六字為文衡山題，陸放翁書〈熙載傳〉，周天球作〈夜宴記〉，當亦必有可觀，第不知尚存塵寰否耳。

趙子昂《九歌書畫冊》

趙松雪《九歌書畫冊》，大風堂所藏尤物之一也。紙本，十一開，書畫各半。第一開屈原像，第二開東后太乙，第三開雲中君，第四開湘君，第五開湘夫人，第六開大司命，第七開少司命，第八開東君，第九開河伯，第十開山鬼，第十一開國殤。頁頁精妙，書畫雙絕。

首冊「元趙文敏九歌書畫冊」九字隸書，伊念曾題簽。次張芾題詩曰：

拳拳宗國感靈均，楚些悲吟託水濱，
芳草王孫誰寫照，至今遺恨舊宗臣。

冊末有蔣如奇、吳榮光等跋，近人葉遐庵一跋語特中肯，錄之於下：

昔人謂神仙鬼怪易畫，人物難，以人物須寫真，而神仙鬼怪，可以想像摹擬也。其實

神仙鬼怪，亦各有其精神意度，非可以憑空臆造。蓋精神鬼怪，在繪畫時，仍須具其人格，且為執筆者思想意識之表現。故昔人品第畫手，恆以仙釋等別為一類，非凡能貌人物者，皆工於神仙鬼怪也。昔唐二畫師，分畫西嶽寺壁，其繪東壁者，睹西壁之半，遂棄勿為。其言曰：「吾之百官，其氣象僅及彼之騶從吏卒，吾之嶽神，其氣象僅及彼之百官；彼之嶽神，其氣象乃吾意中所無也。」足徵此類畫之高下，全在精神意度之不同。

鷗波此畫，醇厚清遠，具有唐型，脫盡畫院窠臼，其卓絕處，尤在氣象之壯嚴端麗，其具有天人之相。繪鬼神至者，其氣脈與繪人物完全相通，非石恪、龔開之力求詭異，離於言象者比也。吾國繪畫，導源於圖寫故事，最早即有人物畫。漢以前授受師承，無所考，其見於記載者，漢魏六朝之作，今亦罕見，傳世名作，當以閻立本《帝王圖》稱著（顧凱之《女史箴》實非真蹟）。

今試以閻作，止溯六朝，以迄漢魏，其間技術之嬗變，粲然可指。其用筆設色獨到之處，尤足代表東方文化與藝術。自時厥後，由唐迄清，作家代不乏人，但能出閻、吳之門戶者極稀。僅梁楷、石恪、龔開之屬，自成一格。明之唐、仇，已成後勁。陳章

侯知其故，乃遠追漢魏六朝石刻，力求古拙，特闢徑塗，同時曾波臣濡染歐風，亦別出手眼，可稱二難。然三百年來，能繼軌陳、曾者寥寥。三數名家，僅拾元、明餘唾，號傳龍眠、鷗波統緒而已。降至曉樓、小某之倫，實隣自檜。故人物畫在今日已達窮變通久之期，第無人克肩此任。大千收藏既富，功力尤深，近方肆力於人物，不知睹此而深有觸發否？開徑獨行，當非異人任也！用為贅言如此。

案：遲翁此跋，乃十年前所作，此十年來大千既埋首敦煌，盡窺所有，復遠赴印度，追探佛教遺蹟，其所造就，不特非梁、龔、唐、仇輩所能夢見，即比之龍眠、鷗波，亦應無愧色。最近楊君苗曾致書大千，略謂「中國今日之畫壇，其能別出機軸，獨創新格，而足以頡頏晉唐，睥睨宋元，糟粕明清者，實惟先生一人耳」云云，可謂知言也。

黃大癡《天池石壁圖》

元四大家，公望為冠。其佳跡不多見，不侫生平所寓目者僅二：一為湖帆所藏之《富春山圖》燼餘卷，一即大千所藏之《天池石壁圖》也。

《天池石壁圖》現正懸諸大風堂中，因得朝夕觀摩。是圖軸首「大風堂藏一峯道人天池石壁圖真蹟無上神品」十九大字，為傅沅叔書，並加題曰：

昔董文敏游吳中，策筇石壁下，狂呼黃石公者再，嘆予久能以造物為師，正追憶此圖而發。今此劇蹟，乃為大千所得，攜以屬題，因附識之。戊寅四月，沅叔傅增湘。

次陳子有題曰：

黃大癡《天池石壁圖》，予先友羅王常延年物也。延年賞鑑冠絕一時，實愛特至，中

更家難，流離播遷，未賞不攜以白隨。比避地海上，家徒四壁矣，客有請以重價居之

者，延年默不應，隨而目攝之，其人遽巡謝去。予每過延年所，必懸而縱觀之，未嘗

不嘖嘖嘆賞，蓋予心欲之而不敢言，延年心亦許之而未即予。前年病且革，榻前勞

苦，延年伏枕頓首曰：「羈旅之臣，幸庇宇下，拜君提掖之惠，二十年往矣，旦夕且

填溝壑，不知所以報，請以一峯道人《天池石壁圖》為別。此予夙心，許君已久。然

君誼不苟取，不容不取值，以傷君廉，願以二十金付兒子具竁穿，予既不忍，平生物

亦歸得其所，惟君圖之。」予敬諾如數以金與其千攜之以歸。嗟乎，延陵季子不忍以

生前所心許負已玩者而必酬之地下，延年先生不忍以生前所心許後死者而必酬之地

上，千古高誼，寧能三屈指哉。予因重加裝潢，書之上方，以紀其事。念延年去人間

世已及再稔矣，每一披閱，不勝人琴之感。萬曆戊申秋七月，其茨山人陳所蘊子有識。

畫旁裱綾上董玄宰題行書四行曰：

王延年即羅龍文，中書舍人子嚴氏之客也。家藏名跡甚夥，分宜牽累，散考十九。延

年負其尤奔避海上，其人矜詡自喜，每與索觀所藏，靳固不出。此圖歸子有太僕後始

獲鑑賞，峯巒渾厚，草木華滋，真傑作也。其昌題。

是圖紙本，淺絳山水，款為「一峯道人作天池石壁圖時年七十有九」十六字，蒼老渾勁。余賞是軸，圖固勿論，尤嘆陳子有之所題，淒婉動人，世所罕見。夫書畫者，本陶冶性情之聖品也，世唯具真性情者方能真知書畫之可寶。雖然，此豈足與彼一知半解之徒與夫附庸風雅者流道哉？嗚呼！

記陳曼生

近得陳曼生五言一聯，句云：「小舫烟波宅，閒身陸地筆。」筆墨飛舞，極瀟洒飄逸之妙。

《清代學者象傳》之記曼生曰：

陳鴻壽，字頌，又字子恭，別字翼庵，號曼生，浙江錢塘人。嘉慶六年拔貢，朝考以知縣用，分發廣東。丁憂服闋，奏留江南，署贛榆縣，補溧陽縣，擢河工江防同知，遷海防同知。道光二年，以風疾卒於任斯，年五十有五。

曼生家故貧空，而豪宕自喜，以書記遊慕府間，諸名公爭延禮之。所居室廬狹隘，四方賢俊，莫不踵門納交，酒讌琴歌，座上恆滿。好施與，緩急叩門，至典質借貸以應。迨登仕版，名流益往歸之，署舍至不能容，各滿其意以去。性復廉潔，不妄取一

錢，自奉節嗇，而賓客酬酢，備極豐贍。

詩古文詞書畫以及金石篆刻，皆精妙絕倫。詩宗太白、長吉，灑然而來，不屑屑於字句，而標致自高。後悔其少作，以為不足傳，亦不樂與時流爭名，然華鐙綠酒間，偶爾染翰，輒傾倒一時。

篆刻直追秦漢，浙中人奉為宗法，與龍泓、山堂、鐵生、小松各家並稱。八分書尤簡古超逸，脫盡恆蹊。愛陽羨之泥，創意造形，範為茶具，藝林爭寶之，得其一枚，珍逾拱璧，至今稱為「曼生壺」。

歷任繁劇，治事神敏，折獄如神，溧陽歲饑，設法賑濟，活人無算。治行為當時第一，以催科事迕上官，彊直不屈，卒紓民於艱，眾咸指為彊項吏。溧陽縣署有古桑一株，與牆外桑連枝直接，先生名其郡齋曰「桑連理館」。案牘之暇，與同人觴詠流連，無間寒暑。卒之日，海內名人，無不慘怛，以為世無復有此人。郭頻伽祭文所稱

「瑰瑋俊邁之姿，伉爽高朗之氣，凌屬一世之才，擒有群雅之藝，孝友追配乎古人，

才伎足了夫百輩」，洵篤論也。所著有《桑連理館詩文詞集》若干卷，又《雜著》等若干卷，均未行世。

《墨林今話》之評曼生書法曰：

曼生酷嗜摩崖碑版，行楷古雅有法度，篆刻得之款識為多，精嚴古宕，人莫能及。

案：曼生又工詩，阮芸台嘗以其與陳文述、陳甫並稱，謂為「武林三陳」云。

戴鷹阿畫

戴鷹阿畫頗不經見，頃於古歡閣展覽會中獲睹其畫《黃山蓮花峯圖》一軸，筆墨高超，不同凡俗，因亟購之。是圖原係大風堂舊藏。鈐記累累，畫旁綾裱上並有大千題跋曰：

自來寫黃山者，漸江得其骨氣，清湘得其性情，瞿山得其變幻，鷹阿得其奇詭，四家外無能創別一法門者。此鷹阿寫蓮花峯，極盡能事，與真境無異。惟峯際倒掛松，則於乾隆時已化龍飛去矣。

大千此跋之於鷹阿此畫，誠所謂一經品題，身價十倍者也，豈不重可寶歟？

《青卞隱居圖》與《清明上河圖》

曩在滬上，獲睹狄平子舊藏王叔明《青卞隱居圖》，雄渾瑰奇，驚嘆無已。是圖為狄氏世傳，寶如拱璧，《平等閣筆記》嘗載其事曰：

先君子生平最寶愛之畫有二，一為王叔明《青卞隱居圖》立軸，有董香光書「天下第一王叔明畫」八大字橫列於上方，在華亭當日，已推重如此，誠山樵生平最得意之筆也。一為宋人畫《五老圖》冊，自宋元以來，名人多有題誌於後。此二者，先君子皆不肯輕易示人。同治初年，先君子宦遊江西時，王某某以道員權贛臬，聞而知之，欲奪《青卞圖》，不得而唧於心。歲戊辰，先君子授都昌宰，邑俗強悍，適兩大族械鬥案起，不聽彈壓，王乃藉詞委某某道員，先後帶兵駐邑境，相持年餘，致欲加鄉民以叛亂之名，而洗蕩其村舍。先君子以死力爭，王乃屬某道員諷以意，謂若《青卞圖》必不可得，則《五老圖》亦可。先君子乃嘆曰：「因一畫而殺身破家，吾所不惜。

《清明上河圖》之前車，吾固願蹈之，決不甘以己心愛之物，任人豪奪以去。惟因此一畫而或至多殺戮無辜之愚民，則吾撫衷誠有所未安，不能不權衡輕重於其際也。」於是遂以《五老圖》歸之，事乃解。向例上官蒞境，州縣供給一切，謂之辦差，而軍事為尤甚，其費則邑宰任之，綜計此事所費，已不下二萬金矣。

上述所謂「《清明上河圖》之前車」云云，蓋指張擇端之《清明上河圖》而言。李日華《味水軒日記》中有記此事曰：

萬曆三十七年，己酉，七月七日，霽，乍涼。夜臥冷簟，小不快，客持宋張擇端文友《清明上河圖》見示，有徽宗御書「清明上河圖」五字，清勁骨立如褚法，印蓋小璽，絹素沈古，頗多斷裂。前段先作沙柳遠山，縹緲多致，一牧童騎牛弄笛，近茅屋竹籬，漸入街市，水則舳艫帆檣，陸則車騎人物，列肆競技，老少妍醜，百態畢出矣。卷末細書「臣張擇端畫織文綾。」御書一詩云：

一我愛張文友，新圖妙入神，尺縑眩眾藝，采筆盡黎民。

始事青春早，成年白首新，
古今披閱此，如在上河春。」

又書「賜錢貴妃印」、「內府實圖」方長印；另一粉箋，貞元元年正月上日，蘇舜舉
賦一長歌，圖記：「眉山蘇氏」。又大德戊戌春三月，剡源戴表元一跋。又一古紙，
李觀、李巍賦二詩。最後天順六年二月，大梁岳濬文璣作一〈畫記〉，指陳畫中景物
極詳。又有「水村道人」及「陸氏五美堂圖書」二印章，知其曾入陸全卿尚書笥中
也。後又有長沙何貞立印，又余嫻友沈鳳翔超宗二印。記超宗化去五、六年矣，其遺
物散落殆盡，此卷適觸余悲緒耿耿也。此圖臨本，余在京師見有三本，景物布置，俱
各不同，而俱有意態，當是道君時奉旨，令院中皆自出意作圖進御，而以擇端本為
最，供內藏耳。

又余昔聞分宜相柄國，需此圖甚急，而此圖在全卿家，全卿已捐館，夫人雅珍祕之，
諸子不得擅窺，至縫置繡枕中，坐臥必偕，無能啟者。有甥王姓者，善繪性巧，又善
事夫人，從容借閱，夫人不得已，為一發藏，又不欲人有臨本，每一出，必屏去筆
硯，令王生坐小閣中，靜默觀之，暮輒厭意而去。如此往來兩、三月，凡十數番閱，

而王生歸輒寫其腹記，即有成卷。都御史王忬迎分宜旨，懸厚價購此圖，王生以臨本售八百金。御史不知，遽以獻分宜，喜甚，發裝潢刷湯姓者，易其標識。湯驗其贗，索賄四十金於王，為隱其故；王不允所請，因洗露匠為新偽，嚴大嗛王，因中之法，至有東市之慘。夫王固功名草草之士，宜不具鑑，分宜少頗淹雅，晚年富貴已極，搜閱甚多，宜一見了了，而王生之偽，必藉老匠以發，則臨本之工，亦非泛泛者。今臨本不知何在，而真者獨出，亦有數存乎其間耶？

夫書繪本大雅之玩，而溺者至以此傾人之生，詒者至以此媒身之禍，豈清珍之品，本非勢燄利波所得借資者耶？所謂衛懿公之鶴，不如秫、阮之酒，觀此則有癖古之嗜者，不當復媒榮�막，而居顯位者，可推此以遜寒士矣。王生號振齋，亦因此構仇怨，庚死獄中。或云：真本為衛元卿所得，元卿續獻之嚴，偽本乃敗，未知的據。

又顧公燮《消夏閒記摘抄》亦紀此事云：

太倉王忬家藏《清明上河圖》，化工之筆也，嚴世蕃強索之，忬不忍舍，乃覓名手摹贗者以獻。先是忬巡撫兩浙，遇裱工湯姓，流落不偶，攜之歸，裝潢書畫。旋薦於世

蕃，當獻畫時，湯在側，謂世蕃曰：「此圖某所目睹，是卷非真者，試觀麻雀，小腳而踏二瓦角，即此便知其偽矣。」世蕃恚甚，而亦鄙湯之為人，不復重用。會俺答入寇大同，忤方總督薊遼，鄢懋卿喉御史方輅劾忤禦邊無術，遂見殺。後范長白公（允臨）作《一捧雪傳奇》，改名莫懷古，蓋戒人勿懷古董也！

以上兩說，雖略有不同，但要之「懷古」為啟彼陰謀者巧取豪奪之門，其理則一。嗚呼，「莫懷古」三字誠寓意沉痛，而足資警惕也。

宋高宗、馬麟書畫合璧

偶過清祕閣，無意間得宋思陵、馬麟書畫合璧斗方團扇兩葉，欣喜欲狂，蓋數月來所夢寐以求者也。高宗書王摩詰詩句「行到水窮處坐看雲起時」十大字，極遒勁飛舞之妙。後簽「賜仲珪」三小字[3]併押「丙辰」葫蘆小印[4]暨「御書之寶」朱文方璽，神采不衰。馬麟畫即此詩意，圖中雲山隱約，流水蜿蜒，一老者棄仗席地而坐，舉首作遠眺狀，寥寥數筆，意態無盡，洵神品也。款署「臣馬麟」三字，亦精絕。一昨大千過訪，見此讚嘆，並為題識曰：

此宋高宗親書以賜仲珪，非楊娃代筆者。馬麟即詩意為圖，歷年八百，而相守不失，是真神鬼呵護；彼延津之劍，樂昌之鏡，分而復合，不足奇也。

3　案：仲珪係王仲珪，善畫梅，遺作不經見，汪砢玉《珊瑚網畫》據中「分宜嚴氏畫品掛軸目」中載有一目：「高宗題王仲珪梅」。意者或即王仲珪歟？

4　案：丙辰為西元一一三六年，高宗執政之第六年。

案：高宗諱構，徽宗第九子，善畫。《書史會要》云：「高宗善真行草書，天縱其能，無不造妙。」又云：「思陵字學，遠勝徽廟。」《翰墨志》自評云：

余自魏晉以來，至六朝筆法，無不臨摹。或蕭散，或枯瘦，或道勁而不回，或秀異而特立，體備於筆下，意簡猶存取舍。至若禊帖，則測之益深，擬之益嚴，姿態橫生，莫造其原，詳觀點畫，以至成誦，不少去懷也。

又云：

項自束髮，即喜攪筆作字，雖屢易典型，而以所嗜者，固有在矣。凡五十餘年間，非大利害相妨，未嘗一日舍筆墨，故晚年得趣，橫斜平直，隨意所適。至作尺餘大字。肆筆皆成，每不介意。至或膚腴瘦勁，山林丘壑之氣，則酒後頗有佳處，古人豈難到耶？

其自許如此，宜世人之以拱璧視其墨寶也。

馬麟，欽山之子。家學淵源，為畫院祇候，其畫存世不多，而皆係絕品。宋濂嘗題其

《蜨戲長春圖》，謂「筆勢圓勁，意非李伯時不能到」，洵非過譽。又李日華《六硯齋筆記》有云：

昔年於京師見馬麟畫蕭，如掌片者數十番。皆草草麓筆，略具林丘，而老韻溢出，正唐人點簇法也。

可謂的評。寒齋得此雙絕，殊足為拙藏增光，深冀能永充供養，長資清玩也。

論書畫南北

得雪夫先生惠書並附賜〈論書畫南北〉一文，議論警闢，欽佩無已。原文錄引如下：

王石谷畫，以能合南北，謂之畫聖。此言余不附和。工緻其樓閣，淺絳其峯巒，即謂為合南北耶？抑別有所在也？阮芸臺亦分書法為南北二宗，字之寫法，確有二種，一二筆即分派別，不必多也。至於作畫，實不如之嚴，非數筆所能辨。而畫之繁，又百倍於字，樹學一人，山學一人，屋學一人，像學一人，可也；若以畫樓閣極精細，畫山石不青綠，即謂合南北於一手，不亦冤乎？試觀元人之製，正當北派未湮之際，南派初盛之時，故其畫格，亦在中間：器物不失界畫之道，山石又少鈎勒之跡，又何嘗於元人外別有參合之法耶？凡時代之得中者，其所製作，必盡善盡美。元人之畫，畫之中者也，因此以及於詩文，莫不如此。

周秦太古，隋唐過巧，魏晉之作，不古不巧，又古又巧，遂為詩文之極軌，故王湘綺以此自立，亦以此教人。余於作書，特尊孔羨，亦此意也。阮芸台以畫有南北二宗，故將書法亦分南北二派；蓋以北魏多方，南朝多圓，其實亦不過大致如此。如文殊般若經，鄭羲碑，敬邕黑女之屬，皆北魏人書。孫夫人碑，龍彩寶子之類，又南朝人作。嚴屬辨之，只可以方圓別，而不可以南北分。且方圓異體，迥不相同，欲合為一，不知所自，既不能不方不圓，又不可一筆方一筆圓，然則圓其體，方其體，圓其筆，謂為參合，可乎不可？故世之誇其書併南北者，余不信也。

竊按我國繪事，至清代最為式微，王石谷之享譽，大半由於業師王烟客之獎掖，摯友惲南田之揄揚，其實所謂四王、吳、惲，四王僅及臨摹為能事，反不若吳、惲之較能自出機杼，具有性靈。自來論書畫者，莫精於董其昌，《畫禪室隨筆》有曰：

余嘗謂右軍父子之書，至齊、梁而風流頓盡。自唐初虞、褚輩變其法，乃不合而合；右軍父子，殆似復生。此言大可意會。蓋臨摹最易，神氣難傳故也。巨然學北苑，黃子久學北苑，倪迂學北苑，元章學北苑，一北苑耳，而各各不相似。使俗人為之，與

省齋讀畫記

154

臨本同，若之何能傳世也？[5]

此論甚允。又云：

畫家以古人為師，已自上乘，進此當以天地為師。

夫石谷之畫，固以「無一筆無來歷」自詡者也，然則吾人縱不必譏其為「俗人」，至多亦只能許其為「上乘」而已，彼以「畫聖」詡之者，適見其為井蛙焉爾！

[5]思翁持論固精，惜其自身亦正復同犯此病耳。

論畫聖之稱

畫聖之稱，始自晉唐。據史乘所載，我國之首稱畫聖者，當推衛協。協，晉人，師曹不興，擅道釋人物及古今故實，凌跨群雄，曠代絕筆。宋徽宗臨衛協《寒林騎驢圖》，題有「世以衛協為畫聖，即顧愷之以畫自名，亦謂偉而有情，巧而離俗」等語，可以概見。

次為張墨，墨亦晉人，師衛協，風範氣韻，極妙參神，但取精靈，遺其骨法。有屏風畫維摩詰像傳世，與師合稱畫聖。

復次為吳道玄。道玄唐人，字道子，善畫，窮極奧妙，無所不能。明皇聞其名，召入內廷供奉。道子作畫時立筆揮掃，勢若風旋，天寶間嘗於大同殿圖嘉陵江三百餘里山水，一日而畢。時李思訓將軍山水擅名，亦奉命作此圖，則累月方畢也。道子又畫內殿五龍，極鱗甲飛動之致，每天欲雨，即生烟霧。又嘗畫地獄變相，屠沽漁罟之輩見之，竟有懼罪而改業者，其筆墨之神妙而動人可見。所作凡人物、佛像、神鬼、禽獸、山水、臺殿、草木等等，無不冠絕一時，世因稱為畫聖。宋朱晦庵嘗跋其畫曰：……

吳筆之妙，冠絕古今，蓋所謂不思不勉，而得容中道者，此其所以為畫聖歟！

綜上所述。可見稱畫聖者，無不以擅長人物為先決條件。良以國畫諸門，唯人物為最難，古今鼎鼎大名之畫家，而絕不敢畫人物者，比比皆是，如倪雲林、董玄宰、吳湖帆之儔，其尤著者也。而三畫聖中，尤以吳道子為無所不能、無所不工之全材，堪稱名實相副。道子以後，數千年來唯有目前久享「白描聖手」盛譽之張大千足以與之比擬，後先輝映。不佞近應日本東京某雜誌社之請，為撰〈曠代畫聖張大千〉一文，曾反覆闡發此義，後不久當可與海內外讀者相商搉權。竊謂中國畫聖之稱，古唯有吳道子，今唯有張大千足以當之無愧；此外則李龍眠與趙松雪二人，亦或可相與並論。彼僅擅臨摹不克創作之王石谷，相去萬里，安足道哉！

論畫品及賞鑑

復承雪夫先生惠賜〈論畫家源流〉一文，旁徵博引，洋洋萬言。惜以篇幅所限，未克刊登全文，爰摘錄其中論涉畫品及賞鑑一節，並略抒鄙見，藉以就正高明焉。

自唐迄今，名家疊出，所學不同，手性亦異：或健或弱，或厚或薄，或粗或秀，或潤或枯，或繁或簡，或急或緩，或尖或禿，或濃或淡，派別以分，格局自異。王世貞曰：「昔之鑑家，分為三品，曰神，曰妙，曰能。」唐朱景玄撰《唐賢畫錄》，三品之外，更增逸品，其後黃休復作《益州名畫記》，乃以逸品為先，而神、妙能次之。至徽宗皇帝，專尚法度，乃以神、逸、妙、能為次云云。夫畫為最高之藝，自非率爾操觚者所能，古之專家，莫不終日孜孜，寢食俱廢，細推物理，曲盡形容，始得謂之能品，故能品為畫中之正軌。又能於正軌之中，逍遙自在，然後謂之神品，乃手靈者所偶得，逸品為意遠者所流露，且二者皆不囿於理法，固不及能、神之品。

難，必欲置逸品於能、神之上，實為未當。譬諸人然，布衣草笠，固可以傲公卿，然

廟堂之中，鼎彝為適，泥缸瓦缽，不合體裁。又如韋應物詩，非不超玄妙，然必欲

置之李、杜之上，勢亦未能。所謂性靈發動，隨手拈來，誠不必工深力邃也。逸畫之

由，亦復如此，安足使能、神者俯首耶？且逸者未必並能，能者或可並逸。

冬心學畫年踰五十，讀書正多，又精寫字，以字為畫，事半功倍，遂成逸品，理所當

然。但欲如石谷之精微周緻，恐非力之所逮；而石谷摹柯敬仲作，南田謂為青出，是

冬心之所能，石谷亦能之也。余之論畫，首重功力；功力固在畫中，求之當於畫外。

昔人云：其為人也多文，雖有不曉畫者寡矣；其為人也無文，雖有曉畫者寡矣。故不

讀書者，不足以語畫，欲語畫，必須先讀書也。又觀畫雖易於作畫，然亦非不讀書者

所能，故賞鑑家亦克留名也。千年以來，惟米元章、董玄宰、李竹嬾、項子京、張青

父、朱臥庵、孫北海、安儀周、陸潤之、吳荷屋、龐虛齋，並世則

張大千、葉玉甫、張伯駒、張葱玉、朱省齋，堪稱巨眼。數氏藏畫，人所共知，筆墨

艱難，己身遍歷。夫不善博者，不可與言博，不善奕者，不可與言奕，乃自然之理也。

上論畫品之序，力闢逸品冠於能品之說，極佩卓見。竊以逸品之所以高於能品，殆因

「逸」字含有高雅之義，而「能」字僅作通俗之解，自來讀書之人，多以風雅自命，而胸無點墨者，又多好附庸風雅，於是人云亦云，群趨盲從。夫真正所謂逸品者，必也「能」而後逸；若逸而未「能」，是野狐禪耳，何足道哉。古今文人墨士之略諳繪事者，大多寥寥數筆，自詡逸品，而一知半解之徒，亦復隨聲附和，以逸品稱之；其實黔驢之技，止於此耳，蓋不值識者一笑者也。愚見以為我國之畫，應分五品：即神品、逸品、妙品、能品，以及凡品是也。此外一切庸俗以及幼稚之作，概不足言品。雪夫先生上論之逸品，殆指名不副實之假逸品而言，則與鄙見正同。按此種作品，尚不足以比凡品，遑論能品耶？

次論賞鑑：並世翹楚，自推「二張」。二張者，張大千、張葱玉也。葱玉夙富收藏，復精鑑別，大千則又為當代畫宗，巍然祭酒焉。此外當推吳湖帆，既富收藏，又精鑑別，並擅繪事，夙為余所心折。至區區末學，無一可述，安足以躋上述博雅諸公之列？辱承齒及，曷勝汗顏，謬博虛聲，余知慚矣！

朱德潤 《秀野軒圖》

年來所見銘心絕品，譚區齋所藏朱澤民《秀野軒圖》卷，亦其一也。

是卷為澤民生平第一精構，歷見《鐵網珊瑚畫品》、《六研齋筆記》、《佩文齋書畫譜》、《式古堂畫考》、《石渠寶笈》、《江村消夏錄》、《墨緣彙觀》等著錄。卷首周伯琦篆書「秀野軒」三字，款「玉雪坡翁書」。畫身紙本，淺絳設色，有谿山平遠，樹木草軒之屬，寫園亭清景，極蒼潤秀逸之致。畫後款書：

　　至正二十四年，歲申辰，四月十日，睢陽山人時七十有一，朱德潤畫並記。

題詠者皆一時俊彥，有張監、朱斌、張吉、瞿莊、薛穆、高啟、徐賁、張羽、余堯臣、王行、王彝、徐珪、虞堪、周世衡、徐達左、金覺、董遠、寄翁、惠禎、張均，各極精妙。澤民子朱吉亦題有詩跋各一，詩曰：

得覽先公筆，悠悠記昔時。松楸先壟近，花竹故人稀。

圖書留遺跡，雲山起遠思。投閒身未遂，感慨一題詩。

——鄉人朱吉

跋曰：

秀野軒者，吳周景安眺覽之所也。鄱陽周公為題其顏，我先公寫而圖之，復從而記之。蓋軒與先光隴密邇，景安乃先公之愛友，非若是孰從而得哉？先公暮年每倦於此，明年遂即世，此絕筆也。景安亦已物故，景安之婿何幼澄氏持以示余，拜觀圖後題詠，多吳中秀士，已四十餘年矣。諸公亦多淪沒，豈易得哉！且夫名之著者因以德，境之勝者由乎人，他日何氏子孫傳示永久，亦足以侈外家之雅集矣，幼澄宜珍藏焉。余既賦之以詩，復求識之於後，遂書而歸之。永樂庚寅二月望日，朱吉。

最後有高士奇一跋，亦頗清麗。

聞是卷尚有一贋本，數年前為一自命「外國高江村」之猶太人所得，現正陳列於美國某

博物院，不知確否？果爾則售者之心術與購者之目力，兩不足取。又案是卷真本原為我國高

江村舊藏，[6] 今外國高江村得其贗本，亦可見物以類聚，理有固然也。

6 是卷真本現歸余友某君所有，某君深自珍祕，不輕示人云。

趙孟頫《湖州妙嚴寺記》

生平所見松雪楷書真蹟，以區齋所藏《膽巴禪師碑》及《湖州妙嚴寺記》二卷最為精妙。前者蒼古淳樸，後者清勁秀逸，蓋異曲而同工者也。余尤賞後卷之風韻高超，瀟灑出塵，竊謂最足以表現趙字之勝致。

是卷白宋紙本，烏絲隔闌，字大寸餘，一筆不苟。卷首篆額，亦公所書，溫厚清峻，並臻神妙。卷後姚雲東四跋，亦屬妙品。

第一跋曰：

古《湖州妙嚴寺記》一通，蓋趙文敏墨跡，端雅而有雄逸之氣，在其意欲托之金石，故不草草。湖州公桑梓之鄉，豈昔寺僧與公善而得之，然得此自不凡矣。靈芝主僧雨庵，得而藏之，又乞余書數語，亦豈凡僧也耶？惜余語不能超凡，有媿於公之書耳。

成化戊子十月七日，永寧一客。

第二跋曰：

趙公書寺記，余昔跋之，茲來雨庵，又有請焉。請之意蓋欲余志今昔歲月，昔為成化戊子十月七日，余歸自永寧，今為辛卯十月八日，來自丹丘。一俯仰間，四見寒暑，合人生會聚幾何，良可嘆息。公書已不待贊，余又未識，幸一再閱。是月十有二日鐙下，公綬書於芝園深處。

第三跋曰：

芝園深處，余宿之屢矣，茲來為成化甲午中秋，雨庵將移住上天竺，竺國山前後，肯著余行跡也耶？雨庵索余住上天竺詩，余歸速，弗克就，因出是臥軸，請再志歲月日，詩則俟余補書別紙也。公綬。

第四跋曰：

趙公書法晉人，所以妙絕今古，余謬贊公書屢矣。前此筆路，猶未入公格範，不意老年，又復私淑。公之書法，固不待贊，贊之者，無間於往古來今，無間於簪紱韋布，則公之書，得之於心，應之於手，通之天下，使右軍復生，亦必嘆賞，《蘭亭》、《襄鮓》、《墓田》等帖，料容其一著腳也。雨庵以余言為何如？壬寅孟夏五日，雲東逸史姚公綬記。

案：區齋收藏，年來頗多遺散，而此卷獨留，亦足見其對此特加寵愛云。

唐宋名畫集冊

近見某收藏家祕笈唐宋名畫集錦兩冊，精采絕倫，嘆為觀止。唐畫兩頁：（一）王維之《關山雪霽》，雖未敢斷為真蹟，但至少當係宋人名筆無疑。（二）楊昇之《蓬萊飛雪》，細密艷麗，無以復加，《峒關蒲雪》之姊妹作也。

宋畫十餘頁，真而精者居半：如許道寧之《雲關雪棧》，郭忠恕之《桐陰宮殿》，王晉卿之《柳陰高士》，夏禹玉之《雪溪放牧》，易元吉之《三猿圖》，李嵩之《骷髏圖》，俱為不輕易見之絕品。不佞尤賞夏圭之《雪溪放牧》一圖，因其畫意及筆法，與寒齋新得之馬麟《摩詰詩意》一圖，有異曲同工之妙也。大千則特賞李嵩之《骷髏圖》，謂其畫意新奇，匪夷所思云。

易元吉《三猿圖》

上記易元吉之《三猿圖》，亦為大千所讚嘆者，謂其與大風堂所藏之《欂樹雙猿圖》」，[7] 堪相比擬。

此圖後有耿昭忠題曰：

北宋易元吉，擺脫舊習，喜為山林飛走之族，曲盡物情。蓋其常遊荊湖間，日與猿狄同處，伺其動靜游息之態，目擊神契，狀之毫端，心手相得，職此之故。

按大千亦夙以「與猿同處」名於世者，然則耿氏此題，如以移諸大風堂主，儻亦無不當歟？一笑。

7 大風堂藏易元吉《欂樹雙猿圖》，亦係耿昭忠舊藏，圖上有「耿昭忠信公氏一字在良別號長白山長收藏書畫記」、「信公鑑定珍藏」、「千山耿信公書畫之章」、「信公父」諸章，天下第一易元吉畫也。

潘畫王題《翠淙閣待月圖》

中秋賞月，人生樂事。寒齋藏有潘蓮巢畫王夢樓題《翠淙閣待月圖》，曲盡意境，彷彿

不佞去年沙田山居時也。

是圖紙本，潔白如新。寫山水人物，園庭小景，筆墨濃淡，深淺有方。款「恭壽」二

字，極工整。王夢樓題詩並跋曰：

僧樓夕陽下，徒倚聽鐘聲。林氣侵人暗，池光受月明。漸穿風檻入，頓與露階平。舉

确山中路，居然玉界行。丙午初冬，翠淙閣與潘蓮巢、唐耀卿兩居士，無思、道省兩

上人待月，次日蓮巢為臨文徵明畫，與詩意適合，因錄詩幀首。

軸首再題曰：

蓮巢之畫，一秉先民法度，而即景即事，又能發揮絕肖，良由造化清機，具於胸次，觸之即現，非淺學所可及。十月既望，潢成又記。

二題亦俱極工整，絲毫不苟。案夢樓書師董其昌，蓮巢畫法文徵明，而此幅書畫之瀟灑秀逸，各有冰寒於水之概，蓋潘、王合璧之最上乘者也。

李唐《伯夷叔齊采薇圖》

宋畫名蹟，寥若晨星，何氏田溪書屋所藏之李唐《伯夷叔齊采薇圖》卷，亦海內屈指可數之劇跡也。生平所見晞古真跡，除《晉文公復國圖》外，當以此圖為最可述。是卷歷見《清河書畫舫》、《珊瑚網畫錄》、《佩文齋書畫譜》、《式古堂畫考》、《辛丑銷夏記》、《南宋院畫錄》、《諸家藏畫錄》、《圖畫精意識》、《聽颿樓畫書記》等各家著錄，來龍去脈，彰彰可考。

是圖絹本，寫伯夷抱膝與叔齊對坐蒼籐古樹之蔭，夷目光炯然，注視齊，齊以一手據地，一手作舒掌放歌狀，前置筐一鋤二，蓋採薇小憩時景也。情狀逼真，精妙絕倫。款「河陽李唐畫伯夷叔齊」九字，分兩行，題石上，亦清晰可辨。圖後宋杞題曰：

宋高宗南渡，創御前甲院，萃天下精藝良工，畫師者亦預焉。畫院之名，蓋始諸此。自時厥後，凡應奉待詔所作，總目為院畫，而李唐其首選也。唐河陽人，在宣靖間已

著名，入院後，遂乃盡變前人之學而學焉。世謂東都以上作者為高古，良有以夫。余總角時，見鄉里七八十老人，猶能道古語，謂唐初至杭，無所知者，貨楮畫以自給，日甚困。有中使識其筆曰，待詔作也，唐因投謁，中使奏聞，而唐之畫，杭人即貴之。唐嘗有曰：「雲裡烟村雨裡灘，看之如易作之難。」可概見矣。至正壬寅，余獲此於沈桓氏，愛其雖變於古，而不遠乎古，似去古詳，而不弱於繁，且意在箴規，表夷齊不臣於周者，為南渡降臣發也，嗚呼，深哉。昔米南宮嗜畫，病世無真李成，乃擬無李論以袪其惑，余他日見唐畫亦多，率皆抱南宮之憾，而此畫者，所謂吾無間然者也，因書顛末於左，且以告夫來者云。是歲九月既望，鄉貢進士錢塘宋杞授之記。

俞允文題曰：

伯夷叔齊辟紂東海之濱，嘗遠就西伯之養，至武王伐紂，遂扣馬而諫，不食周粟，採薇首陽山，卒餓而死，以明大義於天下。紂之惡，武王之聖，天下莫不知之，而大義滅不可一日有廢於天下也，故太公亦稱之為義士。其後箕子乃口授洪範於武王，而不以為嫌，彼獨非夷齊之心乎？而以其道誠不可一日無傳於天下，是知伯夷叔齊箕子之

心，未嘗不同，而此實惟箕子能之，若夷齊之事，則固萬世所當法也。宋李唐，高宗時嘗畫《伯夷叔齊采薇圖》，宋杞云唐此圖，蓋以刺南渡亡降之臣，余頃獲觀靚於王蓋忠氏，蓋忠讀書嗜古，因屬余書其後，余聞唐畫冠絕一世，至高宗以為可比李思訓，至如此圖，寄意宏遠，出於紛墨形似之外，雖思訓有所弗及，司馬子長贊田橫賓客之賢，嘆善畫者莫能圖，而唐之此圖，尤可嘉也，遂為論次其事而繫之以辭曰：「惟昔夷與齊，畢命隆義聲。長嘯孤嶺頭，飛芳振蘭蘅。傾筐停瓊罍，憫默薇蕨情。冥遊超玄跡，卉木有餘清。李唐稱善畫，深心寄廉貞。豈惟粉墨殊，真使貪懦懲。炯然珍圖上，空林肅遺形。灑筆佇遐軌，千載希令名。」嘉靖乙卯閏十一月廿日，俞允文著。

此外復有項元汴、翁方綱（五題）、阮元、蔡之定、倪琇、陳壽祺、趙在田、林春溥、林則徐諸題，不備錄。又吳榮光亦凡四題，茲摘錄其第三題於下：

此卷以嘉慶庚午南歸省親，得於佛山黃氏。壬申覺羅尚書桂芳代求成邸書伯夷列傳，甲戌乙亥𧈟溪老人借觀屢題。道光乙酉攜至黔南，微遭水厄，庚寅入京，在英德以十一月七日夜途次為祛篋者竊去，辛卯宛轉購歸。念藏弆廿餘年，兩受波折，撫茲舊物，益深珍惜耳。乙未三月，伯榮三題。

李唐《伯夷叔齊采薇圖》

省齋案：關於此卷，頗聞何氏有願以讓諸識者之意，竊意世不乏有力之藏家，儻勿失此良機歟？

黃公望《富春山居圖》卷始末記

《富春山居圖》者，天下第一之黃大癡畫，亦不佞平生所見國畫寫生之無上神品，足與

董北苑之《瀟湘圖》互相媲美，後先輝映者也。是圖原本長卷，現藏故宮博物院，尚有燼餘

本（一名《剩山圖》）短卷，則為吾友吳湖帆所藏。此中經過曲折，湖帆嘗撰文刊載於拙編

舊刊《古今》，廣徵博引，考據綦詳，藝林人士，一時傳誦。茲錄存於此，蓋以此文不僅有

關藝苑之掌故，抑亦可以視為奇聞異事錄也。

大癡老人《富春山居圖》卷，乃至正七年翁七十九歲自雲間歸富春時為無用禪師作，

凡三年而成。焜耀古今，膾炙天下，為藝林劇跡。鄒臣虎比之右軍《蘭亭》，謂聖而

神矣。惲南田則謂：畫法全宗董源，間以高米，凡數十峯一峯一狀，數百樹一樹一

態，雄秀蒼茫，極變化之致。又謂子久《浮巒暖翠圖》太繁，《砂磧圖》太簡，惟

《富春山居圖》則脫繁簡之跡，出畦徑之外，盡神明之運，發造化之祕，極淋漓飄渺

而不可知之勢。則此畫匪特為癡翁生平第一傑作，抑亦古今藝林神品之冠冕也。

真跡自元迄明，吾吳沈石田徵君、樊節推梁溪、談思重太常、華亭董文敏之寶藏，暨王百穀、周公瑕諸公之嘆賞，由文敏歸荊溪吳之矩，傳之其子問卿，為雲起樓中祕笈。之矩名正志，萬曆進士。問卿名洪裕，號楓隱，萬曆舉人。陳其年感舊絕句，有吳孝廉問卿一首，自註云：「孝廉甫成童，即登乙卯賢書。家蓄法書名畫，下及酒鎗茗椀，陸離斑駁，無非唐宋時物。城中別墅曰雲起樓，極亭臺池沼之勝，面水架一小軒，藏元人黃子久《富春圖》於內，鄒臣虎先生顏曰富春軒，郭外園林名南嶽山房，園內悉種名花，約有千餘樹。每逢花時，孝廉輒攜榼至，巡繞一樹，浮一大白，醉即陶然臥花下。孝廉無子，死之日，捨南嶽山房為楓隱寺。」讀此可想見問卿之為人。

惲南田《甌香館畫跋》，紀此甚詳，謂吳問卿所愛玩者有二卷，一為智永《千文》真跡，一為《富春圖》，將以為殉，彌留為文祭二卷，先一日焚《千文》真跡，自臨以視其爐，詰朝焚《富春圖》，祭酒，面付火，火熾，輒還臥內，其從子吳靜庵

問卿死於順治庚寅，臨終時竟以智永《千文》與癡翁《富春圖》卷投火為殉，較諸焚琴煮鶴，尤為慘酷。幸其從子靜庵，乘其瞶亂，投以他冊易出，而前卷數尺，已罹劫灰。

疾趨焚所，起紅爐而出之，焚其起首一段。據此則問卿實為癡翁之罪人，而靜庵則為此圖之功臣也。靜庵名真度，字子文，崇禎進士，著有《臨風閣偶存》（見道光《宜興續志》文藝門）。

至所謂焚其起首一段，究有若干，所寫何景，則《甌香館畫跋》紀述云：「余因問卿從子問其起手處，寫城樓睥睨一角，卻作平沙，禿鋒為之，極蒼莽之致，平沙，蓋寫富春江口出錢唐景也。自平沙五尺餘之後，方起峯巒破石。」由是言之，所焚者既為平沙景五尺餘，則所存者開首為峯巒破石也。

此劫餘珍跡先後歸泰興季因是及華亭王儼齋、朝鮮安儀周而入清宮。先是，乾隆十年乙丑，高宗得《山居圖》卷，款署大癡，原題云：「子明隱居將歸錢唐，索畫山居景，圖此贈別。」年月為至元戊寅秋。高宗激賞之，不知實為偽本也。翌年丙寅，安氏家中落，真本圖卷，由傅文忠（恆）之進，介與右軍《袁生帖》、東坡二賦、韓幹畫馬及米友仁《瀟湘圖》等，同時進呈。乃高宗抱先入之見，反以此真本為贗鼎，並認為偽本《山居圖》山居之上遺脫「富春」二字，勅沈文愨（德潛）作諛辭於偽本之後。梁文莊（詩正）書貶語於真跡之上，而歷次聖駕巡幸，輒以偽本相隨，御蹕所

至，對景加題，幾暇展賞，詠嘆至再，先後題詠，達數十次之多，洵可謂阿私所好已。民國二十四年乙亥，故宮博物院南遷，余參與審查之役，同獲寓目。真本大氣磅礴，神采奕奕，而偽本則筆墨粗獷，無論神韻，且紙為染色，絕少古趣；然一則天語寵褒，身價百倍，而一則如蛾眉見嫉，棄等秋扇，不禁為痴翁叫屈也。

真本卷中有揚州季因是收藏印、季寓庸印、季氏圓印、王儼齋藏印。紙長約二丈，每節騎縫處有吳之矩白文方印，尤著者第一節之前上角存之矩二字半印，較他節少一吳字，可證其前燬去若干也。丁丑以還，江浙遍遭兵亂，故家文物，散落至夥。

戊寅冬，海上汲古閣主曹君友卿，携宋元明大冊來，發之為錢舜舉《蹴踘圖》，趙松雪《秋林遠岫》及《江岸喬柯》二圖，趙仲穆《江深草閣圖》，方方壺《坐看雲起圖》，杜東原《山水》，又一墨筆山水，審係痴翁真跡，與在故宮所見之《富春山居圖》真本紙幅色澤高度毫無二致，而樹石皴染，筆墨輕重，亦相吻合。紙之左上角，赫然有吳字半印，與故宮藏本第一節上角之矩二字半印適相符，圖中開首峯巒破石，證以南田翁畫跋所云，燬去平沙五尺後，方起峯巒破石之語，又復相合，大奇之，因即以商彝春山居圖》之首段也。顧真本已入故宮，何以又留此鱗爪在外，則此即《富周敦二事，易得全部諸畫，並囑曹君問原主查詢有無題跋，越晚曹君以電話通知，謂

題跋已得，此無款山水確為大癡《富春山居圖》真跡，待明日送閱云。時余適外出未歸，靜淑即囑曹君謂既有題跋，可即攜來，否則湖帆歸而聞之，今夕將喜極而不成寐矣，比余歸，曹君亦至，謂題跋一紙，原主已付紙簏，幸而獲得之，出以相示，則廣寧王廷賓師臣手筆也。其文曰：

「《剩山圖》者，蓋大癡先生所作《富春山圖》前一段也，自先生《富春圖》出，膾炙古今天下人口，久推為名家第一，向為宜興吳子同卿氏珍藏。順治庚寅間，同卿且死，愛不能割，焚以為殉，其從子子文不忍以名物遽爐之劫灰，遂乘其�矑，旋投以他冊易出之，而已燬去其十之三四矣。是此圖已不能復為全璧，題之曰「剩山」，悲夫！然猶幸其結構完全，儼然富春山在望，其後段所存者亦尚有延袤數紙，然僅屬餘爐，未若此段之偏有鬼神呵護也。子文真此圖功臣哉。嗣並為好事者多金購去，其後段久歸之泰興季宦，而此前一段則為新安吳寄谷先生篋中祕寶，寄谷因為余購得《三朝寶績圖》，選汰再四，已略盡古今名人勝事，而尚未得成編。戊申冬，慨然復以此圖見惠，余覽之覺天趣生動，風度超然，曰，是可與《三朝寶績圖》並出近所得元章先生《溪山雨餘圖》裝成全冊，計共十四幅，後之君子，其亦覽此圖而悲其所遇之不偶如此！康熙己酉春王二月望日，廣寧王廷賓師臣識。」

觀此則知此圖不僅即故宮爐餘《富春山圖》真本之前段，而余同時所得之趙氏父子及方壺、舜舉、東原諸畫，亦師臣《三朝寶繪冊》中之珍祕也，欣幸何如！遂更以故宮真跡印本與此剩圖》對照比之，吳字半印與故宮所存之矩二字半印適相符合，此本存火燒痕二處半而故宮真本第十節中間亦存火燒痕之第三處適當兩紙按處，吳字半印之下與故宮本第一處燒痕亦適各得其半，而燒痕在前者又較大於後，蓋手卷密捲投火，火自外及內，起而出之，故著火處在外者愈大在內者愈小，及展之則燒痕大者在前而小者在後也。余為徵信計，乃將此本攝製珂羅版與故宮真本印本第一節相接，並裝卷後，庶使後之覽賞者恍然知此富春真跡之誕，豈獨數百年來未有之大快，亦我華藝林國寶之信史也。又翌年己卯，余又得癡翁山水整軸，乃翁八十一歲作於雲間客舍者，不經年連獲癡翁二墨寶，洵古歡異緣焉。

附 《富春山居圖》卷收藏沿革表

黃子久作圖（元至正七年）——沈石田（明成化）——樊節推（弘治）——談思重（隆慶四年）——董文敏（萬曆廿四年）——吳之矩同卿（萬曆至清順治）

冏卿死後卷分為二，一名《剩山圖》。

前段：

吳奇谷（清康熙）──王師臣（康熙）──陳氏（同光間）──吳氏梅景書屋（民國二十七年）

後段：

季因是（清康熙）──王儼齋（康熙）──安儀周（乾隆初）──清內府（乾隆十一年）──故宮博物院（民國十三年）

省齋案：清高宗不學無術，略識之無，而偏好舞文弄墨，自命風雅。故宮所藏書畫珍本，大多有其所謂「御題」，謬誤百出，不知所云。即如此《富春山居圖》畫真本，上有梁詩正書之御題曰：

世傳《富春山居圖》為黃子久畫卷之冠，昨年得其所為《山居圖》者，有董香光鑑

跋，時方謂《富春圖》別為一卷，屢題寄意。後於沈德潛文中知其流落人間，庶幾一遇為快。丙寅冬，或以書畫求售，多名賢真跡，則此圖在焉。上有沈文王鄒懂五跋，德潛所見者是也。因以二卷並觀，始悟舊藏即《富春山居》真跡，其題籤偶遺「富春」二字，向之疑為兩圖者，實悮。甚矣，鑑別之難也！至董跋兩卷一字不易，而此卷筆力荼弱，其為贗鼎無疑。惟畫格秀潤可喜，亦如雙鈎下真跡一等，不妨並存，因並所售以二千金留之，俟續入《石渠寶笈》。因為辨說識諸舊卷，而記其顛末於此，俾知余市駿雅懷，不同於侈收藏之富者，適成為葉公之好耳。乾隆御識。臣梁詩正奉勅敬書。

如此指鹿為馬，顛倒黑白，誠令讀者有啼笑皆非之感，固不僅痛此千古名跡著一污點已也。

黃公望《秋山圖》始末記

前記天下第一黃大癡畫之《富春山居圖》卷始末，曲折迷離，有如神話。比閱《甌香館集·南田畫跋》，有記大癡另一名跡《秋山圖》始末一文，故事情節，殆相髣髴，亦可視為奇事異聞錄也。

董文敏嘗稱，生平所見黃一峯墨妙，在人間者，惟潤州修羽張氏所藏《秋山圖》為第一，非《浮嵐夏山》諸圖，堪為伯仲。間以語婁東王奉常烟客，謂君研精繪事，以癡老為宗，然不可不見《秋山圖》也，奉常攫然，向宗伯乞書為介，並載幣以行。抵潤州，先以書幣往，比至門，闃然，雖廣廈深間，而廳事惟塵土難鷺，糞草幾滿，側足趑趄，奉常大詫，心語是豈藏一峯名畫家邪？己聞主人重門啟鑰，僮僕掃除，肅衣冠，揖奉常，張樂治具，備賓主之禮。乃出一峯《秋山圖》际奉常，一展視間，駭心洞目。

其圖乃用雙綠設色，寫叢林紅葉，翁赦如火，研硃點之，甚奇麗。上起正峯，純是翠黛，用房山橫點積成，白雲籠其下，雲以粉汁澹之，彩翠爛然。村墟籬落，平沙叢雜，小橋相映帶，邱壑靈奇，筆墨渾厚，賦色麗而神古，視向所見諸名本，皆在下風，始信宗伯絕嘆非過。奉常既見此圖，觀樂忘聲，常食忘味，神色無主。明日，停舟使客人說主人，願以金幣相易，惟所欲。主人啞然笑曰，吾所愛豈可得哉？不獲而已眈眈若是，其惟暫假，携行李往都下，歸時見還。時奉常氣甚豪，謂終當得之，竟謝去。

於是奉常己抵京師，亡何，出使南還，道京口，重過其家，閽人拒勿納矣。問主人，對以他往，固請前圖一過目，使三反不可，重門烏鑰，糞草積地如故，奉常徘徊淹久而去，奉常公事畢，晝夜念此圖，乃復詣董宗伯謀之，宗伯云，微獨斯圖之為美也，如石田《雨夜止宿》及《自壽圖》，真續苑奇觀，當再往見之，於是復作札與奉常，乃走使持書裝橐金，尅期而遣之，誡之曰，不得畫，毋歸見我！使往奉書，為款曲乞圖，語峻勿就，必欲得者，持《雨夜止宿》、《自壽圖》去，使迭巡歸報，奉常知終不可致，語悵而已。

虞山石谷王郎者，與王奉常稱筆墨交，奉常諮論古今名跡，王郎為述《沙磧》、《富

春》諸圖云云，奉常勿愛也。呼石谷君，知《秋山圖》耶？因為備述此圖。蓋奉常當

時寓目間，如鑑洞形，毛髮不隔，聞所說，恍如懸一圖於人目前。其時董宗伯棄世

久，藏圖之家，已更三世，奉常亦閱滄桑且五十年，未知此圖存否何如，與王郎相對

嘆息。已而石谷將之維揚，奉常云，能一訪《秋山》否？以手札屬石谷，石谷攜書往

來吳閶間，對客言之，客索書觀奉常語奇之，立袖書言於貴戚王長安氏，王氏果欲得

之，並命客渡江物色之。於是張之孫某，悉取所藏鼎彝法書，並持一峯《秋山圖》

來。王氏大悅，延置上座，出家姬合樂享之，盡獲張氏鼎彝法書，以千金為壽，一

時群稱《秋山》妙跡，已歸王氏。王氏挾圖趨金閶，遣使招婁東二王公來會，時石谷

先生便詣貴戚，揖未畢，大笑樂曰，《秋山圖》已在篋中！立呼傳史干座，取圖觀

之；展未半，貴戚與諸食客皆睨視石谷辭色，謂當狂叫驚絕，比圖窮，惝恍若有所未

快。貴戚心動，指圖謂石谷曰，得無有疑？石谷唯唯曰，信神物，何疑？須臾傳王奉

常來。奉常舟中，指圖與客語，先呼石谷與客語，驚問王氏已得《秋山》乎？石谷詫曰：「未也。」

奉常曰：「贗邪？」曰：「是亦一峯也。」曰：「得矣，何詫為？」曰：「昔者先生

所說，歷歷不忘，今否否，焉睹所謂《秋山》哉？雖然，願先生勿遽語王氏以所疑

也。」奉常既見貴戚，展圖，奉常辭色，一如王郎氣索，彊為嘆美，貴戚愈益疑。又頃王元照郡伯亦至，大呼《秋山圖》來，披指靈妙，纏纏不絕口，戲謂王氏，非厚福不能得奇寶，於是王氏釋然安之。

嗟夫，奉常曩所觀者，豈夢邪？神物變化邪？抑尚埋藏邪？或有龜玉之毀邪？其家無他本，人間無流傳，天下事顛錯不可知，以為昔奉常捐千金而不得，今貴戚一彈指而取之，可怪已。豈知既得之而復有淆訛舛誤，而王氏諸人，至今不窺，不亦更可怪邪？王郎為余述此，且訂異日同訪《秋山》真本，或當有如蕭翼之遇辨才者！南田壽平燈下書，與王山人發笑。

省齋案：癡翁生平凡二寫《秋山圖》，一作於元統元年癸酉，時年六十五歲，一作於至正十三年癸巳，則已八十五矣。上述之圖，不知係指何圖；又兩圖今不知是否尚存塵世，併不可考。復案：癡翁身世，亦不可確考。雖後世皆知其為常熟人，但王麓臺等則謂其為富陽人，甚至董思白且謂其為衢州人。又癡翁本姓陸，其所以名黃公望字子久者，事亦甚趣。據

癡翁摯友鍾嗣成《錄鬼簿》云：

黃公望子久，乃姑蘇琴川陸神童之次弟也，髫齡螟蛉溫州黃氏為嗣，因而姓焉。其父年九旬時，方立嗣，見子久，乃云，黃公望子久矣！

遂以為名。

又癡翁卒年大多記為九十歲，但李日華《紫桃軒雜綴》則謂：

年九十餘，碧瞳丹頰，一日於武林虎跑，方同數客立石止，忽四山雲霧，擁溢鬱勃，片時竟不見子久，以為仙去。

《吳郡丹青志》且云：「洪武中尚在」者，極難憑稽。

省齋復案：愚見以為《富春圖》為天下第一之黃大癡畫，而董思翁則謂《秋山圖》乃天下第一之黃大癡畫，余未嘗見《秋山圖》，固不敢妄加品第，惟張米庵《鑑古百一詩》中論及癡翁云：

富春山水明於鏡，公望丹青貌得真；
清逸伎成那可到，翻疑嚴子是前身。

宋牧仲〈論畫絕句〉亦云：

南宗老筆一峯孤，貌得虞山氣韻殊；

屏樟遍來撫倣徧，何曾夢見富春圖？

以上兩詩，述癡翁必及《富春山圖》，具徵所見略同，而有吾道不孤之欣也。

右文匆匆草竟，復見張浦山《圖畫精意識》所記《富春山居圖》卷曰：

董文敏嘗語王奉常云，子久畫冠元四家，而生平最合作宜莫如《富春山圖》，其神韻超逸，體備眾法，而脫化渾融，不落畦徑，誠為藝林飛仙，迥出塵埃之外者也。為按圖考之，其峯巒則有似營邱者，有似貫道者，林木則有似黃鶴者，有似雲林者，所謂體備眾法也。其皴擦之長披大抹，似疏而實，似漫而緊，得北苑法外之神，所謂脫化渾融也。其位置之平淡淺近，若人人能之而實無能之者，所謂不落畦徑也。其水暈墨彩，不設色而使墨自具五彩者，所謂神韻超軼也。文敏誠善言者矣。蓋大癡晚年遺興率意為之，以較平生矜心之作，自得其天真爛漫耳。

據此，則董思翁固亦以《富春山居圖》為天下第一黃大癡畫者。然則《南田畫跋》所云，或思翁其時尚未見《富春圖》歟？

范仲淹《道服贊》

數年以來，東北故物之流入關內者，珍品極多。舉其犖犖大者而言，名畫如董北苑之《瀟湘圖》及顧閎中之《夜宴圖》，現歸大風堂收藏，為不佞朝夕所觀摩。法書如司馬光之《通鑑稿》與范仲淹之《道服贊》，前者為譚區齋收藏，不佞亦嘗幸得飽覽；後者為張伯駒收藏，則迄今尚無緣獲見焉。

讀李日華《味水軒日記》，有關於《道服贊》者一則如下：

萬曆三十七年，己酉，十一月十三日。客又持來范文正公《道服贊》，較停雲館拓本，尚有名公題語未盡刻者。

富川吳立禮分隸題曰：「獲觀文正公之詞翰，淳重清勁，如其為人，每展卷諷誦，未嘗不想見風采。何名德之重，使人愛慕如此其深也！」此幅紙有「檜」字一方印，又

廉希憲題云：「文正為同年友許書記作《道服贊》，言皆至理，書特清勁，至今觀之，悚然增敬。所謂寵為辱君，驕為禍府，重此如師，畏彼如虎，是又美不忘規，益可玩味。乃知異時丞相堯夫布衾銘，實權輿於此歟？是贊不載文正集中，則公之文遺珠者有矣。抑亦盛年之作，而或失於編次也耶？因綴廿字以寓景仰之意云：文正《道服贊》，忠宣布衾銘，家乘揆一德，名言符六經。寶祐乙卯冬日。」

文彥博寬夫題云：「竊觀范文正《道服贊》，文淳筆勁，既美且箴，以盡朋契之義，有以見高陽公之德矣。傳曰，不知其人，視其友，諒哉！戊申後十有七日，許昌群齋中題。」

江萬里題贊云：「范文正公《道服贊》，其書有法，而詞有氣，前人題跋盡之矣，余復何言？敢借用公韻，敬作遺墨贊，欲范氏後裔，益知寶重云。我觀遺墨，端嚴齊楚，柳骨顏筋，微公孰與？龜文龍鸞，或翔或處，烈士忠臣，兼文兼武。畫見諸形，日心為主，詞發諸口，曰學為府。石抉怒貌，章成繡虎，百世珍藏，弗替厥祖。咸淳

甲戌秋日。」

真德秀題云：「范文正公當時文武第一人，至今文經武略。衣被諸儒，譬如蓍龜，而吉凶成敗不可變更也。故片紙隻字，士大夫家藏之，世以為寶。至其小楷，筆精而瘦勁，自得古法，未易言也。端平甲午十一月朔。」

文天祥題云：「余嘗謂士君子能為光明俊偉之事業，必先有高潔灑落之胸次，為之地也。范文正公《道服贊》，所見如此，其身心固若蕭然出於風埃之外者，則其所卓越千古者，有以哉。咸淳癸酉二月，文天祥書。」

趙松雪題云：「文正公為其同年友許君作《道服贊》，都九十八字，礫勁弩策，皆入規矩中。上有『悅生』印，蓋賈秋壑故物也。至大二年，四月二日。」

查《石渠寶笈》所記，則上述廉希憲一跋，款為胡助題。文彥博一跋，款為戴蒙題。此外復有文同、柳貫、吳寬、王世貞等題跋。復查大觀錄，則文天祥一題，款為司馬望題。其餘與《石渠寶笈》所載，大致略

江萬里一跋，款為戴仁題。真德秀一跋，款為黃庭堅題。

同。又案歷來書畫名蹟，固往往有時代不同而著錄各異者，但如此卷所題之張冠李戴，怪誕不經，則尚未之前見。離奇至此，實所不解。深願他日能一見原本，而考證之，亦未始非一大幸事也。抑伯駒儻能獲睹此文，先我為之，俾釋所疑，則欣幸更當何如耶！

唐伯虎與張夢晉

明畫家中，唐伯虎之名幾為婦孺所咸知，無他，以其有「江南第一風流才子」之稱故爾。其實同時之張夢晉（靈），風流豪放，不減伯虎，觀夫黃九烟所撰之〈補張靈崔瑩合傳〉，哀感頑艷，纏綿悱惻，足令傷心人讀之一洒同情之淚者也。

張夢晉，名靈，吳縣人。生而姿容俊奕，才調無雙；工書善畫，惟風流豪放，不可一世。當舞勺時，父命出應童子試，輒以冠軍補弟子員。靈心顧不樂，以為才人何苦為章縫束縛，遂絕意進取，日縱酒高吟。不肯妄交人，人亦不敢輕與交。惟與唐六如寅作忘年交。靈年既長，不娶，六如試叩之，笑曰：「君意中豈有當吾耦者邪？」六如曰：「無之，但自古才子宜配佳人，吾聊以此探君耳。」靈曰：「固然，今豈有其人哉？求之數千年中，可當此名者，惟李太白與崔鶯鶯爾。吾雖不才，然自謫仙而外，

未敢多讓。若雙文，惜下嫁鄭恆，正未知果識張君瑞否？」六如曰：「謹受教，吾自今請為君訪之，期得雙文以報命可乎？」遂大笑別去。

一日，靈獨坐讀〈劉伶傳〉，命童子進酒，屢讀屢叫絕，輒拍案浮一大白。久之，童子進曰：「酒罄矣，今日唐解元與祝京兆燕集虎丘，公何不一往索醉？」乃屏衣冠，科跣雙鬢，衣鶉結，左持〈劉伶傳〉，右持木杖，行乞而前。遙見六如及枝山輩共集「可中亭」，趨前執書告飲。六如早已知為靈，見其佯狂遊戲，戒坐客陽為不識者以觀之。呼與共飲，既醉，即拂衣起，長揖曰：「劉伶謝飲，不別坐客遽去。」六如謂枝山曰：「今日我輩此會。不減晉人風流，宜為寫《張靈行乞圖》，吾任繪事，而公題跋之，亦千秋佳話也。」俄頃圖成，祝題數語其後，坐客爭傳玩嘆賞。

忽一翁縞衣素冠前揖曰：「二公即唐解元、祝京兆邪？企慕有年，何幸識韓！」六如遜謝，徐叩之，即南昌明經崔文博，以海虞廣文告歸者也。翁得圖諦觀，不忍釋手，因訊適行乞者為誰。六如曰：「敝里才子張靈也。」翁即乞圖歸。將反舟，舟已移泊他所，呼之始至。

蓋翁有女素瑩者，名瑩，才貌絕世，以新喪母，隨翁扶櫬歸。先艤舟岸側時，聞人聲喧沸，啟檻窺之，則見一丐者，狀貌殊不俗，丐者亦熟視檻中，忽登舟長跪，自陳張靈求見。良久，有一童子入舟，強挽之始去，故瑩命移舟避之。翁乃出圖示瑩，且備述其故，瑩始知行丐者為張靈。嘆曰：「此真才子風流也。」取圖藏笥中。翁儳以明日往謁唐、祝二君，因訪靈，忽抱痾數日不起，為榜人所促，遽反豫章。

靈既於舟次見瑩，以為絕代佳人，世難再得，日走虎丘偵之，久之杳然。遂過六如家，見車騎填門，胥尉盈坐，則江右寧藩宸濠道使來迎者也。六如儳赴其召，靈曰：「甚善，吾正有厚望於君，君曩者虎丘所遇之佳人，即豫章人也，乞君為我多方訪之，冀得當以報我。」六如諾，即偕藩使過豫章。

時宸濠久蓄異謀，其招致六如，一博好賢虛譽，一慕六如書畫兼長，欲請作「十美圖」，獻之九重。其時宮中已覓得九人，六如請先寫之。九美者：

廣陵湯之謁，（字兩君，善畫），

姑蘇木桂，（文舟，善琴），

嘉禾朱家淑，（文孺，善書，）

金陵錢韶，（馮生，善歌，）

江陵熊御，（小馮，善舞），

荊溪杜若，（芳州，善箏），

洛陽花蔓，（朱芳，善笙），

泉唐柳春陽，（絮才，善瑟），

公安薛幼端（端清，善箭）也。

圖詠既成，進之濠，濠大悅，乃盛設特燕六如，而別一殿僚季生副之。季生者，愾人也，酒次，請觀《九美圖》，因進曰：「十美欠一，殊屬缺陷，某願舉一人以充數。」詰朝請持圖來獻，即崔瑩也。濠見之曰：「此真國色矣，即屬季生往說之。」

先是，崔翁居時，瑩才名噪甚，求姻者踵至，翁度非瑩匹，悉拒不納。既從虎丘得張名，預遣女畫師潛繪其容，而求婚於翁，翁謀諸瑩，瑩固不可，於是季生銜之，因假靈，雅所屬意，不意疾作遽歸。思往吳中，托六如主其事，適季生旋里喪耦，熟聞瑩手宸濠，以泄私忿，時濠勢張甚，翁再三力拒不得，瑩窘急欲自裁，翁復多方護之。

瑩嘆曰：「命也已夫，夫復何言！」乃取笥中《行乞圖》，題詩其上云：「才子風流第一人，願隨行乞樂清貧；入宮祇恐無紅葉，臨別題詩當會真。」舉以授翁曰：「願持此復張郎，俾知世間有痴女子如崔瑩者！」遂慟哭入宮。濠得之，喜甚，復請六如圖詠，以為十美之冠，而六如先已取季生所獻者，摹得一紙藏之。

瑩既知六如在邸中乘間密致一緘，以述己意。六如得緘，乃大驚愴，始知此女即靈所託者，今事既不諧，復為繪圖進獻，將來有何面目見良友。因即詣崔瑩，索得《行乞圖》，將相機維挽。不意十美已不日就道，六如悔恨無已。又見濠逆跡漸著，亟欲辭歸，苦為濠羈縻，乃發狂號呼顛擲，溲穢狼藉。濠不能堪，仍遣使送歸，杜門月餘乃起。過張靈時，靈已頹然臥病矣。聞六如至，從榻間躍起，急叩豫章佳人狀。六如出所摹《素瓊圖》示之，靈聞瑩已入宮，乃拊圖痛哭。六如復示以《行乞圖》，隨蹈地嘔血不止。家人擁至榻間，病益甚。三日復邀六如分訣曰：「已矣，吾死矣，乞以此圖殉葬。」索筆書片紙云：「張靈字夢晉，風流放誕人也，以情死。」擲筆而逝，六如哭之慟，葬之玄墓山之麓，而以圖殉焉。檢其生平文章，先已自焚，唯收其詩草及《行乞圖》以歸。

時十美亦抵都，因駕幸榆林，久之未得進御，而宸濠已舉兵反，為王守仁所敗，旋即就擒。還駕時，以十美為逆藩所獻。悉遣歸母家，聽其適人。於是瑩仍得反豫章，值崔翁已捐館舍，有老僕崔恩殯之。瑩哀痛甚至，然瑩子無依，葬父已畢，遂挈裝抵吳門，命恩邀六如相見於舟次，瑩首詢張靈近狀，六如愴然抆涕曰：「辱君鍾情遠顧，奈夢晉幅薄，已物故矣。」瑩聞之，嗚咽失聲，詢知張靈葬於玄墓，約明日往祭之。

六如翌晨，果攜靈詩草及《行乞圖》至，與瑩各挈舟。抵靈墓所。瑩哀經伏地，哭盡哀已，懸《行乞圖》墓前，坐石台上，徐取靈詩讀之，每讀一章，輒酹酒卮，大呼張靈才子，一呼一哭，哭罷又讀，六如不忍聞，掩哭歸舟。崔恩佇立久，勸慰以從，亦起去，徘徊丘壟間。及返，則瑩已自經於台畔。恩大驚，走告六如，六如趨視，見瑩已死，嘆息跪拜曰：「大難！大難！唐寅今日見奇人奇事矣。」具棺斂，將易服殮之，而瑩通體衫襦，皆細綴嚴密，無少隙，知其死志已久。六如取詩及圖置棺中為殉。啟靈壙，與瑩同穴，復檢瑩所遺橐中裝，為置墓田，營丙舍，命崔恩居之，以供春秋蔓掃之役。時傾城士人，閱傳感嘆，無貴賤智愚，爭來弔誄，絡繹喧咽，雲蒸泉集，哀聲動地，先莫知其緣也。

案：夢晉素有狂生之名，《明史稿》與〈文苑傳〉等之記唐寅也，皆有子畏性穎利，與里狂生張靈縱酒，不事諸生業之語，可以概見。其畫俊秀絕塵，尤長人物。惟傳世不多，不佞生平所見，亦僅故宮所藏之《漁樂圖》一軸而已。

又案：《漁樂圖》不特畫意稱妙，即題句亦極雋永。句云：

漁水心情淡淡，
鷗波身世悠悠，
得魚換酒同醉，
明月蘆花滿舟。

王百穀《吳郡丹青志》評夢晉之畫為「妙品」，余則以為足以兼稱「逸品」云。

石濤《秋林人醉圖》

一年四季，惟秋日最富詩意而尤適畫境，古來名畫家之寫秋傑作，如李思訓之《秋江待渡圖》、關仝之《秋山晚翠圖》、董源之《秋山行旅圖》、巨然之《秋江晚渡圖》、燕文貴之《秋山蕭寺圖》、趙孟頫之《鵲華秋色圖》、黃公望之《秋山無盡圖》、王蒙之《石梁秋瀑圖》、倪瓚之《秋林野興圖》、吳鎮之《秋江獨釣圖》，蓋其尤著者也。

近覩大風堂藏石濤上人《秋林人醉圖》，筆墨酣暢，淋漓盡致，一時興到之作也。圖首石濤自題凡三，首題云：

常年閉戶卻尋常，出郭郊原忽恁狂；
細路不逢多揖客，野田息背選詩郎。
也非契闊因同調，如此歡娛一解裳；
大笑寶城今日我，滿天紅樹醉文章。

昨年與蘇易門蕭徵義過實城，看一帶紅葉，大醉而歸，戲作此詩，未寫此圖。今年奉訪松皋先生，觀枉時為公所畫竹西卷子，公云吾欲思老翁以萬點硃砂胭脂，亂塗大抹《秋林人醉》一紙，翁以為然否？余云三日後報命。歸來發大癡癲，戲為之並題。

次題云：

白雲紅樹野田間，去者去兮還者還；

昨日郊原平放眼，七珍八寶鬥春山。

人同草木一齊醉，脫盡西風試醒時；

大雅不知何者是，老來情性慣尋癡。

三題云：

昔虎頭有三絕，吾今有三癡：人癡、語癡、畫癡，真癡何可得也？今余以此癡呈

我松翁者，則吾真癡得之矣。索發一笑。清湘陳人大滌子濟青蓮草閣。

頃刻烟雲能復古，滿空紅樹漫燒天；

請君大醉烏毫底，臥看霜林落葉旋。

次日復題一絕，寄上松皋先生一笑。清湘又。

妙絕。

又是圖上蓋有石濤之「癡絕」，「頭白依然不識字」，「搜盡奇峯打草稿」等閒章，亦

張大千臨撫敦煌壁圖

今夏福州詩人曾履川先生為東華三院所印行之《張大千畫集》作序，其中有述及敦煌者一節如下：

敦煌之遊，冒百艱，斥群疑，犯風雪塵沙兵火盜賊之危之苦，不憚情怨悔，日皇皇以剔瀎修繕摹繪為事，窮二年餘之力，成數百幀之畫，陳之行都，布之大邑，而後吾國自漢武梁畫象以還，吳道子顧愷之千餘年久鬱垂絕之緒，與天竺圖繪異趣者，光精神采，乃得焜耀於世，不特吾國晚近畫壇狂怪苟簡之習，可剔除刮絕，即泰西以吾畫崇虛而遺實，尚意而忘象之境，亦得因是辭而闢之矣。發藝事之精微，闢畫家之異境，其增邦國族文物教化之重為何如？是又豈域於一隅，以與古人爭一日短長者所可同日語哉！

是論甚允。

竊案：大千敦煌之行，為宋元明清諸畫家所未嘗夢見，誠驚天動地之舉，足在我國藝術史上大書而特書者也。此行全部作品，余未嘗遍覽，僅於歷次展覽會中略窺鱗爪，而已有驚心動魄之感。近覯三十六年大風堂初版之《張大千臨撫燉煌壁畫第一集》，彩色精印，賞心悅目，蓋其代表作也。是集凡十二葉：

第一葉為北魏《薩埵王子捨身飼虎》圖，係臨自漢高窟第二百四十八窟南壁者。

第二葉為《西魏夜叉》與《北魏夜叉》二圖，係臨自漢高篇第八十三窟與第二百十三窟者。

第三葉為隋《藻井圖》，係臨自漢高窟第二百七十四窟者。第四葉為初唐《大勢至菩薩》圖，係臨自安西榆林窟第十九窟者。

第五葉為盛唐《盧舍那佛》圖，係臨自安西榆林弟第十七窟東壁者。

第六葉為盛唐《比丘尼像》圖，係臨自漢高篇第一百五十一窟北耳洞龕後者。

第七葉為盛唐《近事女像》圖，係臨自漢高窟第一百五十一窟北耳洞龕後者。

第八葉為晚唐《母女供養像》圖係臨自漢高窟第二百八十五窟東壁者。

第九葉為五代梁《迴鶻國聖天公主曹夫人像》圖，係臨自漢高窟第二十八窟甬道北壁者。

第十葉為五代梁《托西大王曹議金像》圖，係臨自安西榆林窟第十窟甬道右者。

第十一葉為五代梁《曹夫人李氏像》圖，係臨自安西榆林窟第十窟甬道左者。

第十二葉為西夏《水月觀音一舖》圖，係臨自安西榆林窟第一窟西壁者。

上述各圖，舉凡人物容貌，器服舉止，無不神采生動，備盡其妙，足令覽者抒懷舊之蓄念，發思古之幽情。集首有大千〈自序〉一文，六朝餘緒，媲美丹青，爰並錄之，俾共賞焉。

辛巳之夏，薄遊西陲，止於敦煌。石室壁畫，犁然蕩心。故三載以還，再出嘉峪，日夕相對，慨然興懷，不能自已。舊傳當符秦建元二年，有沙門樂傳杖錫林，野行至此山，見有金光，狀若千佛，因營窟一龕。其後自元魏以迄於元，代有所營，今所存者，凡三百有九窟，綿互約二三里，所謂樂傳窟者，今不復可考矣。石室唐時名漢高窟，今稱千佛洞，出敦煌縣城南四十里，黃沙曠野，不見莖草，到此則白楊千樹，流水澆林，誠千百年來之靈岩靜域也。

大千流連繪事，傾慕平生，古人之蹟，其播於人間者，嘗窺見其什九，求所謂六朝隋唐之蹟，乃類於尋夢。石室壁畫，簡籍所不備，往哲所未聞，丹青千壁，逊光不耀，盛衰之理，吁其極矣！今石室所存，上自元魏，下迄西夏，代有繼作，實先蹟之奧府，繪事之神臬。原其颾流，元魏之作，冷以野，山林之氣勝；隋繼其風，溫以樸，甯靜之致遠。唐人丕煥其文，濃褥敦厚，清新俊逸，並擅其妙，斯丹青之鳴鳳，鴻裁之逸驥矣。五代宋初，驪步晚唐，跡頗蕪下，亦世事之多變，人才之有窮也。西貢之作，頗出新意，而刻畫板滯，並在下位矣。

安西萬佛峽，唐時名楊林窟，並屬敦煌郡，今在安西城南一百八十里，舊傳謂建始於北涼，所造窟亦長一二里，大半崩毀，今所存者，惟二十餘窟，稽諸壁畫，僅留初唐之蹟耳。大千志於斯者，幾及三載，學道暮年，靜言自悼，聊以求三年之艾，敢論起六代之衰。茲列舉所臨漢高榆林兩窟數代之作，選印成冊，心力之微，當此巨蹟，雷門布鼓，貽笑云爾。丁亥三月既望，張爰大千父。

譚區齋書畫錄

開平譚氏區齋，年少風流，頗好收藏，所蒐尤多宋元名蹟，亦海內有名之好事者也。

一二年前，嘗有邀余為仿《墨緣彙觀》體例代編所藏目錄之議，葉遐庵氏聞訊，且曾力促其成，不意人事顛錯，因循未果，旋譚君忽遭覆車之禍，倉卒間無以應急，不得已遂盡出所藏，藉償所需，多年心血，毀於一旦，固未嘗不代為痛惜也。

區齋所藏，大多為項子京、梁蕉林、安儀周三氏所舊藏，併見《墨緣彙觀》著錄，其精采自不待言。就法書言之，如：

黃庭堅《伏波神祠詩》與《廉頗藺相如傳》、
米芾《向太后輓詞》、
文天祥《謝敬齋坐右自警辭》、
葛長庚《足軒銘》、

趙孟堅《梅竹詩》、

耶律楚材《贈劉滿詩並序》、

趙孟頫《膽巴禪師碑》與《陶靖節飲酒詩》、

趙麟《衡唐帖》、

袁桷《稚譚帖》、

龔璛《教授帖》、

張淵《詩帖》、

戴表元《動靜帖》、

白珽《陳君詩帖》、

虞集《白雲法師帖》、

段天祐《安和帖》、

楊維禎《詩帖》、

饒介《士行帖》、

王蒙《杜工部詩帖》、

沈右《詩簡帖》、

張瑛《詩帖》、

陸廣《詩簡》、

俞和《留宿金粟寺詩帖》、

張雨《送柑二詩帖》、

王彥強《臨樂毅論帖》、

陳鐸《詩帖》、

庾益生《詩帖》、

鮮于樞《石鼓歌諸卷》

無不世所罕見。就名畫言之，如：

馬遠《嵩山四皓圖》、《踏歌圖》、

趙孟頫《雙松平遠圖》、

趙氏一門《三竹圖》、

朱德潤《秀野軒圖》、

盛子昭《秋江待渡圖》、

趙原《晴川送別圖》、

項聖謨《招隱圖》、《松濤散仙圖》等

亦無不精妙絕倫。此外，尚有：

司馬光《通鑑稿》、

趙孟頫《湖州妙嚴寺記》、

趙氏一門合札、

康里巎巎《梓人傳》、

柯九思《宮詞》、

元人《武林勝集詩》、

元明古德冊、

張遜《雙鈎竹》、

趙原《山水》卷

等數十件，則尚獲保存，不可謂非不幸中之大幸事也。

《墨井草堂消夏圖》

近見吳漁山《墨井草堂消夏圖》卷，甚精。是圖係漁山贈其契友許青嶼者，為顧氏過雲樓故物，《過雲樓書畫記》記此曰：

夏木黃驪，水田白鷺，輞川積雨景也。漁山本此，更寫柳陰畫橋，藉草垂釣，對岸粉牆內草堂南向，一翁坦腹執卷，神閒意適。階下乳鴨，池塘徧貼浮萍，其流逶回廊而西架木為梁，編荊作籬，旁通茅屋兩楹，意是庖湢，庭中石闌，土甓置軍持於側，殆墨井矣。墨井者，張雲章《樸村文集》有〈墨井道人傳〉云，所居有言子之墨井，遂以墨井名其詩草，而自號曰「墨井道人」是也。井畔染扉雙掩，近接山坡，古木修篁，環抱左右，惟見青枝綠葉與白雲無盡而已。款云：

「梅雨初晴，曉來獨坐墨井草堂，師古人消夏圖，寄與毘陵青嶼先生，以致久遠之

懷。」並署「己未年四月十日」。

是歲為康熙十八年，青嶼罷官已久，施愚山《學餘文集》〈許侍御詩序〉云，青嶼為侍御，號稱敢言，按秦有聲績，以細故去官，日與其友吳漁山用文酒相娛，放浪公卿間。今《墨井詩鈔》有〈秋日同許青嶼侍御過堯峯〉及〈庚戌夏青嶼侍御同余北行〉諸詩，蓋青嶼、漁山同入西教，往還甚契洽云。

省齋案：四王、吳、惲，余惟賞漁山，以其畫清俊秀逸，獨能免俗也。郟掄逵《虞山畫志》之評述漁山曰：

吳歷，字漁山，文恪後。工寫竹，山水宗南北，而以渾厚出之，與石谷相抗。其氣韻深厚，尤得大癡三昧。書法髴蘇，詩似樊川。善彈琴，好飲酒，出風入雅。王烟客、錢宗伯服其才，謂石谷所遠不逮。

是論甚允。

沈尹默書

余於近代書家，唯賞尹默。于右任嘗比之為梨園之科班，而自比於客串。蓋非過譽。其書沉著遒勁，而又極瀟洒飄逸之妙。吳湖帆謂其「直逼趙松雪」，馬夷初謂其「伯仲米虎兒」，余則謂其「彷彿薛道祖。」曩在滬上，曾承湖帆以尹默所書李太白詩一葉見貽，極為珍視。近復見其甲申所書贈大千詩幅，用筆結法，益臻化境，與翠微居士面目無二。必傳無疑，可斷言也。

宋賢題徐常侍篆書

譚區齋藏有宋諸名賢題徐常侍篆書真蹟一卷，雖騎省原蹟已去，而諸跋皆真，亦可珍玩。諸賢中以吾家文公晦庵先生之墨蹟為最罕覯，僅此一跋，足傳千古。

陶雲湖《雲中送別圖》

古今翰墨之交，頗多贈別之作，詩人贈詩，畫人贈畫，皆所以惜別離而誌去思也。近見大風堂藏陶雲湖《雲中送別圖》卷，畫意精妙，堪稱逸品。是卷紙本，山水墨筆，人物白描，圖中雲湖題識曰：

君去雲中路，薰風吹華軒。賢者勞王事，而亦不憚煩。老吏手既縮，得暇即平遠。塵沙正斷絕，草樹惟蔚蕃。孤吟緣所適，此興復何言。民部正郎戈君勉學，承命度支雲中，雲湖陶成繪圖》賦詩贈行。成化二十二年丙午夏五月望後四日也。

引首溥心畬正楷「雲中贈別圖」五大字，極遒勁。復題「大風堂藏雲湖仙人真蹟無上神品，丙戌春日溥儒題」小楷廿一字，挺秀之至。卷末葉遐庵跋曰：

雲湖作品，傳世不多，而似此稿妙者，尤罕，宜心貪以神品目之也。昔人謂王摩詰畫

雲峯石室，迴出天機，如此卷之雲溪樹石，不以天機目之，得乎？葉恭綽。

又題曰：

之。遐翁。

雲中即今之大同，故所繪者皆荒寒之景，沙草蒙茸，石岩犖确。情與景會，讀者宜知

案：陶成，字懋學，號雲湖山人，江蘇寶應人。明成化辛卯領鄉薦，人物、山水、花

鳥，逼肖宋人。見畫工方作梅，熟視其法，為添數筆，工曰，吾不及也。尤善鈎勒，竹芙

蓉，入神品。嘗寓某氏園，為繪芙蓉數十紙，以贈主人，主人出銀杯以贈，成怒，索畫盡焚

之。幼從師，見師母即圖之，次見其女，又圖之，皆逼真，師怒逐去。及師母沒，傳神者皆

弗逮，卒用其所圖畫焉。蓋其性至巧，嘗見銀工製器傲之，即出其右。為人亢臟不羈，有米

南宮、郭忠恕之風，而豪放過之云。

王蒙《修竹遠山圖》

去冬大千東遊，搜購宋元名跡，收穫之豐，出於意外。舉其犖犖大者而言，如宋徽宗《蘆汀雙鴨圖》，趙昌《蘭菊草蟲圖》，馬麟《高山流水圖》，悉係精品，為今日國內所不輕易見者。而就中黃鶴山樵之《修竹遠山圖》一軸，尤為名貴，殆所謂可遇而不可求者也。

是圖紙本，長三尺餘，廣一尺許，全圖水墨，除修竹及遠山外，並一茅亭，亭中一高士趺坐，遠道一書僮攜琴徐來，意趣深遠，極超然物外之致。圖端「修竹遠山」四字篆書，款識云：

昔文湖州作暮靄橫看，宋思陵題識卷首，觀其筆力，不在郭熙之下；於樹石間寫叢竹，乃自肺腑中流出，又不可以筆墨蹊徑觀也。子文廣文出紙求畫修竹遠山，惜乎僕之筆力不能似郭，寫竹又安敢彷彿湖州也哉？至若拙樸鄙野，縱意塗抹，聊可以寫一時之趣，始塞廣文之雅意云。黃鶴山中人王蒙書。

並端乾隆御題云：

亭覆修篁瑟瑟，崖臨流水淙淙；記得會稽山下，暮春遊目曾逢。

——丁丑初春，乾隆御題

圖旁軸邊另紙王伯穀題云：

黃鶴山人《修竹遠山圖》，余以二十千購於徐大受，大受又出子錢十二取去。今歸能嬰，當時悔不能留。能嬰於余同好，楚弓楚得，意始釋然。太原王穉登紀事。

圖中並有「乾隆御覽之寶」、「乾隆鑑賞」、「三希堂精鑑璽」、「石渠寶笈」、「宜子孫」、「乾隆宸翰」、「幾暇臨池」、「式古堂書畫」、「卞令之鑑定」、「令之清玩」、「安儀周鑑賞」、「安儀周書畫之章」、「周夢公祕笈印」諸章，琳瑯滿目。

省齋案：黃鶴山樵《修竹遠山圖》歷見《式古堂書畫記》、《石渠寶笈》、《大觀錄》、《穰梨館過眼錄》、《墨緣彙觀》、《西清箚記》等各家著錄，為山樵生平得意傑

作之一。又案：大風堂收藏久已聞名海內，就余所知，僅以黃鶴山樵一人而言，舊藏已有《林泉清集圖》、《太乙觀泉圖》、《夏日山居圖》、《西郊草堂圖》四軸，今併此一圖，計達五數。嗚呼，所謂「敵國之富」，誠足當之而無愧也矣！

蘇東坡《維摩贊》

先外舅舊藏稀世之寶，除閻立本《歷代帝王圖》及《三十三宋賢法書》為世所共知外，尚有蘇東坡書維摩卷，價值連城，堪稱鼎足。是卷為先外舅晚年所得，平昔深自珍祕，不輕示人，即余亦未嘗前見。近頃是卷忽在港為余所發現，驚為罕見，因即以眎大千，其懽喜贊嘆，尤十百倍於余，並懇力為介說，願傾囊以迎。幾經磋商，卒為所得，從茲大風堂寶藏名畫有董、顧，名書有蘇、黃，[8]宜其無敵於天下矣。

是卷闊紋箋本，高一尺，長八尺，正書帶行，字寸許大，筆蹤舒放，韻度天成。首書「石恪維摩贊」，計共二百八十六字。繼書「魚枕冠頌」，計共一百四十四字。後東坡跋記，共五十二字，記曰：

[8] 大風堂現有四巨跡為：董北苑《瀟湘圖》、顧閎中《夜宴圖》、蘇東坡《維摩贊》、黃山谷《伏波神祠詩》。

僕在黃岡時，戲作此等語十數篇，漸復忘之，元祐三年八月廿九日，同僚早出，獨坐玉堂，忽憶此二首，聊復錄之。翰林學士眉山蘇軾記。

後有元賢三跋，楊維禎題曰：

余讀蘇玉局在玉堂所寫〈維摩贊〉、〈魚冠頌〉二首，而知是老遊戲人間世，其所見卓然獨立乎造是物者之表，雖東方曼倩號為滑稽之雄，豈能及哉？玉堂瘴海，一升一沉，世間以為利害禍福者，又豈足以入其舍哉？世以是老之學溺般若，而不知般若之學不能出其文字之妙也。吁，維摩欲以無語現不二門，而是老欲以橫說豎說妙意，語默雖殊，三昧一也。故會是法者，所至為玉堂淨土，不然者，雖玉堂淨土，愿海而已耳。至正三年冬十月朔，鐵心道人識於錢塘湖上。

杜本題曰：

東坡先生之文之書，所謂如我按指海印發光者也。〈維摩贊〉其室中八萬四千獅子坐一一演說妙法未能答此半偈，〈魚枕頌〉非鏡鑀光中所見世界耶？在近世惟邵菴道人

與之同參。杜本。

張雨題曰：

大慧與富公書曰，如是得與究竟相應，豈獨於生死路上得力，異日再秉鈞軸，致君於堯舜之上，如指諸掌耳。伏觀蘇公真書二頌，益信其為究竟，此所以為蘇公歟？方外張雨。

右三跋書法亦皆精妙無比。案東坡此卷，見《大觀錄》著錄，尚缺王餘慶一跋，無關宏旨。又是卷內併有柯九思及垢道人諸氏鑑賞印，亦可珍玩。

省齋案：大千之初睹是卷也，手震目呆，惟恐或失，事後思之，頗堪發噱。又此次張羅籌措，煞費苦心，頃者人方羨其畫展收穫之豐，殊不知五十餘件之所得尚不足以抵此戔一卷之所值也。此與其昔年購藏董北苑《瀟湘圖》之故事，如同一轍。嗚呼，此大千之所以為「貧無立錐富可敵國」也歟！

巨然《流水松風圖》與方方壺《武夷放棹圖》

大風堂主與金匱室主，近以余介，互以所藏巨然《流水松風圖》與方方壺《武夷放棹圖》相易，各償所願，皆大歡喜，可謂藝林中之一大韻事也。

巨然《流水松風圖》，紙本，松針飛舞，溪草微動，有紀察司半印，紹興小璽，「內殿祕書之印」，「龍虎山樵吳巢雲書畫印」，嘗見《虛齋名畫錄》；惟龐氏所藏並非真跡，此圖則不但確係原本，且為巨然精湛之作，誠可謂無上神品也。

方方壺《武夷放棹圖》亦紙本，高二尺餘，廣僅七八寸，高崖削壁，亂木蕭疏，一人扁舟溪面，悠然神往，右首「武夷放棹」四字隸書，左首題識草書曰：

叔董僉憲周公，近採蘭武夷，放棹九曲，相別一年，令人翹企；因倣巨然筆意，圖此奉寄，仲宣幸達之。至正己亥冬，方方壺寓烏君山識。

圖中除方壺自押「方壺清隱」一印外，並有乾隆五璽，式古堂書畫印，以及安儀周鑑賞諸章。

省齋案：是圖之妙，在於運筆以草法作畫，一如趙松雪之《雙松平遠圖》然，此非淺學者所能領略。又是圖歷見《石渠寶笈》、《式古堂書畫記》、《大觀錄》、《墨緣彙觀》、《寶迂閣書畫錄》等各家著錄，安儀周稱為「方壺第一妙跡」，洵非過譽也。

姚綬《都門別意圖》與文徵明《關山積雪圖》

前記大風堂主與金匱室主互以所藏巨然《流水松風圖》與方方壺《武夷放棹圖》相易，謂為藝林之韻事，近頃不佞亦以拙藏姚雲東《都門別意圖》與鐵梅館主珍藏文衡山《關山積雪圖》相易，殆可謂無獨有偶，足與前事互相媲美，而後先輝映者也。

姚雲東《都門別意圖》卷，原係盛氏思補齋故物，前年盛氏後人在港展覽其先人舊藏書畫，辱承不棄，寵邀襄助其事，余於其所陳列之三十九畫卷中獨賞是卷，因以舊藏沈石田小軸相易；事後為葉遐翁所聞，一再索觀，並為題跋於上，亦可見其重視。是卷紙本，長三尺餘，高八寸許，畫山水人物，設色淡雅，筆意超逸，極醇厚拙樸之趣。引首「都門別意」四字篆書，王璉題，駿駛迴翔，游行自如。畫後雲東題詩云：

都門留別意，半是翰林漓；縱有紅亭酒，爭如白雪詞。

晚山何渺渺，春樹卻離離；索和聊乘興，吳城重可期。

——逸史

又馬一題，書法清妙。筆力遒勁。案是卷嘗見《穠梨館過眼錄》著錄，蓋雲東傳世傑作之一也。

文衡山《關山積雪圖》卷，絹本，高不及尺，長達數丈，寫峯巒樹石，谿谷橋棧，僧樓梵寺，旅店村莊，人物驢畜，以及天寒地凍之景狀，纖悉周緻，無不曲盡其妙。卷後另紙烏絲方格，衡山小楷自題曰：

古之高人逸士，往往喜弄筆作山水以自娛，然多寫雪景者，蓋欲假此以寄其歲寒明潔之意耳。若王摩詰之《雪谿圖》、郭忠恕之《雪霽江行》、李成之《萬山飛雪》、李唐之《雪山樓閣》、閻次平之《寒岩積雪》、趙承旨之《袁安臥雪》、黃大癡之《九峯雪霽》、王叔明之《劍閣圖》，皆著名今昔，膾炙人口，余皆幸及見之，每欲效做，自歎不能下筆。曩於戊子冬，同履吉寓於楞伽僧舍，值飛雪幾尺，四顧千峯失翠，萬木僵仆，乃向履吉索素縑，乘興濡毫為圖，演作關山積雪，一時不能就緒，嗣後攜歸，或作或輟，五易寒暑而成。但用筆拙劣，雖不能追蹤古人之萬一，然寄情明

潔之意，當不自減也，因識歲月以歸之。嘉靖壬辰冬十月望日，衡山文徵明。

隔水綾董思翁題曰：

此圖余得之吳門張山人，後為項文學易去，今又於長安邸中見之，觀其深秀細潤，真衡山得意筆，吾猶昔人鑑非昔人矣。其昌。

二題書法俱精絕。末沈韻初一跋曰：

衡山先生品高潔，故見諸筆墨者，率多簡淡之作。是卷蹊徑幽奇，人物精麗，觀其自跋語，謂五易寒暑而成，洵先生之盛年傑筆也。（張米庵《清河書畫舫》云，有客以《關山積雪圖》見示，精細之極，索價五十千，經年始售，乃徵仲盛年傑筆也。並載《式古堂書畫彙考》、《珊瑚網》、《江村消夏錄》。）咸豐戊午季秋之月，沈樹鏞識。

省齋案：衡山壽躋九十，戊子為嘉靖七年，衡山時年五十九，壬辰，六十三矣。又案：是卷所贈之履吉，即王寵，別號雅宜山人，工書法，衡山之後，當推第一云。

盛子昭 《秋林漁隱圖》

鐵梅館主既以文衡山《關山積雪圖》卷與拙藏姚雲東《都門別意圖》卷相易，復徇余請，慨以所藏盛子昭《秋林漁隱圖》軸割愛，雅量足銘，不可不記。

子昭《秋林漁隱圖》，紙本，高三尺，闊一尺，淡墨，筆意瀟灑，圖左款識：「至正庚寅五月望日，武塘盛懋子昭為竹溪作秋林漁隱」。右端有林鏞、王紱二詩題，題曰：

黃塵撲馬長安道，誰似磯頭一釣翁。
萬里滄波杳靄中，平林落日映丹楓；

天高四山寂，落日孤雲騫。至理無不在，朝市同丘園。
群動日擾擾，何由止囂煩。我心一以靜，庶或澄其源。

—— 林鏞

君應領斯妙，吾亦忘其書。

——九龍山人王紱題

二題書法各皆精妙，堪與此畫並峙千秋。案此圖嘗見《式古堂圖畫彙考》、《江邨銷夏錄》、《青霞館論畫絕句一百首》，9 至《大觀錄》所載，則畫意與此圖不符，恐即係日本「南宗衣鉢」所刊印之偽本耳。

又此圖廿年前在北京為張大千所得，十餘年前在上海讓與葉遐庵，四年前在香港又為周游子所得，今歸寒齋所有，私衷欣幸，為何如耶！

9　《青霞館論畫絕句一百首》為吳思亭（修）著，吳氏就生平所見唐宋元明清名畫百件，自王摩詰《江山雪霽圖》、閻本立《歷代帝王圖》、楊昇《峒關蒲雪圖》等起以至高士奇《江村草堂圖》、羅兩峯《鬼趣圖》等止，各賦絕句，以紀其事。其記此盛子昭《秋林漁隱圖》曰：「楓林深處隱漁家，當日圖成俗競誇；卻憶比鄰惆悴客，慕梅贏得尚開花。盛子昭《秋林漁隱圖》，紙本，有林鏞王紱二題，銷夏錄所載，余得之戚馥林。梅花道人幕在梅花庵中，余數過之。」

趙子昂《樂志論書畫合璧卷》

近見鐵梅館藏《樂志論書畫合璧》一卷，頗有可紀。是卷紙本，書畫各一卷，前幅設色畫〈樂志論〉中景，無款，僅有「趙子昂氏」及「趙孟頫印」二印。後幅行書〈樂志論〉曰：

凡遊帝王者，欲以立身揚名耳，然名不長存，人生易滅，思卜居清曠以樂其志，論之曰：使君有良田美宅，背山臨流，溝池環市，竹木周布，場圃築前，果園樹後，舟車足以代步涉之難，使令足以息四體之役，養親有兼珍之膳，妻孥無苦身之勞。良朋萃止，則陳酒肴以娛之，佳時吉日，則烹羔豚以奉之。躊躇畦苑，游戲平林，濯清水，追涼風，釣游鯉，弋高鴻，風於舞雩之下，詠歸高堂之上。安神閨房，思老氏之元虛，呼吸精和，求至人之髣髴。與達者數子，論道講書，俯仰二儀，錯綜人物，彈南風之雅操，發清商之妙曲，逍遙一世之上，睥睨天地之間，不受當時之責，永保性命之期，如此則可以陵霄漢出宇宙之外矣，豈羨夫入帝王之門哉？至元辛卯三月十有七

日書，子昂。

又加跋曰：

余自少時愛畫，得寸縑尺褚，未嘗不命筆模寫。此圖是初傳色時所作，雖筆力未至，而粗有古意。爾來鬚髮盡白，畫乃加進，然百事皆懶，欲如昔者作一二圖，亦不可得。右之要余再跋，故重書以識之。孟頫。

後幅鄧文原題詩曰：

翩翩公子是名流，邱壑都從筆底收；
樂志能如仲長統，卻笑軒蓋傲王侯。
小齋松雪對青山，波上鷗群自往還；
文采風流今寂寂，空餘粉墨落人間。

——巴西鄧文原

趙雍跋曰：

右先公初年所作《樂志圖》，雍至正十四年冬被召入京師，待制集賢，十六年秋，航海南還，十七年春，琴川鄒伯常攜以見示，拜觀之餘，悲喜交集！仲男雍書。

趙宜浩跋曰：

伯常避難東徙，家貲如山，委棄不復顧戀，獨珍惜此圖，不忍使失去；客中時一展玩，輒欣然自慰，雅好異於流俗，深可敬也。並書二絕於後：

萬金家產不復惜，特寶王孫山水來；
行李只留三尺素，時時展玩旅懷開。

知君雅志在邱樊，萬壑千峯映墓門；
此境人間何處有，便堪避世似桃源。

——山陰趙宜浩

文徵明跋曰：

右趙松雪《樂志》卷，畫法伯駒，書法北海，並入宋人之室，政壯盛時所作也。余生平見魏公片楮，輒欲下拜，此卷精妙絕倫，以己意兼古法，俱非人工可到，昔人評之云：「上下五百年，縱橫一萬里」，信非虛語耳，堪與《江山雪霽》、《寒江獨釣》二卷，鼎足而三。後跋語皆出名流，方之二卷更勝，此法外奇琛，一旦置之几席，安得不焚香頂禮哉！相傳此卷為國初高太史物，流落人間，今歸之九達先生，為此卷慶得所矣。辛卯十月六日，同履約兄弟道復諸君泛太湖，憩天桂樓，出以相賞，為之神情朗快，謹誌數語於末，以紀歲月云。後學文徵明書。

最後張照題記曰：

趙孟頫《樂志論書畫合璧》卷，紙本，高八寸，廣四尺五寸，中作高岩峭壁，連岡斷嶺，平台坡陀，側峯遙岫，竹嶼松坪，雲橫林掩，凡山之狀十有二。作懸瀑激湍，流泉洄淵，出峽周舍，巨港平溪，橋下石間，凡水之狀十。其草木之屬，為松，為竹，

為高柯，為偃蓋，為疏林，為灌木，為雜樹，為枯株，為桑蔓，為芳草，為宿莽，為苔，為藤，為繞宅，為陰庭，為倚山，為俯山，木勢欲千章，其可指看，凡四十有八。竹勢欲萬個，其可指數者，凡百有二。其田宅之屬，有堂，有亭，有樓，有榭，有書室，有閨房，有庖，有廳，有門，有庭，有牆，有籬，有蓏架，有茆檐，有瓦稜，有闌干，有方疏，有圓牖，有竈，有突，有垎，有磴，有址，有磚道，有石徑，有場，有圃，有塍，有露積。凡三十人，有丈夫，有女子，有童孩，有蒼頭，有丁男；獨坐者，共坐者，坦腹者，讀書者，坐語者，立語者，拳講治庖者，候門望者，負筐欲歸者，理薪入筐者，擔而走者，田者，灌園者，掃者，篙舟驅鴨者，揚鞭牽羊者。凡人之事十有六，而人之情狀，非可以泥陳。物，有雙雞，隻羊，鴨十三，羊欲卻而彊前，雞相呼啄於露積之下，旋呼旋爭。鴨近岸者狀欲登，稍遠狀欲逸，最遠於岸者，迫於舟，狀如驚如避，尾下而首高。器則若輕舟，若畫舫，若木几，若石案，若石牀，若椅，若櫈，若書，若硯，若筆，若硯滴，若筆斗，若酒甖，若醬甔，若盂，若盒，若壺，若匙，若盤，若釜，若筐，若灌具，若擔，若耒，若耜，若蒿，若帚，若折枝鞭，若繩，其類三十有一，數六十有六。

夫為宅並山越溪而未止，宅廣矣；倉箱既盈而露積，田良矣；供給之人，各執其業，

足以息四體矣；妻孥熙熙，讀書款語，無苦身之勞矣。繪羊不繪羔，羊必有羔，且繪
舟而不繪車，繪雞而不繪豚，略所略也。雞鶩既具，甖甒列陳，厨娘執作，肴嘉酒
旨，養親宴賓可已。有平林畦畹，可以徜徉；坡於茆亭之外，可以垂釣；几於松林之
下，可以彈琴；而不復繪其事者，全圖之意，在詠歸高堂之上故也。主人既詠歸高堂
之上，則良朋達者，不具在矣。夕陽在山，樵歸牧返，軒窗戶牖，或啟或閉，皆若避
夏日之西照，猶古人畫鍾馗食鬼，用力在大拇指，則通身筋骸皆從之，無一舛戾者。
尺蹏之肉，千種萬類，一時畢具。入彌勒毘盧之閣，在在化身，證華嚴帝綱之門，重
重無盡。松雪居士，藝進乎道矣。雍正十三年又四月初五日，張照記。

引首乾隆御題「後先三絕」四字，此外前後隔水御筆分題詩三章並長跋七則，不復贅
錄。又是卷卷中鈐印之多，亦可謂罕見。除上述題跋諸氏之印章外，復有各家收傳印記達
三十餘，至鑑藏寶璽，則尤多，除乾隆八璽外，尚有「古希天子」、「五福五代堂古稀天子
寶」、「壽」、「八徵耄念之寶」、「簡中自有玉壺冰」、「落紙雲烟」、「學鏡千古」、
「得象外意」、「叢雲」、「用筆在心」、「妙意寫清快」、「含味經籍」、「雲霞思」、
「寓意於物」、「墨雲」、「卍有同春」、「垂露」、「研露」、「半榻琴書」、「齊
物」、「心清聞妙香」、「如水如鏡」、「慎修思永」、「追琢其章」、「水月兩澄明」、

「朝日暉」、「天地為師」等數十章，極光怪陸離之致。最後隔水綾復有「重華宮寶」一大璽，尤為壯觀云。

倪雲林《虞山林壑圖》

生平所見迂翁真蹟，當以金匱室藏《虞山林壑圖》一軸嘆為觀止。是圖紙本，潔白如新，水墨山水，極蕭疏清曠之致。圖端右首迂翁自題五律一首，詩曰：

陳蕃懸榻處，徐孺過門時。甘冽言游井，荒涼虞仲詞。

看雲聊弄翰，把酒更題詩。此日交歡意，依依去後思。

辛亥十二月十三日訪伯琬高士，因寫虞山林壑，並題五言以紀來游。倪瓚。

案：是軸歷經項子京、安儀周等諸名家收藏，《墨緣彙觀》記此圖曰：

余曾收迂翁為盧山甫作《六君子》圖，乃松、柏、樟、楠、槐、榆，六樹，上有大癡、柝木居士等題，因大癡詩有「居然相對六君子」之句，遂名其圖，世稱名蹟。其

筆法，紙色，邱壑，皆不勝此，後已贈人，其人售百金，猶謂未得價。假如此幅，又當何如？甚可笑也。

其推許可見。省齋復案：迂翁《六君子》一圖，為龐虛齋舊藏，虛齋名畫之傳世者，此圖蓋亦為劇跡之一也。

石濤上人《渡海圖》

偶訪黃般翁，獲睹其新得石濤上人《黃硯旅渡海圖》一頁，棉料紙如新，圖作淺絳色，寫孤舟揚帆隱約烟波之景，寥寥數筆，曲盡清雅淡逸之趣，嘆為絕品。般翁見余愛好，慨以相讓，不僅雅誼足銘，抑亦堪稱年來之一大賞心樂事也。

是圖為《黃硯旅詩圖冊》中之一頁，嘗見《筆嘯軒書畫錄》及《壯陶閣書畫錄》二家著錄，為石濤生平精心傑作之一。原冊共三十開，每開均有王夢樓對題，詩書畫均極精妙，允稱三絕。今只存十七開，此圖即十七開中之一開也。圖中石濤自題曰：

銀漢浮槎豈浪傳，飄飄儼似逐飛仙。
十年霜鬢悲秋客，一夕雲帆過海船。
月映鯨波天上坐。烟綿蜃氣霧中眠。
奇游誰信坤維外，咫尺蛟宮鼓棹前。

黃硯旅渡海之作，大滌子想象為之。

另紙王夢樓對題曰：

萬里橫槎鬢欲絲，感秋騎省曉吟遲。
涼生天外扶桑影，月到人間桂樹枝。
蛟螫有涎沾海氣，鴈鴻無路寄鄉思。
遠行此際才蕭瑟，宋玉當年恐未知。

——大滌子想象黃硯旅渡海之景，余因錄海外詩

又兩頁上除有「元濟」、「苦瓜」及「王文治」三印外，併有「麗圃心賞」、「麗圃所藏」二章。案：麗圃為南海何麗圃先生，吾友名藏家何冠五先生之尊人也，因並識之。

記王永寧

寒齋所得文徵明《關山積雪圖》長卷，大千嘆為「衡山生平第一神品」者，上有王永寧藏章，遍查著錄，不知其為何許人。旋見故宮影印之《宋賢寶翰冊》，中亦有王永寧藏章，私意決非凡流，而不見經傳者何耶？殊為悶損。一昨偶閱顧公燮《消夏閒記》，中有〈拙政園〉一則曰：

海寧相陳之遴薦薦吳梅村祭酒至京，蓋將虛左以待，比至，海寧已敗，盡室遷謫塞外，梅村作《拙政園圖》、〈山茶歌〉，感慨惋惜，蓋有不能明言之隱。拙政園在婁齊二門之間，地名北街，嘉靖中御史王獻臣因大宏寺遺址，營別墅，以自託於潘岳拙者之為政也，文衡山圖記以誌其勝。後其子以樗蒲一擲，償里中徐氏。國初海寧得之復加修葺，煊赫一時。中有寶珠山茶三四株，交枝連理，鉅麗鮮妍。海寧貶謫，而此園籍沒入官，順治末年為駐防將軍寓居，康熙初又為吳三桂佳婿王永寧所有，皆復崇高雕

鏤，備極華侈。滇黔作逆，永寧懼而先死，其園又入官。內有斑竹廳一座，娘娘廳一座，即三桂女起居處也。……

是則王永寧乃吳三桂之婿，拙政園之主人，在當時固一赫赫有名之人物也。

馬麟《高山流水圖》

去秋大千東渡，搜購宋元名跡，余特賞馬麟之《高山流水圖》，以其與區齋舊藏馬遠之《踏歌圖》殆相彷彿，可謂後先輝映者也。

馬麟《高山流水圖》大軸絹本，寫撫琴者於高山流水間，一松橫偃，如虯龍盤空，極靜穆飄逸之致。款馬麟二字，餘有項子京鑑藏章二。《佩文齋書畫譜》之評此圖曰：

人謂馬麟之畫不逮父，猶夏森之於珪也，遠愛其子，多於己畫上題作馬麟，此幅則為麟自款，筆意高古，奚必借重阿翁延譽耶？

省齋案：此圖款署「馬麟」二字，與拙藏《雲起圖》之款毫無異，信係真跡且為親筆無疑，殊可寶也。

此論甚允。

又日人東京倉又左衛門氏舊藏馬麟《夕陽圖》一軸，（上有理宗御題「山含秋色近燕飛夕陽遲」十大字，）其書法與款署與拙藏《雲起圖》完全相同，堪稱雙璧。復案：《雲起圖》曾經製版刊載於《人物周刊》第三十八期，《夕陽圖》則亦經彩色印於東京藝海社出版之《群芳清玩》第二集內，可以互相參證也。

再記顧閎中畫《韓熙載夜宴圖》

大風堂寶藏顧閎中《韓熙載夜宴圖》卷，余曾於去年四月廿四日《人物周刊》第二十四期中略記其事。頃閱《暢流》半月刊五卷五期，中有〈記《韓熙載夜宴圖》〉一文，為吾友張目寒所作，縷述本末，較拙記尤為詳盡。轉錄於下，並略加詮釋，俾世之未覽斯圖者，得宛如面對焉。

（一）記載中之《夜宴圖》

《夜宴圖》見於昔人記載者非一，而以《宣和畫譜》的記載較詳，如云：

顧閎中，江南人也。事偽主李氏，為待詔，善畫，獨見於人物。是時中書舍人韓熙載，以貴游世胄，多好聲伎，專為夜飲，雖賓客揉雜，歡呼狂逸，不復拘制，李氏

惜其才，置而不問。聲傳中外，頗聞其荒縱，然欲見樽俎燈燭間觥籌交錯之態度不可得。乃命閎中夜至其第，竊窺之，目識心記，圖繪以上之。故世有《韓熙載夜宴圖》。李氏雖僭偽一方，亦復有君臣上下矣。至於寫臣下私褻以觀，如張敞所謂不特畫眉之說，已自失體，又何必會傳於世哉？一閱而棄之可也。

據此記載，則《夜宴圖》之作，雖不是純粹寫實性的，至少是部分寫實的；而韓熙載與圖中人的像貌，也應是真實的了。至於後面一段議論，殊不足重視，只裝腔作勢而已。

既云「棄之可也」，何又收藏於宣和宮呢？關於畫者顧閎中的生平，則不甚可考；其所作之畫，宣和宮中所藏的，僅有五幅，即《明皇擊梧桐圖》四，《韓熙載夜宴圖》一。按《宣和畫譜》著錄的又有顧大中的《韓熙載縱樂圖》，據云大中亦江南人，善畫人物牛馬，兼工花竹，但畫世不多見，疑為顧閎中之族屬。然我私見，顧大中與顧閎中，可能就是一個人，《縱樂圖》可能是《夜宴圖》的一部分，或《夜宴圖》是《縱樂圖》的一部分，惜《縱樂圖》已不存，不能比跡而考證之。

（二）《夜宴圖》記

《夜宴圖》的故事，計有五段，此丈餘長之卷子，直似今之連環圖畫，今分段述之。

其中除主人韓熙載外，據圖後宋人所製的〈韓熙載傳〉，可略知其中人物的姓名。今所述某

某，即據宋人之傳也。

第一圖：

熙載時方夜宴，一長桌設在巨榻前，一小桌遙與榻對，桌上並陳菓餚之屬。榻頗似今

之坑床，惟三面均可坐臥人，中空一部分。廳堂四面。立一大屏風，上繪《松泉圖》，極精

工。屏風前一琵琶伎坐錦墩上者，是主人寵伎李妹，穿綠衣，繫淡紅裙，紫色綵金帔，梳高

髻，插鳳翹，著雲頭鞋，微微露出。左手握琵琶之弦槽，右執桿撥，半面東向，明目凝注，

精神直與弦聲相會。主人則峨冠美髯，秀眉朗目，榻上西面坐。一伎侍立在側，伎後間置小

鼓一，整身殊薄，仄繫於三紅柱架上。榻右一朱衣少年，丰神英爽，傾身遠望，此為狀元郎

粲。一客據長桌北首坐交手胸前，側身歛神，作不勝情之狀。長桌旁，一客北向坐，身微斜

向琵琶伎，右手擊檀板和之。又有一客獨據小桌坐，坐鄰琵琶伎，側身右顧，其狀若癡。客

右圖袖手立者為王屋山，屋山與李妹，並主人寵伎，屋山艷秀，年可十四五，憨態可掬，衣

石青色衣，淡紅錦裹身，及玉帶約之，此為諸女所無者。一伎與屋山並肩立，年方及笄，長身玉立，丰姿亦絕世⋯綵金衣，綠錦裙，繫朱帶。其後立者為兩少年，一交手，一握笛，神情並與琵琶聲會。交手少年後當屏風，一紅裙伎側立屏風後，僅露半面。尤異者，東端坐榻後，有一臥床，錦帳紅被，被淩亂墳起，一琵琶置床頭，檀槽外露，殆酒闌曲罷，便爾解襟，無俟滅燭矣。

第二圖：

王屋山方低昂作六么舞，側身，面東微盻。左一伎，為前圖中年方及笄者，綠衣紫帶作拊掌蹈足狀，右一少年打檀板，主人著黃衣，袖退及腕，兩手執拊為擊鼓狀，鼓有半人高，身傅金花漆，仄置雕架上。其左一少年，亦作拊掌狀，與綠衣者同，蓋以與屋山之舞，主人之鼓相和耳。一黃衫僧立少年右，頭微俯側，目下視，雖心神注意於舞樂，而眉宇間頗有英鷙之氣。鼓前，朱衣少年側坐椅上，目向屋山凝視，主人身後又一客拱手立，神情似專在鼓聲。

第三圖：

屏風內，主人與四伎環坐榻上，屋山奉盤立榻前，主人於榻之右角伸手沃洗。榻上兩伎默然，又兩伎方對語，榻前設長桌，右首一小桌。中燃紅燭，燭檠頗高，小桌側，一伎執琵琶簫笛，一伎捧樽椀，並向榻前行，行且語。此時主人方欲舉酒為樂耳。榻之左為臥床，錦

帳隔之，床上綠被墳起，意與前圖同。

第四圖：：

伎五人，共坐錦墩上，或憫笛，或吹簫，有半面者，有微側者，玉指參差，簫管之聲，似浮於紙上者。旁立一巨屏風，上亦作《松泉圖》，一客端坐東向，擊檀板於屏下。主人則西向箕坐椅上，著白練衫，麻屐置凳几上，祖胸，長髯及腹，手執蒲葵扇，面立一伎。主人則李妹，白練裙，錦帔，朱帶，抱紅板，主人對之若有所語，蓋教之度曲也。主人旁，屋山背面侍，著團花雙鳳衣，手執長柄扇，頭右偏，方與另一伎語，此伎粉紅衣，水綠裙錦帔，戴鳳翹，首微俯。屏風之右側，一客交手與屏後伎語，伎流眄送情，別有深意。

第五圖：：

酒闌曲罷，諸客與伎戲，一客坐椅上，一伎面立，右手搭客肩，客執其右腕，狀極狎昵。又一伎立客後，手扶椅背，凝眸微哂作壁上觀。屏風側一客與伎語，狀復親狎，若訂私約者。時伎見主人且至，遙指告客，而椅上之客尚不之覺。主人行至椅後，距約數武，右手握鼓枹，左向屏前伎作擺手狀，意謂勿爾敗客興。主人背後又數武，一少年擁伎行，且行且私語，伎以手掩口，若不勝嬌羞者，客則神情如醉。

以上圖五段，凡男二十一人，女二十八人，計四十九人。一人而數見者，如韓熙載、王屋山、李妹以及狀元郎粲，雖神情意態不同，而貌則一，孰謂中國畫之不精於寫真耶？

（三）《夜宴圖》之題跋

是圖題簽為乾隆皇帝，並於上註「妙品」兩字。引首篆書「夜宴圖」，字約八寸，風格極似李冰陽，署「太常卿兼經筵侍書程南雲題」。隔水處仍為乾隆題，烏絲小格，行書，文據卷後之宋人韓熙載傳，證以六一、放翁兩傳，計二百二十一字。再次為宋高宗題，四行，已殘缺，存上半截二十一字。

是卷後面之跋文，以宋人之《韓熙載傳》為最有價值，既足以與本圖相印證，且此文亦不見於他書者，更可以補六一、放翁兩書之不及，惟惜不知作者名氏，茲特錄之於下：

南唐韓熙載，齊人也。朱溫時以進士登第，與鄉人史（虛白）在嵩岳，聞先主輔政，順義六年，易姓名為高貫，偕虛白渡淮歸建業，並補郡從事，而虛白不就，退隱廬山。熙載詞學博瞻，然率性自任，頗耽聲色，不事名，先主不加進擢。迨禪位，遷祕書郎。嗣主於東宮，累遷兵部侍郎。及後主嗣位，頗疑北人，多以死之。且懼，遂放意杯酒間，竭其財，致伎樂，殆百數以自汙。後主屢欲相之，聞其綵雜即罷。常與太常博士陳致雍，門生舒雅，紫微朱銳，狀元郎粲，教坊副使李家明會飲。

李之妹按胡琴，公為擊鼓，女伎王屋山舞六么，屋山俊慧非常，二伎公最愛之；幼令出家，號凝蘇素質。後主每伺其家宴，命畫工顧閎中輩丹青以進。既而黜為左庶子，分司南都，盡逐群伎，乃上乞留。後主復留之闕下，不數日群伎復集，飲逸如故，月俸至則為眾伎分有。既而日不能給，嘗敝衣履，作瞽者，持獨弦琴，俾舒雅執板挽之，隨房求丐，以給日膳。陳致雍家屢空，蓄伎十數輩，與熙載善，亦累被尤遷。公以詩戲之曰：「陳郎衫色如戲裝，韓子富資似弄鈴」，其放肆如此。後遷侍中郎，卒於私第。

心事。詩云：

此傳以外，有元泰定三年大梁班惟志彥功一長詩，就熙載「自汙」著眼，頗能道出熙載

唐襄藩鎮窺神器，有識誰甘近狙輩。
韓生微眼客江東，不特避嫌兼避地。
初依李昇若從事，便覺相期不如意。
郎君友狎若通家，聲色縱情潛自晦。
胡琴嬌小六么舞，蹀躞摻撾如鼓吏。

一朝受禪恥預謀，論比中原皆偽僭。

卻持不檢惜進用，渠本忌才非命世。

往往北臣以計去，贏得宴耽長夜戲。

齊丘雖樂位端揆，末路九華終見縋。

圖畫往隨癡說夢，後主終存古人義。

聲名易全德量雅，此毀非因狂藥累。

司空樂使驚醉寢，袁盍侍兒追作配。

不妨杜牧朗吟詩，與論莊生絕縷事。

此外復有王鐸一跋，積玉齋主人一跋，積玉齋者，為年大將軍羹堯，各歷收藏印甚多，茲從略。

（四）《夜宴圖》之流傳

是卷始藏於宋宣和御府，迨宋亡即流落民間，因班惟志詩及王振鵬之摹本，足見宋亡後未嘗入於元之內府；不然，班惟志不及目見，王振鵬亦無從臨摹也。按元王振鵬臨本，為

羅振玉收藏，日人曾印入《宋元明清名畫大觀》，筆墨亦精能。但據日人附註長四尺一寸一分，是振鵬未曾全摹。今見印本，振鵬所摹者為二三兩段。至清乾隆時，始入內府，故乾隆之題署外，印亦最多。

省齋案：顧閎中與顧大中，並非一人。《歷代畫史彙傳》之記二氏曰：

南唐顧閎中，江南人，事元宗為待詔，與周文矩同時。善人物，兼圖繪故實，士女綽約體態，宛得其格。

宋顧大中，江寧人，善人物牛馬，兼工花竹。

閎中傑作除《韓熙載夜宴圖》及《明皇擊梧桐圖》外，尚有《六逸圖》，見王鏊《震澤集》，當亦可觀。至大中傑作則除《韓熙載縱樂圖》外，尚有《畫樊川詩意》，見陳繼儒《妮古錄》，可資考證。又與閎中同時，大畫家周文矩，亦嘗畫有《韓熙載夜宴圖》，並見《清河書畫舫》、《式古堂書畫彙考》等著錄。嗣後則除元之王振鵬曾臨摹此圖外，明之杜菫、周臣與唐寅，亦嘗各有臨本。王世貞《弇州山人稿》之記周臣畫曰：

《韓熙載夜宴圖》，乃李主遣國手顧閎中於熙載第偷寫得者，曲盡其縱狎宕宕之態。閎中別寫本行人間，宣和帝收得凡四本，俱閎中筆。而又有顧大中二本，亦佳。帝自著譜云：大中應是閎中昆季也。弘治間，杜董古狂，稍損益之，尋落江南好事大姓家，以百斛米遺祝希哲，為作一歌八絕句，手題其後，稱吳中三絕。此則東村周臣摹董圖，而白陽陳淳書祝詩，周行筆精工不減杜，而陳書亦在逸品，蓋第四佳本也。

胡敬《西清箚記》之記唐寅此畫曰：

唐寅《韓熙載夜讌圖》軸，絹本，設色，畫碧仕翠竹，丹榴，白蓮，畫屏高張，曲欄低亞。熙載緋袍烏帽，攘袪�鼓，二史執板侍側，二姬歌舞於前，案列群羞，庭然猛炬。自題：「酒資長苦欠經營，預給餐錢費水衡。多少如花後屏女，燒金不學耿先生。」款「吳門唐寅畫並題」。謹案：吳任臣十國春秋，顧閎中事元宗父子為待詔，善畫人物，是時韓熙載好聲伎，專為夜飲，賓客糅雜，後主欲見其尊俎燈燭觥籌交錯之態度，命閎中夜至其第，竊窺之，目識心記，圖繪以上，故世傳有《韓熙載夜讌圖》。

綜上所述，可見《韓熙載夜宴圖》畫者雖不止一人，惟以顧閎中此圖為最神妙，無他，以其「目識心記」而圖此，蓋無異於今日之攝影傳真也。省齋復案：原圖凡五段，雖每段之景物與情節各殊，而各人之面目與神態則一，誠可謂神乎其技，生花妙筆也！

明賢書畫扇面集錦

余有集扇癖，每遇書畫珍品，輒不惜重貲，務求必得。頻年所蒐，亦既可觀。近復於某藏家處，在其精藏數百頁扇面中，選得尤精者七葉，旦夕展玩，允嘆觀止。此七葉者：周東邨之《停琴聽阮圖》，唐六如之《策杖高士圖》，陸包山之《柳浪漁�﹃圖》，莫雲卿之行書及《秋山茅亭圖》，邵瓜疇之小楷及《乘風破浪圖》是也。

周東邨《停琴聽阮圖》，筆墨精細絕倫，樹石人物俱妙。唐六如《策杖高士圖》，疏淡飄逸，雅人深致。陸包山《柳浪漁舟圖》，江南水鄉，如在日前。莫雲卿《秋山茅亭圖》，閒冷岑寂，意在倪迂、漸江之間。邵瓜疇《乘風破浪圖》，設色秀妍，風光無盡，誠如許有介云：「江舟燈火之間，得觀此幀，即欲置身其間」也。

以上諸幀中，周東邨《停琴聽阮圖》曾經名藏家謝希曾、伍元蕙二氏珍藏，案：謝希曾字安山，清雍正時人。伍元蕙字儷荃，清道光咸豐間人。唐六如《策杖高士圖》曾經潘正煒珍藏，案：潘氏字季彤，號聽颿樓主人，清道光咸豐間人，著有《聽颿樓書畫記》，所藏頗

多珍品。邵瓜疇《乘風破浪圖》曾經朱之赤收藏，並見《聽颿樓書畫錄》著錄，尤可珍視。

案：朱之赤字臥庵，明之名藏家，著有《朱臥庵藏書畫目》，寒齋另藏有劉完庵詩書一頁，精極，亦臥庵所舊藏，並可寶也。

竊謂宋元劇蹟，寒齋以力有不逮，未足以當世之好事者爭妍鬥勝；惟明賢精品，則寒齋所藏，敢稱絕不遜人。嗚呼，生丁茲世，萬物芻狗，而如不才者，乃猶得抱殘守闕，勉以文字書畫相怡娛，儻亦足以自慶也歟！

羅兩峯《鬼趣圖》

吾友李尚銘曩藏有羅兩峯《鬼趣圖》長卷，係潘氏海山仙館故物，題詠者達百數十人之多，絹頭紙尾，密無隙地，為歷來畫卷中所僅見者。是卷畫凡八圖，寫魑魅魍魎之狀，光怪陸離，匪夷所思。

第一圖：黑氣籠二鬼，隱約見頭目，自肩以下，殆不可辨。

第二圖：一鬼銳頭赤足，敝衣窮袴，抗手前行，一鬼削面瘦軀，兩手捫腹，著縷帽隨後，若主僕然。

第三圖：美女衣紅衣，左曳長袖，右擄男子臂，男子執蘭媚之，幽情慘戀，偕行冷霧中，有高帽白衣鬼持傘搖扇送之。

第四圖：短鬼卓杖而立，頭大如身，一紅衣小鬼傴背縮首，捧盂侍其右。

第五圖：長身被髮，竟體純綠，鷹目血口，飛行雲霧中。據聞是鬼係兩峯親見於焦山者，殆山魈，非鬼也。

第六圖：三鬼，一鬼頭大如臃，面目胕腫，身僅如首，兩手覆頷下，匍匐逐二鬼。一鬼綠色，疎髮飛立，巨手如箕；一鬼首如桃實，上銳下豐，束手回顧，皆作驚避狀。

第七圖：雲霧浸淫，半鬼籠破帽前行，一鬼執傘蔭一鬼，作避雨狀，皆半身，傘上復隱隱有鬼面。

第八圖：青林黃草中，黑石一叢，藏骷髏二具，一倚石外向，一據石內向，蓋男女也。以上各圖，無不淋漓盡致，鬼趣橫生，足與大風堂所藏之宋人《盤古圖》互相輝映也。

案：兩峯名聘，字遯夫、別號兩峯子、兩峯道人、花之人、花之僧、花之寺僧、衣雲和尚等。歙縣人，流寓揚州，金冬心之高足，所謂「揚州八怪」之一也。所畫道釋人物山水蘭竹，均極超妙。生有異稟，白晝能睹鬼魅，是以尤以善畫鬼趣名於世。惟其生平所睹鬼魅不一，故所作《鬼趣圖》亦不僅此一本也。清雍正癸丑生，嘉慶己未卒，年六十七。又工篆刻，並耽禪悅云。

省齋復案：是圖初為潘德畬所得，嗣歸葉蘭台，尚銘之得此，其間蓋又已幾經易手矣。閱葉氏編印之《清代學者象傳》，中記兩峯並及此圖曰：

羅聘，字遯夫，號兩峯，安徽歙縣人。僑寓揚州，工詩善畫，為金冬先生入室弟子，畫入高格，畫梅畫佛尤得冬心真傳。王述庵謂其畫大阿羅漢及摩訶薩像，足與陳章侯、崔青蚓相上下。遊京師，一時名公鉅卿，皆折節與交，觴詠之會，無不與焉。眼能見鬼，嘗作《鬼雄》、《鬼趣》二圖：《鬼雄圖》現藏清江浦于姓家，《鬼趣圖》為余所得，圖凡八幅，水墨慘澹，奇詭絕倫，名流題詠，至百數十家，成二巨卷。又揚州重寧寺為純廟祝釐地畫壁，至今尚存，蓋其時鹽商持數百金倩先生作也。詩法亦受於冬心先生，清超絕俗，不食人間煙火，所著有《香葉草堂詩存》。婦方氏，號白蓮女史，亦工詩畫。女芳淑，號潤六，工畫梅。

是則其時是圖固尚為葉氏所有也。

聞尚銘所藏年來亦多星散，並聞是圖有於中日戰爭時流往菲律賓之說，未知確否，言之慨然。

王詵《西塞漁社圖》

大風堂藏王詵《西塞漁社圖》卷，為不佞生平所見晉卿真跡之第一神品。是圖絹本，雖色素稍黯，而神采不衰。引首宋明仁殿祇，泥金分書「明仁殿」三字，極冠冕堂皇之致。圖高尺餘，長五六尺，設色青綠，師大李將軍法，深得神髓。圖中山水屋宇人物舟車之類，無不精妙絕倫。而湖中荷藻之屬，皆用雙勾筆法，尤別見匠心。

圖後題跋者皆宋代一時俊彥，如范成大、洪邁、周必大、王藺、趙雄、閻蒼舒、尤袤諸公，其尤著者也。最後復有明董其昌、清沈德潛諸跋，備極推崇。

省齋案：王詵，字晉卿，太原人，徙居開封。尚英宗女魏國大長公主，為駙馬都尉，利州防禦使。後以黨籍被謫卒，諡榮安。晉卿能詩善畫，又工弈棋，與蘇東坡、米元章、李龍眠、秦少游諸氏友，作堂曰「寶繪」，藏古今書畫，風流蘊藉，有王謝家風。《圖繪寶鑑》評其畫，謂山水學李成，清潤可愛，又作著色山水，師唐李將軍，不古不今，自成一家云云，可謂知言。

又案：是卷原為梁蕉林舊藏，梁氏夙精鑑賞，藏皆精品，今觀此卷，可證其餘云。

董源 《漁父圖》

近頃大千於暢遊南美之餘，道經日本，小作勾留，復搜得宋元名蹟多件以歸，如鼎鼎大名之董源《漁父圖》，（見《宣和畫譜》著錄），即其一也。

董源《漁父圖》軸，雙拼絹本；高四尺許，寬約二尺，設色，畫中山石作大披麻皴，古樹四株，其二為雙勾夾葉，其一為枯枝，一為點葉。漁父執槳赤足坐船頭，屈原朱衣立岸上，拱手若與漁父語。其下蘆葦二叢，搖曳多姿，瑟瑟如有聲。水作網巾，滿幅，澄碧如油，遠山疊翠，有一目千里之勢。右上方真書「董源漁父圖」五字，為宋高宗御筆，字上押朱文「御書之寶」一璽。中朱文「天曆之寶印」。右上角朱文「政和」聯珠印、朱文「敬德堂書畫印」、朱文「晉府書畫之印」。左上角「宣和」朱文聯珠印、朱文「晉國奎章」。右下角有「紀察司」半印。上為朱文「趙氏子昂」印、「松雪齋」長方印。左下角朱文「紹興」聯珠印，又殘印一方不辨。全圖絹素完整，茲復經大風堂裝師重加裝池，益見神采。

省齋案：北苑真跡，寥若晨星。大風堂舊藏有《瀟湘圖》與《江隄晚景圖》，久已稱霸海內，莫與之京；今復得此《漁父圖》鼎足而三，宜其無敵於天下也已！

米元暉《雲山圖》

二米落筆天機到，元暉得意圖雲山；

畫本何處任撫取，金焦烟雨空濛間。

——宋犖〈論畫絕句〉

昔周湘雲丈得米元暉《瀟湘白雲圖》卷，快慰平生，因以「寶米」二字顏其齋，其重視尤遠在《瀟湘白雲圖》之上，誠無上上品也。虎兒，可以概見。頃見大千新自東瀛携歸元暉《雲山圖》軸，筆墨淋漓，大氣磅礴，其神妙

是圖絹本，水墨山水，用筆全仿董源，一如故宮所藏《洞天山堂圖》，即尺寸亦不相上下。圖右上方有「米元暉雲山圖辛未賜李藏用」十二字，押朱文「奎章之寶」璽。字上右角有朱文「紹興」聯珠印，又朱文「內殿祕書之印」。正中有朱文「廣運之寶」，及朱文「怡親王寶」二方印，左下角有「臣米友仁恭呈」款，精極。此外並有「鄭氏明德」、「明德堂

「鑑藏」諸印，不縷述。

省齋案：二米畫師董巨，而稍變其法，至小米則又變大米之法而別有自見，猶之大令之不襲右軍，而異曲同工並垂千古也。是幅則山巒林木，仍是北苑面目，而雲烟濛渾，梵宇隱約，無不超妙絕塵，而曲盡其趣。顧起元《嬾真草堂集》之論此圖曰：

米敷文書畫步驟阿翁，而畫為勝。鄧公壽稱其天機超逸，不事繩墨，點滴烟雲，草草而成，而不失天真，觀此圖知公壽之妙有鑑裁也。昔人謂山水之變始於吳，成於二李，樹石之狀，妙於韋鷗，窮於張適，厥後荊關頓造其微，范李愈臻其妙，自米氏父子出，山水之格，又一變矣。譬之書家，殆如楊少師之散僧入聖者耶？妄子有曰，善畫無根樹，能為朦朧雲，信斯言也，則山之冰漸斧刃，樹之刷脈鏤葉者，佳處安在？敷文壽至八十，神明不衰，陳仲醇謂得畫中烟雲供養，吾為之擊節矣。

又吳師道《禮部集》之論二米書畫曰：

書法畫法至元章、元暉父子而變，蓋其書以放易莊，畫以簡代密；然於放而得妍，簡而不失工，則二子之所長也。

可謂確論。

又案：二米畫跡，傳世甚尠。上述湘雲丈所藏鼎鼎大名之《瀟湘白雲圖》卷，十年前余在滬濱，嘗時過其邸，反覆審鑑，而卒未敢信以為真。以視此圖之開門見山，妙手天成，殆有天壤之別，用敢斷為真跡無疑也。抑海翁嘗語人曰：「陳叔達善作烟巒雲岩，吾子友仁亦能奪其善！」《清河書畫舫》亦嘗云：「米元暉高自稱許，畫品凌跨而翁。」可見大米之與小米，決不能視同馬遠之與馬麟，夏珪之與夏森，而作等量之齊觀也。

又元暉另有《雲山圖》數卷，一名「雲山墨戲」，其自題曰：「余墨戲氣韻頗不凡，他日未易量也。元暉書。」又一卷乃贈李振叔者，圖後並題曰：

紹興乙卯初夏十九日，自溧陽來遊苕州，忽見此卷於李振叔家，實余兒戲得意作也。世人知余善畫，競欲得之，尠有曉余所以為畫者，非具項門上慧眼者，不足以識，不可以古今畫家者流畫求之。老境於世海中，一毛髮事，泊然無著染，每靜室僧趺，忘懷萬慮，與碧虛寥廓同其流。蕩焚生事，折腰為米，大非得已，此卷慎勿與人！元暉。

其自許可見。

今此二卷流落何所，已不可考，倘承海內外藏家舉以相告，何幸如之！

王詵《漁村小雪圖》

有客自某地來，出示其所得王晉卿《漁村小雪圖》一卷，相與欣賞，為之擊節。際此盛暑，閱之如服一劑清涼散也。

是卷絹本，墨畫無款，畫前隔水有宋徽宗書「王詵漁村小雪」六字，甚精，惟王字已缺大半。圖中山水林木人物，無一不精，而意境又極悠遠之致，允稱神品。有乾隆長題，不錄，圖後隔水復有「內府所藏王詵四卷中此為第一」十三字。末宋牧仲一跋，詳述本末，足資參證，文曰：

昔人云，書中唐模，畫中北宋，得之便足自豪。駙馬都尉王晉卿，北宋中巨擘也，其遺跡最煊赫者，為《烟江疊嶂圖》，次之為《瀛山圖》。

陳眉公云：「《烟江》卷舊藏王元美家，余曾見於萬卷樓下，後轉質虞山嚴氏，遂如泥牛下海。」

董文敏云：「《瀛山圖》在嘉禾項氏，惜不戒於火，已歸天上，余二十餘年前於棠村梁相國齋中見設色一幀，相傳為晉卿筆，恐尚未確，都尉風流，殆隨雲烟滅沒盡矣！」

《漁村小雪》卷載《宣和畫譜》，歷代藏弆御府，鼎革時為滄州戴侍郎巖犖所得，侍郎沒，其後人求售輦下，烏目山人王石谷購得枕中秘，康熙庚辰正月，山人來吳，出以相誇，為之叫絕！按晉卿畫源本營邱，此卷清蒼秀潤，人物林木，大類摩詰，尺幅中俱有雅人深致，非范寬醉許可比。瘦金題字宛然，璽印纍纍，誠希世之珍也。夫漢碑在世人，略可指數，曹全碑晚出，頓煥人耳目，此卷得無類是？綿津山人宋犖題。

省齋案：此卷除載《宣和畫譜》外，後並見《石渠寶笈》、《大觀錄》、《盛京故宮書畫錄》等各家著錄，為晉卿生平傑作之一，尤為今日僅存晉卿遺作中之最精采者。（張伯駒所藏鼎鼎大名之《烟江疊嶂圖》絕不能與此卷相比。）今吾友得此，誠足自豪也！

馬遠 《水景十二圖》

大風堂舊藏馬麟《高山流水圖》（今歸金匱室寶藏），余特賞其繪水之妙，前已略記之矣。猶憶曩在燕都，嘗睹馬遠《水景十二圖》，其曲盡水態，可謂出神入化。十二景者：曰雲生滄海，曰層波疊浪，曰湖光瀲灩，曰長江萬頃，曰寒塘清淺，曰晚日烘山，曰雲舒浪卷，曰波蹙金風，曰洞庭風細，曰秋水迴波，曰細浪漂漂，曰黃河逆流是也。圖後李西涯跋云：

右馬遠畫十二幅，狀態各不同，而江水尤奇絕，出筆墨蹊徑之外，真活水也。余不識畫格，直以書法斷之。

吳匏庵跋曰：

馬遠不以畫水名，觀此十二幅，曲盡水態，可謂多能者矣。全卿家江湖間，蓋真知水者，宜其有取於此。

王濟之跋云：

山林樓觀，人物花木，鳥獸虫魚，皆有定形，獨水之變不一，畫者每難之。故東坡以為畫水之變，惟蜀兩孫，兩孫死，其法中絕。今觀遠所畫水，紆餘平遠，盤迴澄深，洶湧激撞，輸瀉跳躍，風之漣漪，月之激灩，日之頻洞，皆超然有咫尺千里之勢，所謂盡水之變，豈獨兩孫哉？

此後有俞允文〈畫水記〉一篇。次文五峯跋曰：

馬遠水十二幅，楊妹子所題，往時陳道復嘗誇余謂是世間奇物，今四十餘年矣，始得一見，豈勝快哉！馬畫盡水之變，俞記窮水之態，元美世居海上，其於水之變態，當自得之。余近寄寓包山，風帆往來，亦嘗領略。今觀此卷，頗會於中。元美方出為世用，既有得於水之變態，尤宜觀水之體以自致。聱言狂妄，不知以為然否？同在坐

又王鳳洲詠題云：

上帝兩帶垂，長江黃河流。崑崙觸天漏，下貯海一杯。
震澤與洞庭，匯作東南漚。風雲出千變，日月浴雙輈。
泓渟寫秋星，蕭瑟競素湫。木落清淺出，石壓琮抽挣。
其細抹貫珠，巨者膏九洲。誰能傳此神，毋乃宋馬俟。
解衣盤礡初，已動馮夷愁。天一臆間吐，派九筆底收。
生綃十二幅，幅幅窮雕鏤。憶昔進御時，陡谿神龍眸。
遂令大同殿，濤聲撼牀頭。六宮攝其魄，所以不敢留。
楊妹即大家，女聲可校讎。朱填六玉筋，墨宛四銀鉤。
錦縹賜兩府，青箱潤千秋。晴窗下開閱，如練沾衣褠。
恍作銀漢翻，浸我白玉樓。當其鬱怒筆，楣表騰蛟虯。
及乎汨舒徐，遙頸延鶩鷗。動則開智樂，淵然與心謀。
老忠鑑湖曲，興盡剡溪舟。左壁桑氏經，右圖供臥遊。

那能學神禹，胼胝終荒丘。

隆慶庚午春日，吳郡王世貞詠此圖，得二十五韻，二百五十字。

右馬河中遠畫水，遠不以水名，而所畫曲盡其情狀，吾不知於吳道子、李思訓、孫知微若何。然自崐崙西來。至弱羽之沼，中間變態非一，無復遺致矣。畫凡十二幀，幀各有題字，如雲生滄海，層波疊浪之類，雖極柔媚，而有韻。下書「賜兩府」三字，其印章有楊娃語長輩云。楊娃者，皇后妹也，以藝文供奉內庭，凡遠畫進御，及頒賜貴戚，皆命楊妹子題署云。然不能舉其代，及編考畫記稗史俱無之，獨往往於遠，他畫見楊蹟如一。按遠在光寧朝後先待詔藝院。最後寧宗后楊氏承恩，握內政，所謂楊娃者，豈即其妹耶？又后兄石谷俱以節鉞領宮觀，位至太師。時稱大兩府二兩府，則所謂賜大兩府者，疑即石也。此卷初藏陸太宰全卿家，李文正、吳文定、王文恪俱有跋而不能詳其事，聊記以備再考。

題畫後考陶九成《書史會要》，楊娃者，果寧宗恭聖皇后妹也。書法類寧宗，凡御府馬遠畫，多命之題。；所謂大兩府者，果楊石也。因記於後。

省齋案：上鳳洲二跋，俱並見《弇州山人藁》，可供參證。又李竹懶《六硯齋筆記》之

論此畫曰：

凡狀物者，得其形，不若得其勢；得其勢，不若得其韻；得其性。形者，方圓平匾之類，可以筆取者也。勢者，轉折趨向之態，可以筆取，不可以筆盡取，參以意象，必有筆所不到者焉。韻者，生動之趣，可以神游意會，陡然得之，不可以駐思而得也。性者，物自然之天，技藝之熟極而自呈，不容措意者也。馬公十二水，惟得其性。故瓢分蠡勺一勺，而湖海溪沼之天具在，不徒如孫知微崩灘碎、石鼓怒炫奇以取勢而已。此可與靜者細觀之。

旨哉斯言也。

馬麟《二老觀瀑圖》

在大風堂又見新得馬麟《二老觀瀑圖》軸，絹本，大幅，寫二老昂立仰觀巉巖飛瀑之狀，容貌高古，神態悠然，而衣褶線條之鐵劃銀鈎，尤無與倫比。巖上林木，雖草草而成，而韻味無盡，誠生平所見馬麟之最精品也！款「臣馬麟」三字，與寒齋所藏馬麟《坐看雲起圖》所署絲毫無二。大千謂：馬遠有寵兒之癖，凡馬麟畫款上有「臣」字者，大多為其代筆。此言可謂真知灼見，一針見血。證諸此圖與拙藏《雲起圖》之為馬遠代筆，而大千舊藏《高山流水圖》之必為馬麟親筆，可謂斷然無疑者也。

趙子昂《青山白雲圖》

近見趙松雪《青山白雲圖》軸，精妙秀潤，嘆為罕有。是圖絹本，青綠設色，高五尺餘，寬三尺餘，圖中古松三株，雜樹二株，下坐白衣高士，舉首作遠眺狀，樹下玉簪菊花，用筆全學唐人。蘆葦數叢，淺灘流水，筆墨生動，為松雪本色。白鷗二，一飛一止。山勢雄渾，絕似北苑《江隄晚景》，山腰白雲純以鐵線描勾勒而成，又與江隄晚景中之白雲無異，蓋亦唐人法也。款書右上角：「至大三年十一月二日子昂」十一字。下有朱文「趙氏子昂」等印章。畫上詩堂有吾鄉鄒臣虎題，文曰：

愛古者重趙千里，趨今者重沈石田；若使此幅令千里為之，則無此皴法；令石田為之，則無此華采；此松雪翁之所軼逸於今古也。天客其善藏之！乙亥上元逸老識。

此題語簡而切，非尋常不著邊際者可比，亦可味也。

項聖謨《松濤散仙圖》

項孔彰《松濤散仙圖》與寒齋舊藏之《招隱圖》有雌雄寶劍之稱，為孔彰生平之二大傑作。是圖並見《石渠寶笈》及《墨緣彙觀》著錄，《墨緣彙觀》之記此圖曰：

聖謨《松濤散仙圖》卷，白紙本，高八寸四分，長二丈三尺七寸四分，水墨山水兼白描布景，位置宗摩詰《輞川圖》、盧鴻《草堂圖》法，其生動精細過之。孔彰作此圖，名《松濤散仙圖》，其意自命為散仙也。其間山巒嶺岫，萬壑千林，深谷層岩，村居田舍，無不精妙。萬松之中，寫有幽居，旁繞溪澗，松籐下，一人臨流抱膝而坐，一人席地對談，開卷石壁間小楷書題「松濤散仙圖」五字，下有朱文聖謨連珠小印，後繩頭細楷，款書崇禎改元戊辰七月，援筆至明年二月始成，是日辛卯，識「於疑雨齋，項聖謨」。下押孔彰父、蓮塘居士白文二小印，圖後楷書自題五律八首。又自跋云：

「余髫年便喜弄柔翰，先君子責以制舉之業，日無暇刻，夜必篝燈著意摹寫，昆虫草木，翎毛花竹，無物不備，必至肖形而止。忽一夕，夢筆立如柱，直干雲漢，上有層級如梯，長可一二丈，余登而據其毫端，鼓掌談笑，嗣後師法古人，往往自得，每欲別置草堂於山水之間，以寄我神情，恨未能得一勝處，迄今二十餘年，孳孳筆墨，未嘗離之。自丙寅六月畫成《招隱圖》後，此第二卷也，名曰《松濤散仙圖》，蓋為余山齋墨石汴坡，多種古松，綴以花竹，嘗夏日箕踞其下，以追涼風，偶有自咏詩，曰：

偃息松濤一散仙，葛巾掛壁自問眠；

窗前有竹聊醫俗，不到長安已十年。

適戊辰歲，經齊魯出長城。歷燕山，遊媯川，又入長安，凡九閱月，邸中無事，唯撿扉作此圖，將半卷，一日，出既倦，乘馬歸，馬疾如飛鳥，忽爾墜地，傷右肱，不能展舒，夫馬非不良也，御亦非不善也，意者其天乎？見之者莫不為項子嘆息曰：「君為造物忌。」又有次相慰示者曰：「此腕中當有神護，無恙也。」予亦自忖爾爾，日飲酒數升，盡醉狂叫，果為造物忌耶？欲窮項子耶？對月則長嘯浩歌，聽雨則臥游天表，旬日稍有起色，乃出平昔所自卷書畫，遍覽一番，此圖在內，見之自嗟悼不已。未幾，臂果無恙，遂欣然命童僕治裝南還，迨明年之正月穀日抵家，見山齋松色蒼秀

森蔚，率爾神動，急出此卷，以續其半，豈真腕中有鬼耶？項子其真散仙耶？不然，豈古人筆靈精華，欲一發洩，倩余手合，聚會一時，而惠及我臂耶？展卷間不覺蹤然題此，不自知其妄也；」並前五言八韻書之。崇禎二年，歲在己巳清和月，識於朗雲堂，秀州孔彰項聖謨。」

下押朱文「項聖謨」印、「孔彰」白文印、「高梧修竹人家」白文印，卷前後押有「松濤散仙」白文印、「子毗清玩」朱文印，以及「樂琴書以消憂項子毗祕賞」印、「項聖謨詩畫」、「清河草堂」等印。前引首紙題有「松濤散仙圖」五字，前押清和堂白文長印，圖後接縫處，書有一押，並鈐印記於其上。觀《容臺別集》董文敏稱孔彰畫「學士氣作家俱備」，非虛譽也。

省齋案：孔彰《招隱圖》與《松濤散仙圖》，原為周湘雲丈故物，旋歸譚區齋，兩年前余得《招隱圖》，吾友周游子得《松濤散仙圖》，今則此二圖併歸王季遷。嗚呼，短短十年，數易其主，聚散無常，可以概見。古人譬之書畫為「過眼雲煙」，豈其然耶？

海外所見中國名畫錄

朱省齋　著

大阪美術館之收藏

我國古畫之流落海外者，以日本為最多，（次美洲，再次歐洲），而日本之公私藏家中，則尤以大阪美術館為最富。

大阪美術館中所藏，以故阿部房次郎氏之「寄贈」為其骨幹。一九五三年春，余承京都博物館島田修二郎氏之介，往訪今村龍一氏於大阪美術館，縱觀三日，因得飽覽全部梁、唐、宋、元、明、清、名跡一百六十件，亦可謂生平之一快事也。

一百六十件之目錄如下：

梁

張僧繇　五星二十八宿神形圖卷

宋

周文矩　玉步搖仕女圖軸

董源　雲壑松風圖軸

巨然　烟浮遠岫圖軸

李成・王曉　讀碑窠石圖軸

郭忠恕　明皇避暑宮圖軸

燕文貴　江山樓觀圖卷

許道寧　幽林樵隱圖軸

許道寧　雲山樓觀圖軸

孫知微　伏羲像軸

易元吉　白鵝圖軸

易元吉　聚猿圖卷

蘇軾　李白仙詩書卷

武洞昌　女仙像軸

吳元瑜　梨花黃鶯圖軸

文同　墨竹軸

米芾　烟雲松壑圖軸

胡舜臣・蔡京　送郝元明使秦書畫合璧卷

宮素然　明妃出塞圖卷

徽宗　晴麓橫雲圖軸

米友仁　遠岫晴雲圖軸

法常　寒山像軸

法常　目黑達摩軸

馬遠　松岸高逸圖軸

梁楷　十六應真圖卷

龔開　駿骨圖卷

鄭思肖　蘭卷

無款　十六羅漢圖軸

無款　名賢寶繪冊

無款　濯足圖軸

元

無款　秋山瑞靄圖軸

無款　雲壑高士圖軸

無款　山水軸

無款　護法天王圖卷

無款（一作李公麟）　臨盧鴻草堂十志圖卷

無款　秋江漁艇圖軸

無款　寒梅小禽圖軸

無款　散牧圖卷

錢選　石勒問道圖卷

錢選　品茶園軸

趙孟頫　子母圖卷

趙孟頫　墨竹軸

管道升　倣吳道子魚籃觀音像軸

明

徐賁　春雲疊嶂圖軸

王紱　為密齋寫山水卷

戴進　松巖蕭寺圖軸

金湜　雙鈎竹軸

周砥　長林幽溪圖軸

沈周　幽居圖軸

沈周　大石山圖卷

沈周　靈隱舊遊圖軸

沈周　月下彈琴圖軸

沈周　菊花文禽圖軸

沈周　吳中名勝冊

文徵明　黃華幽石圖軸

文徵明　枯木竹石圖軸

文徵明　雲山圖軸

文徵明　蘭竹卷

唐寅　一枝春圖軸

唐寅　溪橋策杖圖軸

唐寅　待隱圖卷

仇英　九成宮圖卷

陳淳　青山白雲圖卷

陳淳　松菊圖軸

文嘉　琵琶行圖軸

莫是龍　溪山初霽圖軸

李士達　寒林鍾旭圖軸

徐渭　孝陵詩畫圖軸

邢侗　文石圖軸

董其昌　倣北苑夏山欲雨圖軸

董其昌　盤谷圖書畫合璧卷

楊文驄　秋林遠岫圖軸

王建章　雲嶺水聲圖軸

卞文瑜　靜居圖軸

藍瑛　法郭河陽松巖話古圖軸

張瑞圖　拔嶂懸泉圖軸

黃道周　墨菜圖卷圖軸

黃道周　松石圖卷圖軸

文從簡　江山平遠圖軸

趙左　竹院逢僧圖軸

何騰蛟　高士觀瀑圖軸

倪鴻寶　文石圖軸

邵彌　江山平遠圖卷

朱耷　彩筆山水圖軸

道濟　東坡詩意圖冊

道濟　仿倪高士山水圖軸

道濟　幽泉殘雨圖軸

弘仁　古柯寒篠圖軸

清

髡殘　山水軸

龔賢　書畫合璧冊

傅山　斷崖飛帆圖軸

傅山　倒生栢圖軸

王鐸　仿巨然聽泉圖軸

王鐸　書畫合璧卷

毛奇齡　看竹圖軸

笪重光　柳陰釣船圖軸

王時敏　墨筆山水圖軸

王鑑　仿宋元各家山水圖冊

王翬　倣李營丘江山雪霽圖卷

王翬　倣巨然王蒙山水圖雙幅

王原祈　林壑幽棲圖軸

金農　馬軸

弘旿　仿唐六如山水軸

郎世寧　虎軸

金廷標　春元兆瑞圖軸

董邦達　倣黃鶴山樵長松幽壑圖軸

錢載　臨蘇東坡雨竹軸

翟大坤　高士聽泉圖軸

沈宗騫　山水軸

伊秉綬　孤鶴圖軸

湯貽汾　荻蘆問字圖軸

沈焯　觀蓮圖軸

張庚　竹林圖軸

張宗蒼　萬笏朝天圖軸

黃慎　仙子漁者圖軸

潘恭壽　雪中山水圖軸

奚岡　仿大癡山水軸

蔡嘉　仿倪山水軸

錢杜　盧山草堂步月詩畫圖軸

趙之謙　四時果實圖軸

一百六十件之目錄，具如上述；雖其中水準不齊，更不免有真贗混雜之弊，然以一外國人而能集此大成，要不能不為之驚嘆無已。抑有進者，上述之中，有「劇跡」與「絕品」數件，確堪稱之為稀世之珍而無愧者；；嗚呼，祖國之寶，而竟淪落異邦，永劫不返，殊可嘆也！

吳道子 《送子天王圖》

吳道子畫，傳世絕鮮，日本大阪美術館所藏之《送子天王圖》，（一名《釋迦降生圖》），雖鼎鼎大名，流傳可稽，但終未敢輕信其確為真跡也。

圖為白麻紙本，凡四接，高一尺一寸七分，長十一尺一寸六分，水墨畫，不具款。幅中寫異獸一，大小惡蛇七，天人天女十餘，有莊嚴者，有猙獰者，復有三首六臂者，光怪陸離，不可思議。而其中操旂旛劍戟鑪瓶筆硯諸具，則俱極古雅。主角淨飯王抱釋迦文佛步行，摩耶夫人與宮監後隨，前有天神作跪接狀；神氣生動，畫跡如新。卷首有「唐吳生送子天王圖，板橋鄭燮書籤。」題籤一條，圖首隔水前紙有「栝蒼王廉，以陝牧述職於朝，因獲觀於天界之禪室。洪武乙丑三月既望，廉識。」題語三十字。圖後復有歷代諸家題跋如下：

右送子天王吳生畫，甚奇；建康曹仲元拜閱，時昇元二年夏五望日也。

《瑞應經》云：淨飯王嚴駕抱太子謁大自在天神廟時，諸神像悉起禮拜太子足，父王驚嘆曰：「我子於天神中更尊勝，宜字天中天！」

泰昌紀元八月之望，購得韓氏《送子天王圖》，為唐吳生筆，是天下第一名畫，存良太史故物也。卷尾《瑞應經》語，為李伯時小楷，伯時畫師道子，宜其珍重乃爾。前後用乾卦圖書，紹興小璽，出宋思陵睿賞。曲腳封字印，悅生葫蘆圖書，實賈秋壑之秘藏。中間慧辯，乃子固老友，此山則子昂碩交，皆方外名流也。魏國屬仲穆所用，朱芾係孟辨之章，皆藝林宗工也。以至「安陽老圃」、「虞杼基本初」、「重鼎」三印，是鍾太傅季直表中，並為故家韻士。其他印識尚多，雖未能詳悉，亦一時真賞云。載按：此圖落筆奇偉，形神飛動，是吳生擅場之作，豈僅如沈括《圖畫歌》云：「操蛇惡鬼吐火歌，鏧名道子傳姓吳」而已？爰述贊曰：「道元畫本，才高氣揚；傳播萬古，於唐有光。媲美顧陸，齊名衛張；展觀送子，日觀天章。」越三日，清河張丑在寶米軒審定真蹟秘玩。

辛未閏七月，慈谿姜宸英、江都禹之鼎同觀於洞庭東山席氏之受祉堂，敬題。

蘇長公嘗謂君子之於學，百工之於技，自三代歷漢，及唐而備。詩至杜子美，文至韓

退之，書至顏魯公，畫至吳道子，古今之變，天下之能事畢矣！故後世推為百代畫聖，而傳留絕少。所見石刻《先聖行教像》、《觀音像》，揮灑流動，神到筆隨，其精妙已覺前無顧陸，仍以不得見真蹟為憾。是圖耳熟已久，今得拜觀，更覺神采飛越，用筆直如發矢，彎如屈鐵，游刃餘地，運斤成風，真所謂筆所未到氣已吞也。至於形狀塊奇，毛髮欲豎，猶能驚風雨，泣鬼神。聞其平昔於界筆直尺，幾無所假，故早年行筆差細，中年如蓴菜條，每於焦墨痕中，旁施微染，自然超出絹素，按之一一悉合，是盛年得意作，無可疑者。計海內流傳：自南唐曹待詔至北宋李伯時，旋入思陵御府，後歸賈師憲，元季時經慧辯、此山、仲穆、孟辨諸家真鑑；及明而韓存良、張青父先後寶藏，王希陽、吳原博曾經審定。迨國朝則姜西溟、禹慎齋得觀於洞庭席氏，道光間羅蘿邨侍郎始獲於京師，中間珍異者尚不乏人。宜其歷劫不磨，千餘年而紙墨如新，神物所在，豈真有吉羊雲護持者耶？咸豐八年仲夏，借留十日於汾江西園，晨夕敬閱，書此以歸之。南海孔廣陶。

後復有孔氏題詩一首，不具錄。

省齋案：生平所見唐畫真跡，唯有先外舅舊藏之閣立本《歷代帝王圖》為確然無疑。此吳道子《送子天王圖》雖人物生動，衣帶飛舞，其筆墨與史載世傳者似相符合，但鄙見終斷

其決非真跡，不過為後人高手之摹本耳。

雖然，此圖之是否真跡姑勿論，要不失為一極有價值之名跡；以較該館中同時所藏之所謂「張僧繇《五星二十八宿神形圖》」者，所勝何止千萬，固不可同日語也。

董源《谿山行旅圖》

一九五三年秋，余小遊日本之京都。九月二十日，承京都博物館島田修二郎之邀，偕往小川氏尚簡齋拜觀鼎鼎大名之董源《谿山行旅圖》。小川別墅位置於京都著名風景區之鹿谷，壞接東山三十六峰；園中樹木成蔭，唯聞蟬鳴，古松萬千，一望無際。

主人小川夫人出迎，彬彬有禮，慇懃相待。茶畢，鄭重以圖見示。圖盛於盒，外裹錦緞；懸諸壁際，神彩奪目。

圖為絹本長軸淡墨山水。圖中有林巒，有溪屋，有橋舟，有人物；布置幽邃，烟雲滿幅。圖首有一段已斷，係接補者，絹色之新舊與墨色之濃淡，皆顯然可見；但此係小疵，固無傷大體耳。

圖旁右上端有題籤「董北苑谿山行旅圖神品」十字，下鈐「遜之」、「烟客真賞」二方印，左下角復有「太原王遜之氏珍藏圖書」長方印一，蓋此圖曾經清初四王之首王時敏氏珍藏者也。

有董其昌跋，題在綾本，裱於圖之右旁，句曰：

余求董北苑畫於江南不能得，萬曆癸巳春，與友人飲顧仲方第，因語及之。仲方曰：公入長安，從張樂山金吾購之，此有真跡，乃從吾郡馬耆清和尚往者。先是余少時於清公觀畫，猶歷歷在眼，特不知其為北苑耳。比入都三日，有徽人吳江村持畫數幅謁余，余方蕭客，倦甚，未及發其畫，首叩之曰：「君知有張金吾樂山否？」吳愕然曰：「其人已千古矣！公何為詢之亟也？」余曰：「吾家北苑畫無恙否？」吳執圖以上曰：「即此是。」余驚喜不自持，展看三次，如逢舊友，亦有冥數云。辛丑五月廿六日記。

圖左旁思翁復有題記曰：

此畫為《谿山行旅圖》，沈石田家藏物；石田有自臨《谿山行旅》，用隸書題款，亦妙手也。玄宰。

省齋案：此《谿山行旅圖》又名「江南半幅」，因僅係全圖之半，餘半幅早已失存

也。此圖除載《宣和畫譜》外，並見張丑《清河書畫舫》、《書畫見聞表》、陳繼儒《妮古錄》、汪砢玉《珊瑚網書畫錄》、卞永譽《式古堂書畫彙考》、郁逢慶《書畫題跋記》、吳升《大觀錄》、以及《佩文齋書畫譜》等著錄，為董氏傳世之赫赫名跡。小川當年之獲是畫，乃得自我國羅振玉者云。

觀畢，應主人之請，在「芳名錄」上簽名並題記如下：

一九五三年九月二十日，來此拜觀珍藏中國名跡，欣賞萬分。謹書此以誌不忘。朱省齋記。陪觀者有島田修二郎先生，並識。

董北苑《寒林重汀圖》

北苑真跡之在東瀛者，僅得其二：一為《谿山行旅圖》，即世所謂「江南半幅」者；一即《寒林重汀圖》，董其昌題謂「魏府收藏董元畫天下第一」者也。

《谿山行旅圖》為小川氏所藏，余前既為文記之矣；《寒林重汀圖》則為黑川氏所藏，今則陳列於蘆屋市「黑川古文化研究所」，公開展覽。

黑川所藏，十九為明清之作，且多凡品，宋畫則僅得此幅，而又特精，誠可謂鶴立雞群者也。是幅絹本，寫塞林重汀，一目無遺。

案：《宣和畫譜》之記董元作山水，有曰：

至其出自胸臆，寫山水江湖，風雨溪谷，峰巒晦明，林霏煙雲，與夫千岩萬壑，重汀絕岸，使覽者得之，真若寓目於其處也；而足以助騷客詞人之吟思，則有不可形容者。

今觀此圖而益信。

——戊戌初春於九龍蝸居

李成《讀碑窠石圖》

李成真跡，世不經見；此《讀碑窠石圖》曾經清名鑑賞家安儀周所收藏，著錄於《墨緣彙觀》，並見於宋《宣和畫譜》，真而且精，誠為天壤之瓌寶，固不僅價值連城而已也。

《墨緣彙觀》之載此圖曰：

絹本，雙軿闊掛幅，長三尺七寸，闊三尺七分。圖以水墨作平遠之景，位置奇逸，氣韻深厚，樹木虬屈，坡石蒼潤；於林木平夷之處，作一大碑，龜首如生。其碑正面上首，微有字形，一人戴笠跨驢仰觀，一童持杖旁立；畫法高古，得唐人三昧。碑之側首小楷一行，款書「王曉人物李成樹石」八字。昔米元章見真蹟二本，欲作「無李」論者，因其人品最高，不輕與人作畫，故有是語，蓋當時去李未遠，所傳真蹟，米老豈前盡見哉？窺其意，甚言其少耳！後人恐妄為稱許，以致多有泯沒，然此幅非郭許可能方駕，且款書朗朗。考王曉世無別蹟，《圖繪寶鑑》云：「曉畫嘗於李成《讀碑

《圖》上見之」，即此亦可知為真蹟無疑矣。右下角有一朱文半印，左下角有「內方外圓」一印，及朱文孫承澤印。考古人合作之蹟，宋人絕少，此幀得具北宋兩名家，世所希有者，當稱神逸奇妙之品。向見三韓蔡氏所藏李成《觀碑圖》，雖真，不免院體習氣。宋人之筆，又見李唐《魏武觀碑圖》，較此遠甚，亦是為李氏作簡略曰：

《歷代畫史彙傳》本《宋史》本傳、《宣和畫譜》、《宋朝名畫評》、《宋朝事實類苑》、《圖繪寶鑑》、《聞見後錄》、《夢溪筆談》、《釣磯立談》、《揮塵後錄》諸書而

李成，字咸熙，長安人，唐宗室。後避地北海，居營邱，舉進士，為光祿丞，以孫宥侍制貴贈紫金光祿大夫。山水林木，平遠險易，縈帶曲折，飛流危棧，斷橋絕澗，吐其胸中而瀉之筆下，如孟郊之鳴於詩，張顛之狂於草，不但當時稱第一，實可師百世者也。龍水亦稱奇絕。蓋成以儒道自業，善屬文，喜琴奕，氣自不凡，而磊落有大志；因才命不偶，遂放情於詩酒，寓興於畫理云。

又記王曉曰：

王曉，泗水人（《圖繪寶鑑》作泗州），善翎毛蓁棘，師郭權輝，鷹鷂卒至其妙。能畫人物。

省齋案：李成畫師荊浩，而冰寒於水，其所畫山水，掃千里於咫尺，寫萬趣於指下；而平遠寒林，尤其特長，同時許道寧、翟院深、范寬、郭熙輩皆師之，識者評為「古今第一」，非過譽也，至王曉之作，更不經見，此圖中之人物，有如鐵線勾成，誠絕品也。

又案：大阪美術館之對此畫也，初不重視（今村龍一氏當時且疑為明代摹本），經余擊節賞嘆後，大為驚愕，始知此畫乃確乃真跡，遂喜出望外，奉為至寶。董其昌曰：「書畫之道，談何容易！」旨哉言乎。

宋徽宗 《寫生珍禽圖》

宋徽宗《寫生珍禽圖》卷，亦有隣館中所藏中國名畫之一。卷高八寸五分，長一丈六尺三寸。圖為素牋本，無款，水墨寫花竹雀鳥之屬，凡十二接，每接縫上押雙螭方璽，卷前有「政和」、「宣和」二璽，卷後並有梁清寫、梁清標等收藏印。

是卷原為清內府所藏，見《石渠寶笈・初編》著錄。畫共十二段，每段並有清高宗題字。次序如下：

第一圖為「杏花啼鳥」，清高宗題為「杏苑春聲」。

第二圖為「榴花畫眉」，清高宗題為「薰風鳥語」。

第三圖為「栀子練雀」，清高宗題為「簧蔔栖禽」。

第四圖為「木槿戴勝」，清高宗題為「葵花笑日」。

第五圖為「雨梢立雀」，清高宗題為「碧玉雙樓」。

第六圖為「晴篠嚶鳴」，清高宗題為「淇園風暖」。

跡，且出自道君親筆，斷無疑也。

省齋案：此卷筆墨與格局，與友人譚區齋舊藏之《四禽圖》卷，殆相髣髴，不僅確係真

第十二圖「沙鳥雙雛」，清高宗題為「樂意相關」。

第十一圖「莎草鶺鴒」，清高宗題為「原上和鳴」。

第十圖為「古翠棲紅」，清高宗題為「古翠嬌紅」。

第九圖為「梅幹春鳩」，清高宗題為「疏枝喚雨」。

第八圖為「叢篁鳥語」，清高宗題為「翠篠喧晴」。

第七圖為「疏幹棲禽」，清高宗題為「白頭高節」。

宋元明各家名繪冊

有隣館中藏有我國歷代畫冊甚多，真贗相雜；余以友人島田修二郎之鄭重介紹，承主事者藤井紫城殷勤招待，特精選三冊，以供鑑賞。（一）宋元合璧冊，（二）宋元明各家山水集冊，（三）元明人山水集冊，分記如下：

（一）宋元合璧冊

宋元合璧冊，絹本，八開，為趙昌、高懷寶、劉松年、趙孟籲、王淵、張可觀、吳廷暉、李息齋之作。中以高懷寶之《鵓鴿圖》為最精，惜絹甚殘破，未免美中不足耳。

（二）宋元明各家山水集冊

宋元明各家山水集冊，紙本，六開，為馬遠、方方壺、徐賁、唐棣、趙元、王紱之作。前頁高約尺許，闊約二尺餘，水墨，寫崇山峻嶺，

其中余所最欣賞者，為徐賁及趙元兩開。

茂林修竹，室內一人，旁列蘭盆。左上角自題曰：

> 何當風月下，相對說無生。
>
> 色映千華偈，香同九畹英。
>
> 吟詩憐楚澤，分坐憶南屏。
>
> 瑤草穿階綠，幽蘭入夢清。
>
> 隱居結蓮社，地僻無人聲。

—— 至正五年春二月，徐賁贈文遠道兄作

後頁高闊略同，水墨，寫竹林結舍，主人觀書，童子捧茶；一客拄杖，一童攜琴，過橋

來訪。左上角自題曰：

至正辛丑秋日，寫《友竹圖》於存存齋。趙元。

又有王敏道一題，曰：

錢郎友竹久相宜，竹友錢郎即舊知；
高節總無塵俗界，虛心並有歲寒期。
王猷逕造非今日，蔣詡論交是昔時；
更愛此君何處好，清風吹我鬢成絲。

——太原王肄題，時年七十有一矣

（三）元明人山水集冊

元明人山水集冊，六開（前二幅絹本，後四幅紙本），為趙子昂、盛子昭、文徵明、陸師道、陳道復、居節之作。余最賞其中第一開趙子昂及第四開陸師道之作。趙幅絹本，高及二尺，闊一尺餘，淡設色，寫林陰亭子，亭內賓主同坐，展卷讀畫，亭外一童捧盤，亭後高

山兩重。右上角自題曰：

枕簟入林僻，茶瓜留客遲。子昂。

陸幅紙本，尺寸略同，水墨細筆，寫峻嶺崇山，高閣臨水。右上角正楷自題曰：

君家東海上，學道師浮邱。來往三神山，戲步弱水流。飄然立九峰，西來過長洲。愧非采真侶，幸接餐霞儔。頗聞左虛勝，不減方壺游。金庭開浩蕩，神景佇真遊。願執化人袪，御風一夷猶。翛然復東邁，風雨靈威愁。聊寫仙人居，贈子先臥遊。柘湖過訪，因談其區林屋之勝；想像為此，且以為後遊張本云。師道。

省齋案：以上宋元明各家山水集冊及元明人山水集冊，俱嘗見李佐賢《書畫鑑影》著錄云。

省齋又案：以上所記藤井氏有隣館所藏之宋元明冊，嚴格言之，既不甚完整，更難言精彩，以較小川氏尚簡齋所藏之《宋人集繪》，瞠乎遠矣。

《宋人集繪》，十開，次序如下：

（一）閻仲《空林雨牧圖》，

（二）吳炳《淥池濯素圖》，

（三）林椿《榴花山鳥圖》，

（四）劉松年《雪溪舉網圖》，

（五）李嵩《畫闌遊賞圖》，

（六）馬麟《茉莉舒芳圖》，

（七）夏珪《松巖靜課圖》，

（八）陳珩《秋塘郭索圖》，

（九）葉肖巖《苔磯獨釣圖》，

（十）李東《寒濤捲蜃圖》。

以上十開，每開俱有安儀周藏章，冊中並有「乾隆鑑賞」、「三希堂精鑑璽」、「宜子孫」等印，冊尾復有「恭親王」、「清白傳家澹泊明志」等印。頁頁皆精，其中尤以劉松年《雪溪舉網》一圖為無上神品。此頁上並有「紀察司」半印、「信公珍賞」、「會侯珍藏」等印，可見此圖亦曾入耿氏之秘笈者。

冊尾並夾有未裱入之羅振玉題記一紙，句曰：

此冊由安麓村家貢入天府，後咸同朝以賜恭忠親王，每葉籤題乃高宗朝南齋供奉所加，有未盡當者。如陳珩《秋塘郭索》是姜福興筆，葉肖巖《苔磯獨釣》乃夏禹玉筆，夏珪《松巖靜課圖》當是南宋初年畫院人作，其人蓋北宗而略參用南法者也，不能確定其名矣。

牧谿畫與梁風子畫

一九五四年冬，余又作西京之遊，時適京都博物館展覽牧谿墨寶，遂往參觀，則大名鼎鼎之《墨猿》、《仙鶴》、《觀音》三圖，赫然在內焉。

圖為絹本，墨畫，尺寸相同，三幅俱為日本政府所列為「國寶」者，鄙見以《墨猿》一幅最得神趣，堪稱絕品。

省齋案：牧谿之作，在日者尚有《柿圖》、《栗圖》、《羅漢圖》、《老子圖》、《昇龍圖》、《臥虎圖》、《群猿圖》、《雙鳩圖》、《枯木竹雀圖》、《蜆子和尚圖》、《杜子美圖》等十餘件，雖未敢輕信其是否全為真跡，但均極為日本朝野人士所重視云。

　　　　　※　　　※
　　　　　　　　※

一九五五年十二月十日，東京國立文化研究所舉行「梁楷名作展覽」，余承所長田中一

松氏及京都博物館島田修二郎氏之邀，欣然前往。是日所展覽者共九幅，內紙本四件，絹本五件，畫名如下：

（一）出山釋迦圖（絹本著色）

（二）雪景山水圖（絹本著色）

（三）雪景山水圖（絹本著色）

（四）六祖截竹圖（紙本墨畫）

（五）李白行吟圖（紙本墨畫）

（六）寒山拾得圖（紙本墨畫）

（七）布袋圖（紙本墨畫）

（八）水鴉圖（絹本墨畫）

（九）蘆鴨圖（絹本墨畫）

以上九件之中，鄙見以為《六祖截竹》與《李白行吟》二圖，不僅確係真跡，且可謂為無上之神品。此外如《出山釋迦》與《雪景山水》二圖，雖筆墨精妙，其為宋畫無疑，但以風格論之，是否為風子之作，則未敢輕斷耳。

宋徽宗《五色鸚鵡圖》

宋徽宗《五色鸚鵡圖》卷，清內府舊藏，民初流往日本，為山本悌二郎氏所得。圖為絹本，設色，高一尺七寸七分，長四尺一寸七分，圖首徽宗「瘦金體」書題曰：

五色鸚鵡，來自嶺表，養之禁籞，馴服可愛；飛鳴自適，往來於苑囿間。方中春繁杏遍開，翔翥其上，雅詫容與，自有一種態度；縱目觀之，宛勝圖畫，因賦是詩焉：

> 天產乾皋此異禽，遐陬來貢九重深；
> 體全五色非凡質，惠吐多言更好音。
> 飛翥似憐毛羽貴，徘徊如飽稻粱心；
> 緗膺紺趾誠端雅，為賦新篇步武吟。

款署已缺數字，惟「天下一人」之簽押尚可略見。又款署上鈐有「御書」一璽，亦復

顯然可辨。此外，圖中之收藏章有元「天曆之寶」一璽，清「乾隆御覽之寶」、「乾隆鑑賞」、「三希堂精鑑璽」、「宜子孫」、「嘉慶御覽之寶」各璽，以及「商丘宋犖審定真蹟」、「張允中藏」等章；前隔水有「米芾畫禪煙巒如覿明說克傳圖」章用錫」大方印一，後隔水有「戴明說印」、「宮保司馬之孫大司農之章」、「恭清王章」諸印。又卷首之題籤為宋漫堂隸書「宋徽宗五色鸚鵡（並題）神品西坡寶藏」十五字。

省齋案：我國歷代帝王之能畫者，自晉肅宗至清高宗，代不乏人；惟技藝超群，且真能以「詩書畫三絕」見稱於世而當之無愧者，僅宋徽宗一人而已。今觀此《五色鸚鵡圖》卷，益可證信。惟此卷一既流至日本，再復流往美國，從此稀世名跡，永劫不返，為可嘆惜耳。

省齋復案：山本悌二郎氏為日本之中國書畫名藏家，嘗著有《澄懷堂書畫目錄》一書，都十二卷，所載凡千餘件，其蒐集之勤且富，殊可驚佩。惟後人不能保其所遺，戰後盡售所有，迄今已無一存；其中除一小部分已流往美國外，其餘皆星散在其他日人之手云。

龔翠岩《駿骨圖》

龔開《駿骨圖》卷，素箋本，縱九寸九分，橫一尺八寸八分，水墨畫瘦馬一，右上角標題「駿骨圖」，左下角款書「龔開畫」，圖中空隙有乾隆御題詩（不錄），圖後龔氏自題曰：

一從雲霧降天關，空盡天朝十二閑；

今日有誰憐駿骨，夕陽沙岸影如山。

經言馬肋貴細而多，凡馬僅十許肋，過此即駿足；惟千里馬多至十有五肋，假令肉中畫骨，渠能使十五肋現於外；現於外，非瘦不可，因成此相，以表千里之異，尪劣非所諱也。淮陰龔開水木孤清書。

後楊維禎題曰：

誰家瘦馬鐵色驄，稜稜脊骨如懸弓。

吁嗟想是百戰後，主將棄之大澤中。

毛色模糊雪點黑，瘡瘢斑駁土花紅。

天寒歲晏道里遠，野秣幾時秋草豐。

吾聞天閑十二皆真龍，太僕品豆蚤莫供。

五花如雲肉如峰，生平不試汗血功。

只立閶闔生雄風，豈知驊騮在野食不充。

生有伯樂不奇逢，嗚呼相馬貴骨不貴肉。

開也畫圖無乃同，令我展圖三嘆心忡忡。

後倪瓚題曰：

憶昔升平貞觀年，八坊錦隊如雲烟。

當時下筆寫神駿，就中最數韓曹賢。

權奇五馬宋元祐，蘇黃賞嘆稱龍眠。

──鐵遙叟在清真之竹洲館，試郭玘墨

本朝天馬渥洼種，指顧千里寧加鞭。

饑食玉山之禾飲醴泉，龍驤虎躍何翩翩。

翰林仙人趙榮祿，畫法直度曹李前。

至今覽畫皆嘆息，真龍欲見無由緣。

淮陰老人氣忠義，短褐雪鬚當宋季。

國亡身在憶南朝，畫思詩情無不至。

宋江三十肖形模，鍾山鬼隊尤可吁。

高馬小兒傳意匠，詩就還成瘦馬圖。

夕陽沙岸如山影，天閑健步何由騁。

後世徒知繪可珍，孰知義士憤欲癭！

後龔璘題曰：

可可是蒺藜肥不得，骨如山立意如雲。

生成何用十五肋，羅帕銀鞍千百群；

——倪瓚

後陳深題曰：

駿馬昔未遇，芻豆或不飽。硉兀氣自奇，何至肋可數。

羸劣有若斯，夫豈千里具。畫此非徒作，深意蓋有寓。

楚冀與蒙莊，同此非馬喻。

——陳深

後俞焯題曰：

骨如山立意如雲，細肋安分十五勻；

因看兩冀詩與畫，千金買骨是何人。

——洛陽令俞焯

後楊羲題曰：

——高郵冀璹

自古稱良驥，以德不以力。來從渥洼水，汗血真可惜。

骨相既不凡，萬里方一息。臨陣協人心，屢戰殊無敵。

於茲筋力罷，瘦骨嗟多肋。翻鬣更垂頭，態度猶傑特。

少壯既為用，衰病那可斥。牧向華山陽，萋萋春草碧。

——吳郡楊壽

後謝晉題曰：

何年放汝華山陽，瘦骨稜層肉竟亡；

雙耳垂風寒欲墮，四蹄踣雪暖猶僵。

無人飼秣思天廄，失主哀鳴憶戰場；

房琯可憐遭貶斥，少陵曾賦病乘黃。

——謝晉

後劉益題曰：

百戰一身在，尫羸若堵牆；太平無事日，歸向華山陽。

未食天閑粟，形骸瘦不禁；何時逢伯樂，應重價千金。

——吉水劉益

後徐琠題曰：

題龔聖與《瘦馬圖》後：

右吳郡魏文忠所藏龔聖與《瘦馬圖》，聖與名開，淮陰人，在宋季以詩畫知名。其作此圖，蓋得杜子美〈瘦馬行〉之意。聖與首自題以詩，繼而題之者，會稽楊維禎而下凡若干人，皆託之馬以喻人，其辭意有足悲者；然余觀此圖，亦竊有疑焉。古之善畫者，貴得其神氣，不貴得其形似；聖與乃以《相馬經》言馬之千里者，其肋有十五，拘拘然如數而畫之；夫馬固有十五肋者，然不必畫也，畫之不已泥乎？余意曹霸、韓幹之畫馬，不若是也。且伯樂謂天下之馬，若滅若沒，若亡若失，不可以形容筋骨相也；可以形容筋骨相者，常馬耳。由此觀之，《相馬經》之言，亦未必然。如必以十五肋乃為千里馬，亦猶必十尺乃為文王，必三尺乃為周公也；是世俗之見，非豪傑

之見也。嗟乎，聖與既泥形而畫之，余又泥畫而論之，豪傑之士，將不併笑之耶？正統元年中春，翰林編修徐玒題。

後項元汴記曰：

右龔開，字聖與，別號翠岩，淮陰人。宋兩淮制置司監，當官入朝不仕。博聞多識，耿介不同流俗。作古隸，得漢魏筆，故其書上古典型具在，余家藏此，遂述所由。萬曆戊寅六年孟秋七月廿又四日，在赤松軒書。墨林項元汴。

後復記曰：

《圖繪寶鑑》所載聖與作隸書極古，善畫山水，師法二米，人馬師曹霸，描法甚麓；尤喜作墨鬼、鍾馗等類，怪偉奇特，自成一家。今觀此《嬴馬圖》詞翰，寄形寄意，益見所蘊。諸賢品題，盡燊其義；後人什襲流傳，迄今幾二百餘年，而紙墨完整，豈非有神物護持而何？來世子孫，宜加珍重，無忽！七月廿又四日，復開閱是卷，重言。

龔翠岩負荊楚雄俊之材，宋末父子陷元，逆旅荒寂，無几榻，每得片紙，令兒俯伏，於其背上作馬，充數日之食。生平有山中鬼隊，出奇神變；又寫宋江三十六人，形模雄怪，皆以寓其歷落忠義之氣。去年冬，余舟過吳，得其《羸馬圖》，有楊鐵崖、倪雲林跋，更足珍秘。春來重裝，思欲題一詩於後，逡巡落筆，思杜工部〈瘦馬行〉，誰能及之？因書卷尾：

後高士奇題曰：

東郊瘦馬使我傷，骨骼硉兀如堵牆；
絆之欲動轉欹側，此豈有意仍騰驤。
細看六印帶官字，眾道三軍遺路旁；
皮乾剝落作泥滓，毛暗蕭條連雪霜。
去歲奔波逐餘寇，驊騮不慣不得將；
士卒多騎內廄馬，惆悵恐是病乘黃。
當時歷塊誤二蹶，委棄非汝能周防；
見人慘澹若哀訴，失主錯莫無晶光。

天寒遠放雁為伴，日暮不收鳥啄瘡；

誰家且養願終惠，更試明年春草長。

——康熙戊寅夏六月廿七日晚涼書，江邨高士奇

此後復有梁詩正、汪由敦、沈德潛二題，惟悉係所謂「恭和」乾隆之「御題詩」者，不具錄。

又卷首有乾隆御筆題籤「龔開駿骨圖・神品・古香齋秘玩」十二字，卷中復有乾隆御璽二十及項子京、李君實、高江村、安儀周、陸樹聲等名鑑賞家收藏印三十餘，琳瑯滿目，洋洋大觀。

省齋案：龔開畫馬，其筆墨雖不足與曹、韓、李、趙[10]相比，但其畫傳世絕稀，且此圖殆用以自喻，含意極深，並見《墨緣彙觀》、《石渠寶笈》，以及《穰梨館過眼錄》等各家著錄，尤非尋常之畫可比。嗟乎，如此名跡，而竟流落海外，深可嘆也！

曹霸、韓幹、李公麟、趙孟頫。

宮素然《明妃出塞圖》卷

宮素然畫，世所罕睹，現藏日本大阪美術館。故阿部房次郎氏所寄贈之宮素然《明妃出塞圖》卷，實為不佞生平所僅見者也。

卷為紙本，高約一尺，長二丈餘，（圖五六尺，跋一丈餘），墨畫白描，寫人物犬馬之屬，精細絕倫，奕奕如生。尤難能者，塞外風寒蕭瑟之狀，均於各人之面部及衣褶充份表現之，誠不能不令人嘆為觀止。

是卷為清名藏家梁蕉林所舊藏，圖首上下端有「棠邨」、「蕉林書屋」二印，卷中騎縫亦均有「棠邨」押章，後並有「蕉林梁氏書畫之印」。旋歸陸篤齋，有「篤齋審定」、「歸安陸學源篤齋收藏」暨「宣公三十五世孫」諸印。後歸景劍泉，卷首題簽即為其所書，曰：「鎖陽宮素然明妃出塞圖紙本神品上上劍泉寶藏」，後隔水併有「劍泉平生癖此」及「景氏於孫寶之」二印。最後歸顏世清，阿部氏之得此，殆自顏氏之手耳。

省齋案：宮素然北宋末人，其畫除此《明妃出塞圖》外，絕不經見，故此圖殆可謂之

「孤本」，珍貴可想，又圖末並有「招撫使印」一，更足生色。卷後復有陸勉，孫寧諸氏題詠，不具錄。

宋人臨盧鴻《草堂十志圖》

宋人臨盧鴻《草堂十志圖》卷，現亦藏日本大阪美術館。紙本，水墨，圖共十幅，俱高九寸八分，長一尺九寸三分。

十圖名目如下：

草堂

橛館

冪翠庭

期僊磴

洞元室

滌煩磯

倒景臺

枕烟廷

圖後歷代諸家題跋如下；

金碧潭

雲錦淙

在昔有志士，隱居嵩高峰。行義槩四海，矯若人中龍。

天子念治具，詔書訪孤蹤。既求亦竟往，去就何從容。

架巖結茅屋，虛砌麗蕪封。身雖草土間，道為世所宗。

攀磴采石華，引手接雲松。朗揖謝污瀆，長咲紫烟重。

不能諧聖君，豈徒媿萬鍾。安得斯人起，千載已相從。

——范德機

此唐盧鴻隱居十景也。山水之清妍，游憩之暢適，宛然在目，畫者之得意矣。然當開元初，玄宗能下鴻，鴻宜出而終於不出，豈山水能留人耶？夫豈天寶之怠荒，鴻亦微有先見其兆歟？不然天之生材，豈虛生也哉，蓋將以用世也；而乃固然何耶？雖然，鴻能礪清介之操，玄宗能崇廉退之風，其亦可謂賢矣。嵩山岩岩，茲景宜自若也，不知今有其人乎？何其久無聞也！而使鴻得專之，余於此又不能無慨焉。

宋人臨盧鴻《草堂十志圖》

——洪武十一年春二月晦日，同郡潘從善題

昨蒙示教唐盧鴻《草堂十志圖》，敬成四韻錄呈，伏祈是正。升齋先生尊侍前。

真隱高人志，徵賢聖主心。思榮成野服，落魄付瑤琴。
春日亭臺靚，秋風澗壑深。令名誰可竝，崧岳起層陰。

——洪武己未冬長至後三日，僑居胡伯霖書於實氏得月樓

嘗閱筠清館覆刻定武蘭亭榮芑本，明韓逢禧跋云：『先宗伯謂，萬曆間有骨董客陳海泉者，將朱成國家書畫，虞世南廟堂碑真蹟，懷素自敘，盧鴻《草堂圖》及定武蘭亭，至嘉禾售項墨林等語，世代綿遠，兵燹迭經，名蹟誠有日少之嘆。』素師自敘詒晉齋集云：『入內府定武榮芑本。吳平齋謂，石雲老人已效昭陵故事；惟虞蹟廟堂碑，近匋齋贈歸余所，今得此圖，具有項氏各印，即係朱忠僖舊物，且與虞蹟孔碑，同見於吳其貞書畫記內，所謂境界奇特，全無畫家氣象，得於山水性情而成。』內一圖中繪草堂，四隅八方，面面旋轉，皆向於草堂，如堪輿家所畫風水圖，此古今未有之作，乃始見於此。而畫法高古，氣韻渾厚，真超格神品也！』或云是李龍眠，議論紛紜，為古今疑案。後元人題跋，亦未言是誰之作。在吳記卷乙別一卷，與此相彷彿，

多各體書十志詩者，亦載吳記。余驗此卷是澄心堂紙，細滑如春葱，知非唐物，心擬龍眠跡，不敢遽謂然也；偶檢周密《雲烟過眼錄》，始知別卷多各體書詩者，為南宋林彥祥臨本，然則旁引曲證，此卷其出龍眠真筆，夫復何疑？余深喜考據得當，堪以懸定唐宋畫派，因賦歌於左：

隱居十志繪盧鴻，佳紙澄心滑似葱；
明代藏於朱國公，海泉售項述韓嵩。
素師敘入乾清宮，定武蘭亭殉粵東；
虞蹟孔碑會始終，其貞記載墨緣同。
草堂一景奇無窮，圖像堪輿論水風；
樹石垣地旋轉蓬，八方四隅向當中。
古今未有別凡工，別卷多詩畫派通；
林彥祥臨筆所宗，龍眠真本此真龍！
賦歌鑑賞，非自信雙瞳。

——光緒戊申人日，完顏景賢燕居題記

省齋案：此圖是否李龍眠筆，未敢輕斷，愚見仍以原題「宋人」為宜。惟作者筆墨高

超，自非高手不克臻此，謂之神品，非虛譽耳。

復案：盧鴻《草堂十志圖》原本真跡，十餘年前尚藏於北京故宮博物院，現則藏於台灣，詳見《石渠寶笈・續編》「重華宮」著錄。

又案：《新、舊唐書》：

盧鴻，一作盧鴻一，字浩然，范陽人。善篆籀，畫山水樹石，得平遠之趣；筆意位置，清氣襲人，與王維埒。隱嵩山，玄宗備禮徵之，至東都，拜諫議大夫；固辭還山，賜隱居服，官營草堂，聚徒至五百人，號其居曰「寧極」，有《草堂十志》圖、詩。

再案：《宣和畫譜》之所載，有「畫草堂圖世傳以比王維輞川草堂」云。

鄭思肖墨蘭卷

鄭所南畫，世不經見。是圖紙本，墨畫，高八寸五分，長一尺四寸一分。畫蘭一枝，筆墨雅澹，清勁絕俗。圖右首自題曰：

　　向來俯首問羲皇，汝是何人到此鄉？
　　未有畫前開鼻孔，滿天浮動古馨香。

<div align="right">——所南翁</div>

書法瀟洒，一如其畫。圖中藏章，除清內府八璽外，復有宋犖等印。圖後另紙有鄭元祐、王冕、段天祐、祝允明等十餘人跋，亦復精采絕倫。

案：鄭思肖，字所南，一字憶翁，連江人。初名某，宋亡，改思肖，即思趙，所南、憶翁、皆寓意，示不忘宋也。初以太學上舍應博學弘詞科，會元兵南下，叩闕上書，不報；宋

亡，隱居吳下，自稱三外野人；坐必南向，歲時伏臘，輒望南野哭，再拜乃返；聞北語，必掩耳亟走，人知其孤僻，亦不以為怪。工畫墨蘭，自易代後，為蘭不畫土，或詰之，則云：「土為番人奪去，汝猶不知耶？」不欲與，雖迫以權勢，不可得。終身不娶，浪遊無定跡。疾亟，屬其友唐東嶼為書一牌位，曰：「大宋不忠不孝鄭思肖」，語訖而卒。有詩集曰《心史》，所言多種族思想語，舊無傳本，明崇禎時於吳中承天寺井中出之；有鐵函封緘，世稱《鐵函心史》，亦稱《井中心史》。

又案：與所南同時以畫蘭名者，尚有趙子固，亦高士也；惟子固遺世之作尚多，所南則殆僅此卷，堪稱「孤本」。嗚呼，如此名跡，乃竟流落海外，殊可嘆也。

易元吉 《聚猿圖》

易元吉《聚猿圖》，絹本、墨畫，高一尺三寸二分，長四尺七寸，寫山谿林壑，黑白猿三十餘出沒其間，筆墨生動，曲盡其態。

圖中清高宗題曰：

刻意入山居，傳神寫戲狙。詭稱君子變，沐比楚人如。

掛樹騰而逝，飲泉軒且渠。不因眈置酒，羈絡詎加諸。

——乾隆乙亥春，御題

後幅錢舜舉跋曰：

長沙易元吉，善畫。早年師趙昌，後恥居其下，迺入山中隱處，陰窺獐猿出沒，曲盡

其形；前無古人，後無繼者。畫史米元章謂在神品，余嘗師之。今見此卷，惟有敬服。吳興錢選舜舉跋。

又案：郭若虛《圖畫見聞誌》曰：

省齋案：此圖雖無作者款識，但其為真跡，毫無疑義。三十年前為吾友溥心畬所藏，是以中有「西山牧墅」及「西山逸士心畬鑑賞」諸藏章；至心畬之得此，乃由前清恭親王所家傳，觀圖中復有「皇六子和頤恭親王」之章，足為佐證也。

易元吉，字慶之，長沙人。靈機深敏，畫製優長，花鳥蜂蟬，動臻精奧。始以花果專門，及見趙昌之跡，乃歎服焉。後欲以古人所未到者馳其名，遂寫獐猿。嘗遊荊湖間，入萬守山百餘里，以覘猿狖獐鹿之屬，逮諸林石景物，一一心傳足記，得天性野逸之姿。寓宿山家，動經累月，其欣愛勤篤如此。又嘗於長沙所居舍後，疏鑿池沼，間以亂石叢花，疏篁折葦，其間多蓄諸水禽，每穴窺伺其動靜遊息之態，以資畫筆之妙。治平甲辰歲（英宗元年，公元一〇六四）景靈宮建孝嚴殿，乃召元吉畫迎釐御辰，其中扇畫花石珍禽，又於神遊殿之小屏畫牙獐，皆極其思。元吉始蒙其召也，欣然聞命，謂所親曰：「吾平生至藝，於是有所顯發矣。」未幾，果勅令就開先殿之西

廡，張素畫《百猨圖》，命近要中貴人領其事，仍先給粉墨之資二百千。畫猨繞十餘枚，感時疾而卒。元吉平日作畫，格實不群，意有疏密；雖不全拘師法，而能伏義古人，是乃超忽時流，周旋善譽也。向使元吉卒就百猨，當有遇於人主；然而遽喪，其命矣夫！

記蘇東坡《寒食帖》

蘇黃佳氣本天真，姑射豐姿不染塵；

筆頓墨豐皆入妙，無窮機軸出清新。

——劉墉〈論書絕句〉

乙未（一九五五年）驚蟄，余在東京，曾撰〈蘇東坡黃州寒食詩帖卷〉一文，如下：

宋代四大書家「蘇黃米蔡」，東坡居首；而蘇書之傳世者，則以《黃州寒食詩帖》為最，殆亦為世人所公認。是卷紙本，高九寸五分，長五尺五寸（連黃跋），包首宋緯絲，松竹交間，古趣盎然。籤題為梁節庵書，曰：

宋蘇文忠黃州寒食詩帖真蹟，張文襄稱為海內第一，意園物，獻龕藏，宣統癸丑二月，梁鼎芬題記。

引首乾隆御筆「雪堂餘韻」四大字，紙仿澄心堂，上繪茶花一枝，極綺麗之致。前隔水綾上併有乾隆御筆籤題，曰：「蘇軾黃州詩帖，長春書屋鑑賞珍藏，神品。」卷身蘇書〈寒食〉詩曰：

自我來黃州，已過三寒食。年年欲惜春，春去不容惜。

今年又苦雨，兩月秋蕭瑟。臥聞海棠花，泥汙燕支雪。

闇中偷負去，夜半真有力。何殊病少年，病起頭已白。

春江欲入戶，雨勢來不已。小屋如漁舟，濛濛水雲裏。

空庖煮寒菜，破竈燒濕葦。那知是食寒，但見烏銜紙。

君門深九重，墳墓在萬里。也擬哭塗窮，死灰吹不起。

——右黃州寒食二首

信筆揮毫，飛舞飄逸，無意求工，乃臻絕境，誠不能不謂之嘆觀止矣！後黃山谷跋曰：

東坡此詩，似李太白，猶恐太白有未到處。此書兼顏魯公、楊少師、李西臺筆意，試使東坡復為之，未必及此。他日東坡或見此書，應笑我於無佛處稱尊也。

書法亦跌宕縱姿，足以相儷，儻謂之雙絕，蓋亦未嘗不可也。後張季長題曰：

東坡老仙三詩，先世舊所藏，伯祖永安大夫，嘗謁山谷於眉之青神，有攜行書帖，山谷皆跋其後，此詩其一也。老仙文高筆妙，粲若霄漢雲霞之麗；山谷又發揚蹈厲之，可為絕代之珍矣。昔曾大父禮院官中秘書，與李常公擇為僚，山谷母夫人，公擇女弟也，山谷與永安帖，自言識先禮院於公擇舅坐上，由是與永安游好，有先禮院所藏照陵御飛白記，及曾叔祖盧山府君志名，皆列《山谷集》，惟諸跋世不盡見。此跋尤恢奇，因詳著卷後。永安為河南屬邑，伯祖嘗為之宰云。三晉張績季長甫懿文堂書。

又此題前有董玄宰題曰：

余生平見東坡真跡，不下三十餘卷，必以此為甲觀，已摹刻戲鴻堂帖中。董其昌觀並題。

又蘇書、黃跋間空隙有乾隆御題[11]曰：

東坡書豪宕秀逸，為顏楊以後一人。此卷乃謫黃州日所書，後有山谷跋，傾倒已極，所謂無意於佳乃佳者。坡論書詩云：「苟能通其意，常謂不學可。」又云：「讀書萬卷始通神」。若區區於點畫波磔間求之，則失之遠矣。乾隆戊辰清和月上澣八日，御識。

張題後，羅雪堂題曰：

先師張文襄公，嗜東坡書，光緒壬寅，公建節武昌，以此卷及內府藏檀木詩為第一。客有持此卷請謁，公賞玩不置，謂平生所見蘇書墨跡，以此卷及內府藏檀木詩為第一。客喜甚，言將奉獻，並微露請求意。公曰，時已仲春，貂裘適可付質庫，若以價相讓，當留之，否則，不敢受也。客大失望，因求公題識。時方向夕，公乃張宴邀端忠敏、梁文忠、馬季立孝廉與余同誌之。

是卷下端紙有焚痕，蓋初經圓明之災時所遺留者也。乾隆御題則係擦去後重書者，蹟痕亦復顯然可見，合併誌之。

賞之。且語眾曰，如此劇跡，不可不一見，明日物主人將北歸矣。時物主人方在坐，喻

公意，乃亟請曰，若許加題，當遲行程一二日。公曰，山谷老人謂此書兼魯公、少

師、李西臺之長，某意則得法於北海與魯公。然前人所言，烏可立異？短文節為東坡

老友，某安敢竊議其後？卒不允。主人因請坐中諸人，亦無敢下筆者，客乃惘惘挾此

卷北歸，故今卷中無公一字。文襄事功，昭昭在人耳目，而持躬嚴正，不可干以私，

即此一事，已見一斑。此事余在武昌官寺所親見，今重觀此卷，追憶往事，爰書之卷

後，以記公之清風亮節。玉當日與諸公並几展觀情況，宛在目前，公與忠敏、文忠，

既先後騎箕天上，季立亦委化，惟頭白門生，尚在人世耳。環寶重逢，曷勝忻慨。甲

子仲夏，上虞羅振玉書於津沽寓居聲硯齋。

末顏瓢叟記曰：

東坡《寒食帖》，山谷跋尾，歷元明清，疊經著錄，咸推為蘇書第一。乾隆間歸內

府，曾刻入三希堂帖。咸豐庚申之變，圓明園焚，此卷劫餘流落人間，帖有燒痕，即

其時也。嗣為吾鄉馮展雲所得，馮沒，復歸斠華閣。展雲伯義，密藏不以示人，亦無

鈐印跋尾。意園雲逝十年，始由樸孫完顏都護購得。越六年，是為戊午，乃由樸孫轉

入寒木堂，此數十年來未經著錄輾轉遞藏之大概也。余恐後來無由知源委，用特識

於卷尾。若夫書之精妙，前人評定第一，斷推古今公論，余復何言？戊午東坡生日，

瓢叟顏乙記。

又是記之前、羅題之後，復有日本內藤虎氏一記，曰：

蘇東坡〈黃州寒食詩〉卷，引首乾隆帝行書「雪堂餘韻」四字，用仿澄心堂紙，致佳

者。東坡詩、黃山谷跋並無名款，山谷跋後又有董玄宰跋語。張青父《清河書畫舫》

云，東坡草書寒食詩，當屬最勝。卞令之《書畫彙考》，亦已著錄。阮芸臺《石渠隨

筆》云，蘇軾〈黃州寒食詩〉墨蹟，卷後有黃魯直跋，為世鴻寶，戲鴻堂所刻，止蘇

詩、黃跋，其後張繽一跋，人未之見其跋云云。彭大司空云，繽跋所謂永安，庭堅為

作仁宗皇帝御書記者也。盧山府君，乃公裕弟邵，官通直郎，知廬山縣，張氏世為蜀

州江原人，云出留侯之裔，故以三晉署望也。虎按卷中「埋輪之後」印，實係張氏所

鈐。又有天曆之寶及孫退谷、納蘭容若諸人印記，可以見乾隆以前，歷世迭更珍襲之

概。乾隆以後，授受則詳於顏韻伯跋中矣。韻伯為顏筱夏方伯子，家世貴盛，大正壬

戌來游江戶時携此卷，遂以重價歸菊池君惺堂。癸亥九月，關東地震，都下熸於火者

十六七，菊池氏亦罹災，先世以來收儲，蕩然一空，悝堂躬犯萬死，取此卷及李龍眠《瀟湘》卷，一時傳為佳話。此卷昔脫圓明之災，今復免曠古未有之震火，雖云有神物呵護，抑亦悝堂寶愛之力矣。及悝堂命以跋語，為書其事於紙尾，此卷為見存東坡名蹟第一，則張董諸人已道之，張文襄亦稱為海內第一，（見梁節庵題籤，節庵者，文襄門下士也。）微特芸臺謂為無上妙品，（《石渠隨筆》評東坡《武昌西山詩帖》卷云，蘇蹟極多，當以此與《黃州寒食詩》為無上妙品。）可知精金美玉，市有定價云爾。甲子四月，內藤虎書。

後又加題曰：

余於丁巳冬嘗親此卷於燕京書畫展覽會，時為完顏樸孫所藏，震災以後，悝堂寄收余齋中半歲餘，昕夕把玩，益歎觀止。乃磨乾隆御墨，用心太平室純狼毫作此跋，愧不能若東坡此卷用雞毫弱翰而揮洒自如耳。虎又書。

是卷經過，具如上述。勝利之後，大千與余，同寓香港，大千對於斯帖以及李龍眠《五馬圖》兩卷，深為關懷，而尤惓惓於前者。良以二十五年前（唐宋元明展覽會與宋元明清展

覽會之間）曾在菊池惺堂私邸中獲睹此卷，念念不忘，當時並承菊池氏贈以珂羅版影印本一卷，旋為譚瓶齋所見，愛而假去，後即永未歸還者也。五年之前，大千囑余馳函東京日友探詢，嗣得覆書，兩卷索價美金萬二，當時以如此鉅數，籌措不易，因覆以先購蘇書，備金三千，議既成矣，大千即專程赴日，不意早二日已為台灣王雪艇所知，立電所謂「駐日代表團」郭則生，益以一百五十金而先落其手中矣。

省齋復案：是卷卷內印章宋代有「懿文堂圖書」印一，「埋輪之後」印一，「乾坤清玩」半印一。元代有「天曆之寶」大方印一。明代有「典理紀查司印」半印及「韓印逢禧」諸印。清代有乾隆嘉慶內府諸璽以及「北平孫氏」、「成德容若」、「楞伽真賞」、「容若書畫」、「容齋清玩」、「花間草堂」、「琅琴閣珍藏」、「完顏景賢字亨父號樸孫一字任齋別號小如盦印」、「寒木堂」等印數十，茲不具載。又原帖第六行中之「病」字為旁添，第七行中之「子」字與第九行中之「雨」字皆因筆誤點去，詩後無款，想見坡翁當時隨口吟詠信筆揮毫之神情，益徵其為無意求工，乃臻絕境，而誠如涪翁跋謂試使東坡複為之未必及此者也。嗚呼神矣！

此事忽忽已隔三年，三年來不佞對於此卷，猶復往來於心。竊謂此卷之妙，蘇書固毋論

乙未驚蟄於東京寓齋

矣，而儷以黃跋，誠可謂之錦上添花，珠聯璧合者也。

東坡論書有曰：「書初無意於佳，迺佳爾。」東坡書此《寒食帖》時，初固亦無意於佳者也，迺適臻此絕；黃跋中謂「試使東坡復為之，未必及此」，誠的論也。

又清高宗題書題畫，余素厭其嘮叨不通，獨於此卷則恰到好處；豈適逢其會耶？抑亦「初無意於佳迺佳爾」耶？一笑。

省齋案：東坡作《寒食》詩，為元豐五年壬戌（公元一○八二年），時先生年四十七也。（東坡於元豐三年庚申謫黃州，是以此詩有「自我來黃州，已過三寒食」之句。）又東坡是年在黃州寓居臨皋亭，就東坡初築「雪堂」，其自號「東坡居士」，亦自此始云。

又歷代書家之評東坡書法者，其中肯殆亦莫過於山谷。如曰：

東坡道人少日學蘭亭，故其書姿媚似徐季海。至酒酣放浪，意忘工拙，字特瘦勁，迺似柳誠懸。中歲喜學顏魯公、楊風子書，其合處不減李北海。本朝善書，自當推為第一；數百年後，必有知此論者。

又曰：

或云，東坡作戈，多成病筆，又腕著而筆臥，故左秀而右枯；此見管中窺豹，不識大體。殊不知西施捧心而顰，雖其病處，乃自成妍。

旨哉言也！旨哉言也！

戊戌驚蟄於九龍蝸居

王庭筠《幽竹枯槎圖》卷

一九五三年秋，余重作日本西京之遊；九月二十日上午，在小川氏尚簡齋飽觀董源「江南半幅」《溪山行旅圖》暨《宋人集繪冊》後，下午復往藤井氏「有鄰館」拜觀其關於中國古代藝術品之寶藏。有鄰館為故藤井善助氏之私人博物館，舉凡我國之金石書畫，罔不搜羅，琳瑯滿目，美不勝收。余因對於書畫一項，尤感興趣，是以所觀者亦僅以此為限。總計是日所觀者幾二十件，雖真贋各半，但珍品亦復不鮮，其中如王庭筠之《幽竹枯槎》卷，不僅為海外之孤本，抑亦堪稱為稀世之名跡也。

卷為宋紙本，縱一尺二寸，橫七尺。圖為水墨畫枯樹，絡以藤蘿，旁倚瘦竹，草草數筆，天趣橫生。末自識曰：

黃華山真隱，一行涉世，便覺俗狀可憎；時拈禿筆作幽竹枯槎，以自料理耳。

筆墨飛舞，瀟洒出塵。後幅鮮于樞跋曰：

右黃華先生《幽竹枯槎圖》，並自題真蹟。竊嘗謂古之善書者，必善畫；蓋書畫同一關捩，未有能此而不能彼者也。然鮮能並行於世者，為其所長掩之耳。如晉之二王，唐之薛稷，及近代蘇氏父子輩，是以畫掩其書者也；惟米元章書畫皆精，故並傳於世，元章之後，黃華先生一人而已。詳觀此卷，畫中有書，書中有畫，天真爛漫，元氣淋漓，對之嗒然不復知有筆矣。二百年無此物也！古人名畫非少，至能蕩滌人骨髓，作新人心目，拔污濁之中，置之風塵之表，使之飄然欲仙者，豈可與之同日而語哉？大德四年上巳後三日，晚進漁陽鮮于樞謹跋。

後趙子昂題曰：

每觀黃華書畫，令人神氣爽然，此卷尤為卓絕！孟頫。

後袁桷跋曰：

黃華老人祖裏陽筆墨，至於平世不遇，卒寫其窮困流離，時使之然。豐祐之際，實不在米老下；文丹淵用墨，意在筆前，觀此卷豈在彭城下耶？德常評古精詣，遂取其評以書。袁桷記。

後湯垕跋曰：

士夫遊戲於畫，往往象隨筆化，景發興新；豈含毫吮墨，五日一水，十日一石之謂哉？故畫家之極經營位置者，猶書家之工篆隸，士夫寓意筆墨者，猶書家之寫顛草，要非胸中富萬卷，筆下通八法，不能造其玄理也。金黃華王先生，文章字畫之餘，留心墨戲，得譽於明昌大定之間，此《幽竹枯槎圖》跡簡意古，文雄字逸，可與古作者並驅爭先。夫一時寄興之具，百世而下，見其斷縑遺楮，使人景慕而愛尚，可謂能事者矣。東楚湯垕，手不忍置，贊曰：

胸次磊落兮下筆有神。書畫同致兮馨露天真。
維茲古木兮相友修筠。信手幻化兮咄嗟逡巡。
一時之寓兮百世之珍。卷舒懷想兮如見其人。

後馬□克復題曰：

黃華此圖，今吏部尚書太原郝繼先參政家物也，蓋往歲倅太原日得之；雖官事鞅掌，往來燕趙齊魯吳楚之間，未嘗離身。一日，友人石君民瞻欲之，情不可惜，割己好而與之；每過京口，必一展玩。大德八年秋九月十有二日再觀，馬□克復題。監察御史行臺事永清史□仲微同觀。*

後龔璛跋曰：

今代李仲方、高彥敬、李仲賓墨戲，皆自黃華老來，觀此益信；蓋磊落傾倒之意，先後猶一日也。古人文獻相傳，類此。高郵龔璛書。

後康里巙巙跋曰：

*

編按：原書缺漏之字，一律以□表示，後同。

黃華先生，人品書畫，莫不精妙，是以卿士大夫，用寶藏珍玩之。今觀此卷，使人情思洒然。於戲，安得一夢見之，與之論書哉？康里巙巙識。

後班惟志跋曰：

王子端先生隱於黃華山，閒寫作此，宛如文與可游篔谷戲墨，蓋心領神會，旁若無人。余昔在錢塘，獲見雙松小竹，藏陶東皋家，風韻瀟洒，殆非此比也。當為生平第一筆實。後學班惟志頓首書。

後明善題曰：

王子端風猷英概，震盪可觀，此翰墨可見。想其揮洒凌厲之際，使人驚悚矣。德常寶之，蓋有為也。清河元明善書。

後張寧跋曰：

六書有象形之體，書與畫本一物也；然徒偏長於其事，而不達其義，則又工史之為耳。故先輩凡以書畫得名者，類皆文章之士。今黃華先生王子端，人品甚高，號為博雅，發於翰墨，往往為世所重。此卷狀物寫情，微寓感激，當變故後所作，故書與畫殊有奇崛跌蕩之氣；益以鮮于困學、趙松雪諸名公題識，可謂兼妙矣。東廣梁公景熙，清材茂範，賞鑑精詳，近者按節海邦，持以見示，展誦中因憶古人潑墨成畫，縱酒作書，觀其形跡，若甚躁率，然緜神鑑素清，意度先定，下筆便自有法，故能絕俗出塵，優入佳品；豈非材會其全，而時出之者乎？知此則知子端之書畫矣。景熙公務時間，庶幾再過方洲，相與一議。成化丙申，吳興張寧書於方洲草堂。

最後李士實跋曰：

黃華書畫，漁陽、松雪、清河、怒齋、康里諸先生題識盡矣，奚容復置喙其間？獨於此不能無感焉。諸先生生數百年之上，不可得而見矣；其雍容閒雅，英豪高古之氣象，手墨間宛然可睹。拜觀之餘，令人悚然，彷彿周旋丈席下也。高山仰止，悠悠我心。丁酉二月上旬，後學豫章李士實拜手漫題。

以上康里巙巙跋後班惟志跋前之間，尚有無名氏題詩一首如下：

> 一枝枯樹掛枯藤，老幹槎枒覆翠筠；
> 好待九天新雨露，人間無處不是春。

案：著錄者也。

又班惟志跋後張寧跋前之間，復有「大德乙巳九日余應桂敬觀」題記一行，合併記之。至是卷之收藏印鑑，除梁清標七八枚外，復有乾隆八璽，蓋曾入清內府並見《石渠寶笈》著錄者也。

案：王庭筠，字子端，河東人。登大定十六年進士，明昌元年，試館職，中選，御史臺言不當以館閣處之，遂罷。乃卜居彰德，讀書黃華山寺，因以自號。復召為應奉翰林文字，累官翰林修撰。庭筠善知人，所薦引皆名士，為文能道所欲言。晚年詩律深嚴，能書善畫，尤工墨竹，有《蕞辨》一書傳世。

省齋又案：有隣館中所藏之中國名畫，除此卷外，復有許道寧之《林野遠水圖》卷、宋徽宗之《寫生珍禽圖》卷、李嵩之《春社醉歸圖》卷、趙子昂為王元章畫之《墨蘭》卷，以及宋元明名家畫冊、元明山水集冊等，悉係珍品云。

王淵《竹雀圖》

王若水《竹雀圖》，為安儀周所舊藏，《墨緣彙觀》之載此圖曰：

白紙本，中掛幅，長四尺一寸餘，闊一尺四寸八分，水墨。花竹蛺蝶，雙鶉瓦雀；新篁解籜，蒼筠勁秀。其中竹皆雙鈎，以淡墨填染，坡石溪水，野花叢草，各得其妙。畫左石間隸書「王淵若水摹黃筌竹雀圖」兩行十字，下角押「吳瑩之」朱文印，「濮陽吳氏章」白文印，前角白文「司馬」一印，文難全辨。

此外，復有梁蕉林藏章二，安儀周藏章二，乾隆及嘉慶御璽凡十三，以及乾隆御題六言一首。（句不具錄）。

倪瓚 《疎林圖》

倪雲林《疎林圖》，為李竹朋所舊藏《書畫鑑影》之載此圖曰：

紙本，高三尺有五分，寬二尺六寸，墨筆，寫意。陂陀兩疊，三樹叢生，後映小山，餘無點綴，樹法清勁絕俗。自題在右：

疎林小筆聊娛戲，畫與金華張隱君；
好為林間橫玉笛，秋風吹度碧山陰。
倪瓚畫並詩書贈德性徵君，歲七月。

此外，復有盛景年、易履、俞希魯、乾隆御題各一，文不具錄。

吳鎮《湖船圖》

吳仲圭《湖船圖》，紙本，水墨，縱九寸，橫一尺四寸九分，無款。筆力遒勁，意境蒼莽；雖未敢確斷其是否為仲圭之作，但相去殆亦不遠矣。省齋案：此圖如與吾友吳湖帆所藏之吳鎮《漁父圖》相較，則似尚稍遜。

原編者案：

王淵，字若水，號澹軒，錢塘人。山水師郭熙，花鳥師黃筌，人物師唐人。尤精花鳥竹石，當時稱為絕藝云。

倪瓚，字元鎮，號雲林，別號甚多，如荊蠻民、淨名居士、朱陽館主等，無錫人。善畫山水，惟不設色，尤好作枯木平遠，竹石小景，類以天真幽淡為宗，世稱逸品。生平不喜畫人物，書法從隸入手，有晉人風格。所居「清閟閣」，藏書畫極富；性好潔，又復孤僻，人稱之謂「倪高士」云。

吳鎮，字仲圭，號梅花道人，嘉興人。山水師巨然，墨竹法文同，俱臻妙品。與黃公望、倪瓚、王蒙三氏稱為「元四大家」。

馬文璧《幽居圖》

生平所見元代畫家真蹟，以馬文璧為最鮮，目前岡部長景氏所藏之文璧《幽居圖》卷，乃其佼佼者也。

卷為宋賤本，高不及尺，長三尺餘，畫為水墨，山水林木，村舍人物，筆墨全宗北苑，而面目則又髣髴黃鶴，可謂文璧之傑作也。

圖末上端款「文璧」二字，下鈐「灌園人」朱文印一，皆特精。後幅錢思復題詩曰：

兩衲閒尋竹裏碁，清風掃石午陰移；
不知若箇疏林外，行過溪橋細詠詩。

後高士奇題曰：

—— 曲江居士

不撫瑤琴不奕棋（余既不能琴又不喜奕）

失儷單居），圖尾閒題歲晚詩。

康熙壬申臘之廿五日，天氣清和，春光日近，獨坐瓶廬，觀馬文壁《幽居圖》，

偶和錢曲江韻。竹窗高士奇。

後又題曰：

不閱此卷，忽已一年。甲戌正月五日，晴窗暖旭，雖未立春，韶景可愛，臘梅水仙盛

開，自山陰移幽蘭數叢，亦得破萼，但無我老侶同賞為恨。江村時年五十。

又圖中復有乾隆「御題」詩：

溪幾迴中峰幾環，幽居真合隱高閒；

依稀似是曾經處，逸興遄飛到攝山。

（時余
晴窗暗覺斗星移；出門無侶居無伴

訝是王家荷葉皴，閱知文璧畫傳神；

只宜居此謝塵務，卻我原非簡裏人。

省齋案：是圖初為項墨林所藏，卷中除項氏之藏章累累外，後並有項氏之附註曰：

萬曆丁丑八月朔，重裝池於天籟閣，元馬琬文璧水墨山水《幽居圖》，「亦」字號，明墨林項子京真賞，其值念金。

後歸高江村、陸潤之，並有誌曰：

高江村購價廿四兩。陸聽松購價五十金。

澄懷堂藏扇錄

月前重遊東京，獲見明人書畫扇冊凡三，俱「澄懷堂」之舊物也，約略記之：

（一）明十名家書畫便面冊

共十八葉，俱係金面。

第一葉：文徵明行書七律一首，上有孫承澤藏章。

第二葉：文徵明畫設色山水，上有邢參題詩。

第三葉：文徵明畫水墨花鳥。

第四葉：周之冕畫設色花鳥。

第五葉：祝允明草書五律一首。

第六葉：祝允明畫設色山水，特精。案：枝山畫蹟不多見，此幀畫石湖小景，秀潤無比，殊可珍也。

第七葉：陳道復草書七律一首，上亦有孫承澤藏章。

第八葉：陳道復畫設色花卉。

第九葉：王寵畫設色花卉，除自題詩外，並有文嘉、文彭和詩各一首。案：履吉畫蹟亦不多見，此幀畫花卉尤罕睹，復有休承、壽承為之題詩，可謂珠聯璧合矣。

第十葉：王寵畫設色山水，亦精絕。

第十一葉：陸治畫設色山水，上亦有孫承澤藏章。

第十二葉：李流芳畫水墨花卉。

第十三葉：董其昌草書七絕一首。

第十四葉：董其昌畫水墨山水。

第十五葉：項德新畫設色山水。

第十六葉：項德新畫水墨花卉。

第十七葉：陳洪綬草書七絕一首。

第十八葉：陳洪綬水墨花卉。

（二）明七名家書畫便面冊

冊共十四葉，十九金面。

第一葉：文徵明行書七律一首。

第二葉：文徵明畫設色山水，細筆。

第三葉：陳繼儒草書五律一首。

第四葉：陳繼儒畫《山居圖》，甚精。

第五葉：陳道復行書五律一首。

第六葉：陳道復畫《風雨歸舟》圖，粗筆水墨，意境特佳，惜紙已殘破，為可憾耳。

第七葉：陳洪綬草書七絕一首。

第八葉：陳洪綬畫墨梅一株，精極。

第九葉：邵彌草書七律一首。

第十葉：邵彌畫設色山水。

第十一葉：文嘉楷書五律五首。

第十二葉：文嘉畫水墨山水。

第十三葉：陸士仁楷書《歸去來辭》。

第十四葉：陸士仁畫青綠山水，筆墨精細，彷彿文衡山少年之作也。

（三）明十四名家書畫便面冊

冊共十四葉，金面居多。

第一葉：申時行草書七律一首。

第二葉：沈周畫《秋日山居》。

第三葉：董其昌草書七絕一首。

第四葉：陸治畫設色花鳥。

第五葉：徐霖草書五律一首。

第六葉：項元汴畫水墨花果，筆墨精絕，為余生平所僅見。圖作花卉五種，果實五品，題曰：「幽花作清供，鮮果薦香廚。」並加識曰：「墨林居士初秋索室，戲寫花果各五品，少呈手眼，從聞慧空鼻觀，試拈一偈，道得著方為能轉法輪，直登彼岸，要如羚羊掛角，不落踪跡始是。」句亦絕妙也。

第七葉：王寵草書七律一首。

第八葉：米萬鍾畫水墨山水。

第九葉：陳繼儒草書七絕二首。

第十葉：李流芳《高士聽瀑》。

第十一葉：王穉登行書七律一首。

第十二葉：周之冕畫設色花鳥。

第十三葉：徐枋草書五律一首。

第十四葉：孫克弘畫水墨花卉。

省齋案：澄懷堂者，故山本悌二郎氏之別名，日人中最有名之中國書畫收藏家也。嘗著有《澄懷堂書畫目錄》十二卷，自唐宋以至明清，所藏卷軸冊頁，數以千計，為日人中藏家之冠；惜氏故之後，其後人不能克守，現所藏俱已星散無遺云。

沈石田《送吳匏庵行卷》

一九五六年冬，余承日友小高根太郎之介，獲觀沈田《送吳匏庵行卷》於東京角川書店主人角川源義氏之私邸。

卷高一尺三分，長達三丈六尺七分，紙本水墨，洋洋大觀。卷首題籤為孫毓汶書，曰：「石田翁贈吳匏庵行卷，伯羲祭酒鑑藏，孫毓汶題記。」前尚有題籤兩紙，一曰：「沈啟南層巒疊嶂，蕉林鑑藏。」一曰：「明沈石田送吳匏庵山水長卷，華亭沈氏祕藏。」圖前盛伯羲書《蒙叟輯石田事略》曰：

先生長於匏庵八年，匏庵未第時，與先生唱酬甚多。匏庵官修撰，以父病乞歸省，遂終制。成化戊戌，先生有雨夜宿匏庵宅詩；匏庵過啟南有竹別業，閱李成畫，觀商乙父尊，有五言今體詩；同遊虞山，各有五言古詩三首。是年匏翁為先生之父同齋作〈隆池新阡表〉，己亥匏庵服闋還京，先生有送行七言長篇，（有贈行首卷，長

五丈許，凡三年而始就，舊藏太倉王司寇家。）弘治中，皰庵以吏侍丁繼母憂，丁
已服除，宿啟南宅，風雨大作，有次韻詩；訪啟南，舟中望虞山，憶與啟南同遊二十
年矣，有七言今體詩。三月，皰庵北上，啟南有和東坡清虛堂送別詩，謂「年老難
別」，挐舟送至京口，皰庵途中贈詩，有：「杖屨相從須有日，臨歧詩券最堪憑」之
句；先生次韻云：「客邊櫻筍猶鄉味，一夕清談酒漫憑。」此後不復相見矣。

圖末石田自書曰：

贈君恥無紫玉玦，贈君更噱黃金箆。
為君十日畫一山，為君五日畫一水。
欲持靈秀擬君才，坐覺江山為之鄙。
崝而不動行且長，惟君之心差可比。
君初如賁躓場屋，復曾如郊失三子。
方其處逆自有道，泰然委命而已矣。
時來獻策入明光，兩元到手若探囊。

——光緒辛卯上元，伯義錄

長裾本不利疾走，三年一鳴驚鳳凰。
當時聞者皆喜忭，意閒心少無矜張。
胸中所養已浩大，盡付得喪於茫茫。
汎求細行無不合，似此淳全何可當。
截瓊作柱豈摘齒，用著終顏白玉堂。
歸來哭親哀毀足，鎮日聊生惟菜粥。
我因羸瘦勸進肉，輒見麻袍淚相續。
琴和服吉當北行，鄉人截道羨登瀛。
家中買書學教子，地下丈人寧不榮。
文章只令老更成，浩蕩豈類今之作。
夜雪淮西躡亂鵝，秋風赤壁招孤鶴。
其言則古人則今，要將根柢重詞林。
隆阡為我表先子，發潛闡幽故誼深。
緘詩亦為閔蟄溺，推我曷忘天下心。
聲光固是天下士，先憂後樂君須任。

吳太史原博，奔其先大夫的喪還蘇，則甫終，告別鄉里以行，友生沈周，造此追餞於

祖道人末，辭鄙曷足為贈，太史寧無以教我乎？

後王元美跋曰：

君不見，白石翁，墨花破萬紙，散落世眼中。無間方寸地，貯一太史公。是時太史稱吳儂，三載磊塊蟠翁胸。太史趣朝天，青雀凌春風。直將三寸管，五丈素，寫出江南千峰與萬峰，盡收蜀錦囊，壓倒太史之奚僮。絕壁宜上高穹窿，呼吸似足開天聰。忽復下墜數千尺，俯身欲入黿鼉宮。意者徑路絕，乃有雲霞封。萬古不盡流，洗出玉玲瓏。側耳將聽之，疑是縑素間。將崩未崩石似舞，長飆無形，百草龐茸。迤有詞家酒人，樵者釣童，或騎蹇驢，或駕艜艍，或蹋蠟屐，或策短筇，高者穿木，末若蜚鴻，下者蹣跚，蹄如孤熊。兩儀不能主，乍闔而乍蒙。二曜不定光，倏西而倏東。木棧與鳥爭道，人家擬鵲開窗。漸窮至杳靄，但有去路無來蹤。猶云紙盡意未盡，亂石拳點波淘淘。真宰泣訴神無功，太史不能長將向天去，流落人間成楚弓。翁亦召主城芙蓉，但令居士湘几上，秀色欲滴青濛濛。擊節董源，隕涕關仝。筆底一掃傾宗工，沈翁豪翰何其雄，鳴呼隆準之孫豈必隆！

白石翁生平交，獨吳文定公；而所圖以贈文定行者，卷幾五丈許，凡三年而始就。草樹水石橋道，無一筆不是古人，而以胸中一派天機發之。千奇萬怪，種種有真理。至於氣量神彩，觸眼若新，落墨皴點，了絕蹊徑。余所閱此老畫多矣，無有如此者。令黃鶴山樵、梅道人見之，卻走三舍；董北苑、巨然師當驚而嘆曰：「此子出藍，掩吾名矣！鑑賞者亦以余為知言否？」

白石翁，畫聖也。或曰：「此卷尤是畫中王也。」毋論戴文進、唐伯虎，即勝國諸名家，疇能及之？或又曰：「東莊圖可以狎主齊盟」，然是十三幅，幅各非一體；此卷如萬里長江，千山夾之，當是翁第一筆。

　　　　　　　　——琅琊王世貞

讚美歌頌，無以復加。王跋之後，「敬觀」者有張九一、程應魁、張復、黃潤甫、周天球、沈之問、張寅、金定樂、呂相等；題記者有汪元范、王頊齡、王芑孫、葉道芬、汪廷儒、吳式芬、匡源、陳介祺等；文字冗長，茲不具錄。惟最後有寶熙題記兩則，可窺此卷流傳迄今之經過，因照錄如下：

沈石田與吳匏庵《送行山水長》卷、王世貞《弇州四部稿》、張丑《清河書舫》，

均著錄，錢牧齋輯《石田事略》亦敘及之。此卷初為明太倉王世貞氏所世守，至萬曆

間，歸常熟嚴文靖公（訥）家，卷後汪元范有觀〈嚴道普藏石田山水歌〉，道普，文

靖公子也。崇禎間，歸睢州袁樞氏，至國初，歸真定梁清標氏，松江王頊齡氏。嘉道

間，又歸華亭沈氏。仁和許氏。光緒初，為伯羲祭酒盛昱所得；癸卯年，歸於寒齋。

寶熙記。

沈石田先生贈吳文定山水行卷，著錄於王美爾雅樓，長卷鉅製，久為煊赫有名之作。

元美長跋記之，珍逾球璧；以往流傳，班班可考。光緒中葉，宗人伯羲祭酒，以重金

得於海王村，卷首綾贉脫落，祭酒重付裝池，而裱手不高，墨氣少損，當時觀者，深

致嗟嘆。厥後卷歸於余，二十餘年，實而弗失。其筆墨真足以橫絕古今，包孕眾妙，

非具有絕大神通，絕大本領，不易成此丘壑，躋此境界也。我生不辰，飽經喪亂，所

藏名蹟，等於雲烟，今以此卷歸之東友原田，可謂兩得其所；正如賢者辟地，高舉遠

引，殊為茲畫慶所遭矣。己巳秋初長白寶熙題。

是卷大概，有如上述。省齋案：最後寶熙跋中所謂之「東友原田」，查係兵庫原田悟朗氏，二十年前曾將是卷攝製珂羅版兩張，刊登於日本著名美術雜誌「國華」第五百四十五期（一九三六年四月號）上者也。今此卷歸角川源義所有，當係得自原田後人者耳。

八大山人《彩筆山水圖》

現存大阪美術館阿部房次郎氏所舊藏之八大山人《彩筆山水圖》，綾本，長五尺一寸二分，闊一尺六寸三分，淺絳設色，筆墨精絕。

案：山人之作，素為日人所賞，故友住友寬一氏最以蒐藏「四僧」之作名於世，然如此巨幅，尚未之見也。

省齋復案：八大山人雖以花鳥最為人所稱道，但其山水脫胎子久，殊見工力；今觀此畫，益可證信。

明末四僧之畫

明末四僧之畫，以日人最為愛賞；而日人之中，則尤以住友寬一氏之所藏為最富而以最精。

一九五三年一月十四日，余由東京特往大磯，專誠拜觀住友氏之所藏。所見名跡，有如下述：

石濤　　廬山觀瀑圖大軸

石濤　　黃山八勝冊（有聽驪樓藏章）

石濤　　黃山三十六峰卷

八大　　為退翁畫山水花鳥冊（見過雲樓著錄）

八大　　書畫合璧卷（引首陳希祖書）

石谿　　報恩寺圖大軸

石谿　　為石隱大師畫達摩面壁圖卷（見過雲樓著錄）

漸江　水墨山水卷（引首湯燕生書）

以上七件，無一不精，而尤以石谿為石隱大師所畫《達摩面壁圖》一卷最為可述；良以

四僧之中，以石谿之跡為最罕見，而此卷則又其特精者也。

案：顧氏《過雲樓書畫記》對於此圖之記載如下：

絕壁俯澗，枯松倒挂，藤蘿罥之，一胡僧擁紅氈，背坐石上，前書「清風匝地」四字，後題「想他無地賣心肝」一偈，款署「電住殘禿為石隱」禪契。跋者九家，惟青溪道人為程正揆，字端伯，孝感人，崇禎辛未進士。龔賢，字半千，家崑山，流寓金陵，有《香草堂集》，並見《國朝畫徵錄》。又錄稱殘道者筆墨高古，蓋從蒲圉上得來；若此幀之參透祖師禪，未知幾費定裏工夫也。憶吾友許信臣乃劍云，襄余視學中州，由洛陽赴汝州，經少林寺，於後殿西壁，有巨石直立，高丈許，數十步外，忽見有頭陀被褐側坐，目光炯炯外視者，寺僧遙指曰，此即面壁時留遺影像也；近視摩抄，則觭石不復成文，佛祖幻跡，隨處示現，不可思議如是！

余按：施愚山《學餘文集》〈遊少林寺記〉，亦云：初祖庵在西北二里龕達磨影石，高三尺，廣半之，膚理眉鬐如生，世稱達摩面壁九年時精神所徹也；故《道園學古

錄》〈達摩像贊〉云：

萬里東來言不契，九年壁底影為雙；

上言不立文字教，下言影石此西來，

後一縷心光，不意復從殘道者筆底傳出，通靈畫耶？彈指禪耶？吾謂即此是佛，願大

眾合十頂禮之。

石濤《東坡詩意圖》冊

石濤《東坡詩意圖》冊，原為吾鄉廉南湖氏所舊藏，乃「小萬柳堂」所藏中之唯一精品，亦不侫生平所見石濤所寫傑作之一也。

冊凡十二開，就蘇詩中選寫一年時序，曰除夕，曰元日立春，曰元日，曰上元，曰寒食，曰送春，曰端午，曰立秋，曰中秋，曰重陽，曰冬至，曰別歲。詩畫雙絕，無頁不精。冊為紙本，高八寸九分，闊一尺二寸八分。第一頁粗筆山水，坡旁溪畔，平屋三楹，室中二人相對，意味深遠。題詩云：

江湖流落豈關天，禁省相望亦偶然；
等是新年未相見，此身應坐不歸田。

白髮蒼顏五十三，家人強遣試春衫；

朝回兩袖天香滿，頭上銀幡笑阿咸。

當年踏月走東風，坐看春闈鎖醉翁；
白髮門生幾人在，卻將新句調兒童。

——東坡和子由除夜元日省宿致齋三首

第二頁寫廣牆中樓屋數楹，牆外孤松高立，樓上三人整冠對談，庭院中一童持帚掃地，得幽靜之致。題詩云：

省事天公厭兩回，新年春日併相催；
慇懃更下山陰雪，要與梅花作伴來。
己卯嘉辰壽阿同，願渠無過亦無功；
明年春日江湖上，回首觚稜一夢中。
詞鋒雖作楚騷寒，德意還同漢詔寬；
好遣秦郎供帖子，盡驅春色入毫端。

——東坡次韻秦少游王仲至元日立春三首

第三頁寫滿山積雪，二老者策馬徐行，人馬姿態之妙，以及淡彩設色之精，幾不能以文字形容之，誠可謂之「銘心絕品」者也。題詩云：

除夜雪相留，元日晴相送。
東風吹宿酒，瘦馬兀殘夢。
蔥朧曉光開，旋轉餘花弄。
下馬成野酌，佳哉誰與共。
須臾晚雲合，亂灑無缺空。
鵝毛垂馬驂，自怪騎白鳳。
三年東方旱，逃戶連欹棟。
老農釋耒嘆，淚入饑腸痛。
春雪雖云晚，春麥猶可種。
敢怨行役勞，助爾歌飯甕。

——東坡除夜大雪留濰州，元日早晴遂行，中途雪復作

第四頁寫短牆中茅屋數楹，屋簷俱高懸紙燈，最後樓房中立者一人，坐者二人，屋旁修竹數竿，枯樹三四。題詩云：

華燈閟艱歲，冷月挂空府。
三吳重時節，九陌自歌舞。
云從月幾望，遂至一百五。
嘉辰可屈指，樂事相繼武。

今宵掃雪陣，極目淨天宇。嬉遊各忘歸，闌咽頃未睹。

飛毬互明滅，激水相吞吐。老去反兒童，歸來尚鏡鼓。

新年消暗雪，舊歲添絲縷。何時九江城，相對兩漁父。

——東坡次韻劉景文路分上元

第五頁寫山下平坡上二老席地對飲，一童在旁煮酒，一童遠立。題詩云：

老鴉銜肉紙飛灰，萬里家山安在哉。

蒼耳林中太白過，鹿門山下德公回。

管寧投老終歸去，王式當年本不來。

記取城南上巳日，木綿花落刺桐開。

——海南人不作寒食，而以上巳上冢。余攜一瓢酒尋諸生，皆出矣，獨老符秀才在，因與飲至醉；符蓋儋人之安貧守靜者也

第六頁寫柳堤小橋，烟霧中微露樓窗，二人相對；寥寥數筆，意趣無盡。設色尤妙，足

與濰州雪行一頁稱為雙絕。題詩云：

夢裏青春可得追，欲將詩句絆餘暉。

酒闌病客惟思睡，蜜熟黃蜂亦嬾飛。

芍藥櫻桃俱掃地，鬢絲禪榻兩忘機。

憑君借取法界觀，一洗人間萬事非。

——東坡送春示友人

第七頁寫淡山疏樹間茅屋一所，二老對坐。題詩云：

一與子由別，卻數七端午。身隨綵絲繫，心與昌歜苦。

今年匹馬來，佳節日夜數。兒童喜我至，典衣具雞黍。

水餅既懷鄉，飯筒仍愍楚。謂言必一醉，快作西川語。

寧知是官身，糟麴困薰煮。獨攜三子出，古剎訪禪祖。

高談付梁羅，詩律到阿虎。歸來一調笑，慰此長齟齬。

——東坡端午遊真如，邇適遠從子由在酒局

第八頁寫山巖之下，廟宇數幢，前一小亭，亭中一人閑坐，亭外二人對立。題詩云：

百重堆案掣身閑，一葉秋聲對榻眠。

床下雪霜侵戶月，枕中琴筑落堦泉。

崎嶇世味嘗應遍，寂寞山栖老漸便。

惟有憫農心尚在，起瞻雲漢更茫然。

——東坡立秋日禱雨，宿靈隱寺，同周徐二令

第九頁寫萬樹高樓中一老者整冠肅坐，蓋望月也。題詩云：

明月未出群山高，瑞光萬丈生白毫。

一杯未盡銀闕湧，亂雲脫壞如崩濤。

誰為天公洗眸子，應費明河千斛水。

遂令冷看世間人，照我湛然心不起。

西南火星如彈丸，角尾奕奕蒼龍蟠。

今宵注眼看不見，更許螢火爭清寒。

何人艤舟臨古汴，千燈夜作魚龍變。

曲折無心逐浪花，低昂赴節隨歌板。

青熒滅沒轉山前，浪颭風迴豈復堅。

明月易低人易散，歸來呼酒更重看。

堂前月色愈清好，咽咽寒螿鳴露草。

卷簾推戶寂無人，窗下咿啞唯楚老。

南都從事莫羞貧，對月題詩有幾人。

明朝人事隨日出，恍然一夢瑤臺客。

<div style="text-align: right">——中秋見月和子由</div>

第十頁寫茅屋中二人對坐，其一似有醉眠之態，妙絕妙絕。題詩云：

我醉欲眠君罷休，已教從事到青州。

鬢霜饒我三千丈，詩律輸君一百籌。

聞道郎君閉東閣，且容老子上南樓。

相逢不用忙歸去，明日黃花蝶也愁。

第十一頁寫四人憑棹共飲於山坡之上，從者二人，各捧酒饌遠立。題詩云：

小酒生黎法，乾糟瓦盎中。芳辛知有毒，滴瀝取無窮。
凍醴寒初泫，春醅煖更饛。華夷兩樽合，醉笑一歡同。
里閈峨山北，田園震澤東。歸期那敢說，安訊不曾通。
鶴髮驚全白，犀圍尚半紅。愁顏解符老，壽耳鬥吳翁。
得穀饑初飽，亡貓鼠益豐。黃薑收土芋，蒼耳斫霜叢。
兒瘦緣儲藥，奴肥為種菘。頻頻非竊食，數數尚乘風。
河伯方夸若，靈媧自舞馮。歸途陷泥淖，炬火燎茆蓬。
膝上王文度，家傳張長公。和詩仍醉墨，戲海亂群鴻。

——東坡九日次韻王鞏

第十二頁寫枯樹一枝，疏竹二三，一老者沿山坡踽踽躅行，不勝歲暮急景之感。題詩云：

——東坡冬至日與諸生飲

故人適千里，臨別尚遲遲。人行猶可復，歲行那可追。

問歲安所之，遠在天一涯。已逐東流水，赴海歸無時。

東隣酒初熟，西舍豕亦肥。且為一日歡，慰此窮年悲。

勿嗟舊歲別，行與新歲辭。去工勿回顧，還君老與衰。

——東坡別歲

後復題句曰：「歲內素冊在案，風雪中總用東坡時序之作，愧不能盡詩之妙；今借詩以莊吾之筆，每一歌韻，則神氣自出。大滌子濟。」款後押有「元濟」白文、「苦瓜」朱文小印各一。又畫中每頁右下角俱有「癡絕」朱文長方印一，題詩後有「清湘石濤」白文長方印，合併記之。

又冊中復有翁覃溪題詩三頁，一在「濰州雪行」之後，一在「送春」之後，一在「別歲」之後。冊首題籤，亦其手筆。再冊內圖前尚有吳芝瑛題籤一紙：「石濤寫東坡時序詩意十二幀，芝瑛，庚戌歲除題於小萬柳堂。」書法勁秀，殊可欣賞。

省齋案：吳芝瑛乃廉南湖之夫人，桐城人；雖以書名，實則其字悉係吾鄉採叔方（撲均）所代筆。此冊所題，亦其一也。

吳漁山 《江南春色圖》 卷

吳漁山《江南春色圖》卷，紙本設色，縱一尺一寸，橫一丈三尺二寸四分。山水清麗，春色駘蕩，江南景物，一一無遺；其筆墨與意境，實遠勝「四王」之呆板無味也。

漁山此圖，乃為朱竹垞所作，圖末題詠之後，有附識曰：

竹垞先生遠寄佳紙，屬寫江南春卷，余用趙大年設色法圖此。昔人多寫江南風景，以發其靈秀奇宕之氣；余作是本，木能得其萬一也。

圖後竹垞有「江南春詠」，末亦附識曰：

漁山先生為余作《江南春》卷，清麗似元人筆法。春山綿邈，蒼翠欲滴，野田茅屋，漁舟沙鳥，各有其致；而野人相訪，情話如在，恍如座我水村，不知身之在塵境也。

後復有張浦山詠跋，其附識曰：

右漁山先生《江南春圖》，蓋為朱竹垞太史所作，宗法元人，深得王奉常之傳，嚴整如是，神韻生動，流溢於紙外，真早年之傑作也。後有竹垞題詠如林，一代之法書名畫，世所艱有，不知何緣偶爾得之，因題並識於後。

閱此，可見此卷嘗為浦山所藏。案：浦山名庚，號彌伽居士，清雍正乾隆間人。略知書畫，著有《國朝畫徵錄》、《浦山論畫》等書，惟議論平平，且多錯誤。

又浦山跋中論此畫有「早年之傑作」一語，查漁山生於明崇禎五年壬申（一六三二），卒年不詳，惟知清康熙五十四年乙未（一七一五）尚健在，時年八十有四。一說氏卒於康熙五十六年丁酉（一七一七），壽八十有六。案：此圖作於康熙丙午（一六六六），時漁山僅三十餘，謂之早年，尚不謬也。

原編者按：《中國人名大辭典》，關於吳漁山、朱竹垞二人之傳記如下：

「吳歷，清常熟人；字漁山，號墨井道人。工畫，山水宗元人，尤長大癡筆法，秀潤與王翬齊名。年八十有六卒。」

「朱彝尊，清國祚曾孫，字錫鬯，號竹垞，又號醖舫，晚稱小長蘆釣魚師。少肆力古學，博極群書；客遊南北，所至以搜剔金石為事。康熙中舉鴻博，授檢討，與修《明史》，體例多從其議。後入直內庭，引疾罷歸。其學長於考證，工古文，詩與王士禎稱南北兩大宗。又好為詞，與陳維崧稱朱陳。卒年八十一，著有《曝書亭全集》，又輯有《經義考》、《明詩綜》、《詞綜》、《日下舊聞》等書。」

血歷史189　PC1001

新銳文創
INDEPENDENT & UNIQUE

省齋讀畫記、
海外所見中國名畫錄

原　　著	朱省齋
主　　編	蔡登山
責任編輯	孟人玉
圖文排版	黃莉珊
封面設計	劉肇昇

出版策劃	新銳文創
發 行 人	宋政坤
法律顧問	毛國樑　律師
製作發行	秀威資訊科技股份有限公司
	114 台北市內湖區瑞光路76巷65號1樓
	電話：+886-2-2796-3638　傳真：+886-2-2796-1377
	服務信箱：service@showwe.com.tw
	http://www.showwe.com.tw
郵政劃撥	19563868　戶名：秀威資訊科技股份有限公司
展售門市	國家書店【松江門市】
	104 台北市中山區松江路209號1樓
	電話：+886-2-2518-0207　傳真：+886-2-2518-0778
網路訂購	秀威網路書店：https://www.bodbooks.com.tw
	國家網路書店：https://www.govbooks.com.tw

出版日期	2021年5月　BOD一版
	2021年10月　BOD二版
定　　價	540元

讀者回函卡

國家圖書館出版品預行編目

省齋讀畫記、海外所見中國名畫錄 / 朱省齋原著；
 蔡登山主編. -- 一版. -- 臺北市：新銳文創, 2021.
05
 面；　公分. -- (血歷史；189)
 BOD版
 ISBN 978-986-5540-36-4(平裝)

 1.書畫 2.藝術欣賞

941.4 110005332